在台北

8 20 ▶ 9 20
1998

國立歷史博物館
NATIONAL MUSEUM OF HISTORY

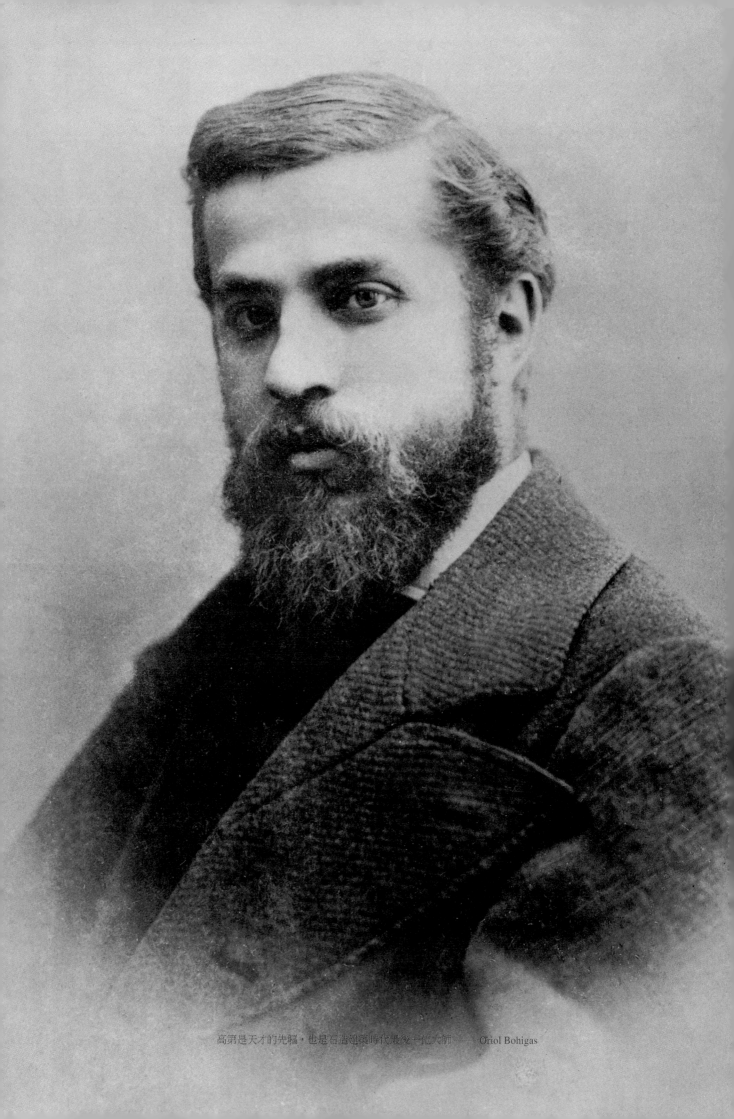

高第是天才的先驅，也是石造建築時代最後一位大師 ——Oriol Bohigas

在台北

高 第 建 築 藝 術 展

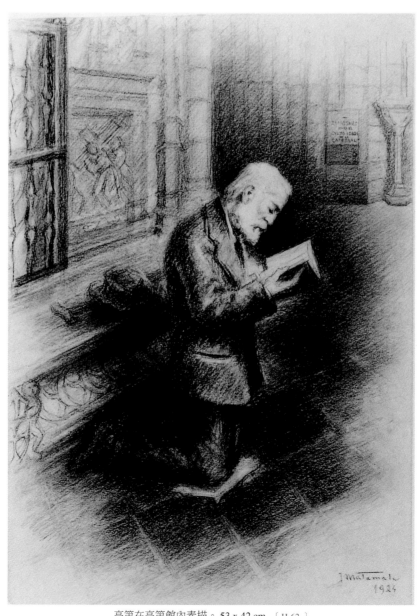

高第在高第館內素描。 53 x 42 cm 〔 H-62 〕

目次

国立歷史博物館
NATIONAL MUSEUM OF HISTORY
台北市南海路四十九號
49 NAN HAI ROAD, TAIPEI 100,
TAIWAN R.O.C.
TEL: (02) 2361-0269, 2361-0270
本館網址 http://www.nmh.gov.tw

指導單位：教育部
　　　　　外交部
　　　　　內政部

主辦：國立歷史博物館
　　　西班牙高第館

共同主辦單位：
內政部營建署
內政部建築研究所
中華民國建築師公會全國聯合會
台灣省建築師公會
中華民國建築投資商業同業公會全國聯合會
台北市建築投資商業同業公會
高雄市建築投資商業同業公會
中華民國室內設計裝飾商業同業公會全國聯合會
台北市建築師公會
高雄市建築師公會
中華民國建築學會
中華民國建築技術學會
福建省建築師公會
長榮航空股份有限公司
均偉建設公司

6 國立歷史博物館館長序

8 高第的東方風格—西班牙高第館館長序

10 對高第建築展藝術的深層體認
　　—中華民國建築師公會全國聯合會理事長序

12 為眾人築夢的高第
　　漢寶德教授

16 安東尼奧‧高第‧柯爾內特（1852-1926）
　　胡安‧巴塞戈達‧諾內爾教授著
　　徐芬蘭翻譯

24 高第館簡史

26 高第生平年表

98 巴特由之家

106 科隆尼亞奎爾小教堂

112 奎爾公園

30

tents

40

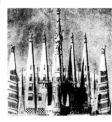 高第的早期作品

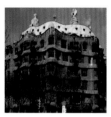

126 米勒之家

世紀建築
138 聖家堂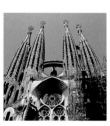

154 傳奇的紐約旅館 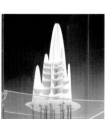 椅子＆塑像

160

序

拜訪過巴塞隆納的旅客對於聖家堂的宏偉建築面貌一定印象深刻，在了解其歷史背景之後，則必定深深感動。聖家堂，這座經過半世紀的構思與一世紀建設的教堂，代表的是高第強烈的個人風格，與卓越的設計天才，再加上對於宗教的虔誠信仰，因而可以呈現出超越建築流派的獨特風貌；其史無前例的造型感覺，像是一件巨大雕塑，融合了多彩華麗的哥德式建築，及改良後的回教寺院建築之風格，而靈感則是來自自然界的有機構造。高第的作品與加泰隆尼亞的民族意識、風土、藝術傳統是無法分割的，因而長久以來有關世紀建築大師高第的傳奇與神秘風貌也就一直備受矚目與爭議。

他的作品型態十分廣泛，如宗教建築、公共建設、學校、住宅、公園、集體住宅、室內家具設計等等。他不只是一位建築師，更是一位偉大的藝術家，能將自由奔放的造形靈感實踐，如他以拼貼磁磚手法，採集來自地中海的光線，使室內空間營造因色彩而更趨和諧，可見，其對色彩要素的重視就像藝術家對色彩的要求一般。

高第作品首度在台北展出，來自西班牙高第館的百餘件作品，由素描、製圖、模型、家具、照片等組合而成，將高第對於建築結構與空間設計的理念，以展覽的形式，加以闡釋說明，希望藉由高第來提昇台灣觀眾對於建築的重視，並且對國內方興未艾的建築美學研究有所啟發。同時，本館十分榮幸可以透過「中華民國建築師公會全國聯合會」召集，邀請國內建築界共同參與這項文化交流活動，此外，尚有西班牙皇家致函祝賀本館高第展成功，外交部對於中西文化交流的重視與參與，以及長榮航空股份有限公司贊助高第館特別製作的新作品來台的運輸，亦在此一併致謝。

黃光男

國立歷史博物館館長　　　　　　　　　　　黃光男博士　謹識

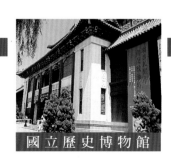

國立歷史博物館

INTRODUCION

Los que han vistado la Sagrada Familia se han impresionado delante de la magnitud ,y emocionado por la simbología y singular historia constructiva del edificio. Hace más de un siglo que empezó a construirse el singular edificio, y no mas de cincuenta años que se coronaron las primeras torres. Esta trayectoria es un ejemplo de la fuerte personalidad de Gaudí que ha perdurado más allá de los tiempos. Además de la originalidad formal, el genial arquitecto inundó todas sus obras de su religiosidad creando edificios con imponentes y novedosas soluciones estructurales que superaron toda la práctica arquitectónica hasta el momento, partiendo del gótico y reinterpretando la arquitectura árabe, siempre con la naturaleza como punto de refereńcia y modelo a seguir. La obra de Gaudí concentra su sentimiento nacional catalán, la tradición cultural catalana, y el arte antiguo. Por eso desde sus inicios sus forma fantásticas y misteriosas han motivado una controvertida admiración entre el público.

La práctica arquitectónica de Gaudí abarca una amplitud de campos: edificios religiosos, viviendas, apartamentos, escuelas, etc. Por eso la forma que tenía Gaudí de entender la arquitectura no es la de un arquitecto, sino es la de un gran maestro del arte. Gaudí desde su espiritualidad es capaz de alcanzar una gran libertad formal reforzada por su interés en el estudio de las soluciones estructurales, y una particular forma de utilizar los azulejos y captar la luz del Mediterraneo, provocando una explosión de color y luz, este cromatismo es de gran importancia, como si en lugar de un arquitecto fuese un artista.

Esta es la primera vez que una exposición de Gaudí visita Taipei, esta exposición que proviene de la Catedra Gaudí, consta con más de un centenar de piezas, entre dibujos, maquetas, fotografías, objetos, muebles, etc., que explican, de una forma amplia, la trayectoria de Gaudí y su peculiar forma de entender la arquitectura. Deseo que esta exposición contribuya a un mejor conocimiento de la arquitectura para todos, a la vez que sea una aportación a la educación estética y arquitectónica del pais. También el Museo Nacional de Historia quiere agradecer, y se honra, de la colaboración de la Unión Nacional de asociaciones de arquitectos de la República de China, a través de la cual se ha conseguido el concurso de todas las agrupaciones de arquitectos del pais en esta exposición. Para acabar debo agradecer el interés mostrado por la Casa Real Española para esta exposición deseándonos un gran éxito en este proyecto, al Ministerio de Asuntos Exteriores de Taiwan (R.O.C.) su inestimable colaboración para poder realizar la exposición , y a Eva Air su inestimable colaboración en el transporte de las piezas especialmente diseñadas y seleccionadas para esta exposición.

Director del Museo Nacional de Historia

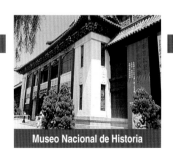

Museo Nacional de Historia

Dr. Huang Kuang-nan

高第的東方風格

　　今日；由於距離的縮短促使了高第的作品能到臺灣順利展出，這都要感謝臺灣國立歷史博物館熱情的邀請與精心的策劃，高第的作品才能展現於臺灣台北。

　　現在，高第的作品將至臺灣。不過，在幾年前就有一位臺灣建築系的學生：后德仟到加泰隆尼亞技術大學以論「高第」一文取得最高博士文憑。

　　在這博士論文裡，道出高第是一位哲學家，藉由建築物傳達他的理論，結論出高第的建築完全是一種隱喻學說。

　　然要詮釋高第的隱喻學說是非常簡單的。他的建築結構與裝飾的靈感是來自自然。

　　智慧的自然，創造出有效及有用的造形。並不需要是成為藝術作品才美。它本身就具有耀人的美。

　　高第並不是一位創造者，而是一位研究自然幾何的人，如同自古以來的一些藝術家、園丁和中國建築師。

胡安‧巴塞戈達‧諾內爾
巴塞隆那　高第館館長

ORIENTALISMO DE GAUDÍ

En un tiempo en que las distancias se han reducido considerablemente nada tiene de particular que una Exposición Gaudí pueda presentarse en el Museo de Historia de Taiwan en Taipei. Que ha acogido hospitalariamente la muestra proyectada y elaborada por la Cátedra Gaudí de Barcelona.

Es ahora la Cátedra Gaudí que se desplaza a Taiwan pero hace unos años un arquitecto taiwanes. Hou Teh Chien. Preparó y defendió su tesis doctoral sobre Gaudí en Universidad Politécnica de Cataluña ganando el título de Doctor Arquitecto con la máxima calificación.

En esta tesis se defiende la propuesta de que Gaudí era un filósofo que expresaba sus teorias por medio de los edificios, con lo cual se llega a la conclusión de que la arquitectura de Gaudí es plenamente metafórica.

La interpretación de la metáfora gaudiniana es muy sencilla, la mejor fuente de inspiración para las estructuras y la decoración de los edificios es la Naturaleza.

La sabia naturaleza, creadora de formas útiles y funcionales que, sin pretender crear obras de arte, consigue resultados de belleza deslumbradora.

Gaudí no se considero un creador sino un investigador de la geometría lógica natural al igual que los artistas, jardineros y arquitectos chinos han realizado desde hace muchos siglos.

<div align="center">
Juan Bassegoda Nonell
Director de la Cátedra Gaudí Barcelona
</div>

對高第建築藝術的深層體認

　　建築活動長久以來是人類社會最基本的行為，但建築除了為滿足基本的需求而納為經濟之一外，建築亦為藝術之一環；而且文明的發展，建築的推演扮演極其重要的角色，故此次由國立歷史博物館及中華民國建築師公會全國聯合會共同攜手與西班牙高第館籌畫主辦「高第建築藝術展」自是提昇臺灣社會大眾認識建築文化一次相當好的機會。

　　對於建築文化的提昇是我們建築師公會近年來的重點工作，因為臺灣地區在近三百多年來演進，巧妙地扮演著海洋文化中多元而廣納各家之長的特質，從先民開墾之自母文化傳承的中原建築體系之外，尚包括著外來建築文明，如荷、西等西洋建築體系與日本人所引進的傳統日式建築樣式和日據時代明治維新之後的西洋與和洋混合式建築作品戰後，不論是早期現代主義國際樣式或是復古中華文化復興式宮殿建築，乃至於近年來以房地產建築體係主導當世建築型態。可以說，隨著時代的運轉而有著這麼豐富的建築類型在傳承與演進之間彼此交融而並存，這在全世界來說，都是絕無僅有的。

　　在這種條件下，我們對於建築文化原本應可以有豐富的視野而導致珍惜的態度，反而因為土地價值的利用條件，將這種視野忽視了。因此，公會近幾年除了在維持建築師執業權益運作之外，花了相當大的心力在提昇建築文化的工作，冀望藉此喚起建築師的執業尊嚴以及社會大眾關懷本土的心境，這些工作諸如，臺灣省公會的兒童建築繪畫比賽、出版「臺灣建築」專刊、台北市公會舉辦台北市建城一百一十周年系列活動、高雄市公會每年在十二月的建築文化列車活動、全會聯會所屬的建築師雜誌策劃相關建築文化專題，邀請世界知名建築師來台演講及展覽等活動。

　　因為，建築是承襲傳統文化，融合現代科技的智慧結晶，更是綜合學術、藝術及技術的科學，除滿足人類的需求之外，更演進為人類精神的期望。因此，透過種種的活動、出版，期望建築師執業時，除了滿足設計需求之外，應增加滿足社會責任的設計密度；而大眾在建築師基本意念上，提昇對建築的興趣與瞭解，進而發展出自己的觀察能力，而致擴大對周遭環境的關懷。

　　然而，不容暉言地說，這些涓涓滴滴的努力是很難改變向來臺灣社會大眾對實質環境過度使用、公私領域不分、以及輕公重私的傾向。所以即便有一些好的中庭花園住宅、氣派的辦公大樓與莊嚴的政府辦公室，但城鄉風貌的混雜、都市生活空間對於能源的過度使用，以及只重視量卻忘卻

質的偏差心態，都一時之間難以解決。

因此，國立歷史博物館在黃光男館長獨到的眼光之下，陸續對建築、藝術等相關展覽一再地推出，如黃金印象展，讓臺灣民眾領略印象派繪畫那時的光、影在當時新建築所呈現的新意，或是藉著位居南海學園的好環境，而將館舍安置得更具影響力等等努力來看，由歷史博物館藉藝術的形式帶頭來影響一般民眾，重視建築文化所呈現的價值，猶如是久旱逢甘霖的效果。冀望這次本會與歷史博物館的合作「高第建築藝術展」能得以再一次發揮這種效果，進而提昇社會大眾對建築意識的正確性，得以產生內化的效應，對改善實質環境有所改善。

高第的建築價值向來為世人所肯定，就建築師的觀點來分析，他的創作觀富有歷史觀點與自主意識融合，所造就的帶有強烈個人風格與象徵西班牙拉丁民族色彩的建築，如今不僅成為他個人的資產，也是巴塞隆納最重要的城市風格及西班牙的象徵。而且與畫家畢卡索、吉他演奏家塞戈維亞齊名，成為西班牙文化藝術的代表。

因之，在十九世紀末，在工藝美術運動興起之後，歐洲各地興起的平民藝術即新藝術運動，建築師或藝術家在體察社群的發展趨勢而以個人之力構思的所謂年輕風格，基本上解放了長久以來的限制，如今這股風潮所見證的建築美學與城市風貌，仍存留不少，除高第的自然風格之外，奧圖華格納在維也納的分離主義作品、姬瑪赫在巴黎的地鐵作品，皆是從自我風格所形構的建築而成為文化資產的明證。

這些世紀末的建築師強烈感受社會變遷的智慧結晶給予的不只是建築的成就，而是見證時代的經典，這些例子，期望在一百年之後的今天，能給我輩建築師有深刻的啟示，因為同樣面臨時代轉換的當口，就一個建築創作者而言，他要面對的是一個全新的紀元，這種紀元所引發的動力是一種挑戰，而由建築所引發的思惟之爭，反而造就了一段藝術新境，實在值得我們深思。

高第建築藝術展的展開，不僅提供臺灣社會大眾對高第、對西班牙風貌深刻認識的一種管道，我們也更期許其創作的理念能藉此展出為大家所熟知。除此之外，能更進一步了解其創作的深意，進而激化自我對實質環境更加珍惜的心意。

<div style="text-align: right">

中華民國建築師公會全國聯合會理事長
吳夏雄

</div>

為眾人築夢的高第

在建築界學院派的眼裏，高第簡直是不存在的。以學院派的尺度來衡量，他只能算是民俗建築師。所以在我的求學生涯中，沒有注意過他的作品，偶然翻到有關他的著作，只把他當作現代建築生產期的異物。可是當七○年代初，我到巴塞隆納親眼看到他的作品時，整個感覺就改變了。

事實上我自己的觀念在改變中，七○年代在我到歐州遍訪著名建築之前，曾在美國的加州住過一陣子，加州在建築上的民俗味兒已經感染到我。我訪問了加州幾十處帶點童話意味的建築之後，深深感到人類對建築的需要是發自內心的。學院裏傳授的建築，尤其是現代的大學裏建築系所傳授的東西，是一種十分封閉的體系的產物，因此建築成為一種不為眾人所欣賞，所了解的藝術，建築界卻沾沾自喜，這也許是一種文化的病態，為加州人所喜愛的童話式建築，連一本認真討論其價值的書都沒有，使我覺得建築界應該深自反省。

在同一年，我從加州去英國待了幾個月，利用餘暇我認真觀察了過去十分看不起的十九世紀末的倫敦市民建築，尤其是商人味頗濃的維多利亞式建築。我體會到中產階級社會如何活用學院派建築的語彙，建造出使他們既感到驕傲，又切合實際的市民建築。在把認真的建築語言轉變為裝飾的時候，即使是在我們心目中太過嚴肅的英國佬，仍然會透露出俏皮的遊戲的心情。建築不能，也不應該成為一種為眾人所不能參透的藝術。

抱著這樣的心情到了巴塞隆納，我幾乎是重新發現了高第的建築。尤其是讀到旅遊資料的介紹，提到高第先生去世時，巴塞隆納的市長以下幾乎是全市市民為他送葬的往事。我想，建築是一種與生活息息相關的藝術，建築不應該是學院理論的產物。市民們會為一位建築家之逝去而如此悲傷，表示建築是他們所關心、喜愛的藝術。學院訓練出來的建築家過份注意建築圈子內的反應，忘記了一般市民的需要了。

高第的作品，尤其是成熟期的作品，充滿了素人藝術家的意味。予人的感覺是完全不按牌理出牌，然而卻有高度的吸引力。揉合了傳統，卻分不清楚何處是傳統，何處是創造。所以我初次看到他十分著名的「奎爾公園」時，把他視為素人建築師，因為只有素人建築師的作品，才有那樣震撼心靈的稚氣。可是自書本上，我知道他老先生並不是甚麼「素人」，他是受過正統建築學院教育的建築家。正統的學院教育，尤其是在他成長期的十九世紀後半段，是相當規律化的。這時候，學院建築的古典風格為主幹，理論上則以法國學院大理論家 Viollet-le Duc 的結構理性主義為指導方針。作品則為折衷主義精神的產物。

當然西班牙北部的巴塞隆納與巴黎大不相同，巴塞隆納是當年卡達蘭王國的首府，而卡達蘭有其獨特的文化傳統，是發自中世紀基督教信仰的一種地方性傳統，非常具有浪漫的格調，與結構的理性主義是大不相同的。因此高第在二十幾歲的時候就在理性的國際主義與感性的鄉土主義之間徘徊了。對於他老先生當時的處境，我可以有所體會。我個人在六○年代自美返國的時候，所面臨的思想與創作的困境就是如此。現代建築是理性的、國際的，傳統建築是感性的、鄉土的。不但我有這種的經驗，每一位接受了西方教育的藝術家，到今天仍不能不面對這樣的困惑。這樣的困境要有第一流的才能，過人的毅力，與貴人相助才能突破。當然，時勢造英雄。高第就是結合了才能、毅力與機會，掌握了時勢的幸運者。

沒有學院的教育背景，他不可能有能力執行龐大的建築計畫，建造複雜的結構體。沒有遍歷地方名蹟，吸收地方風貌的努力，不可能構思出那麼多出人意表的造形，沒有奎爾家族的全力支持，他的才能也許會被埋

沒。時勢對他是非常有利的。十九世紀的後半段在歐洲的設計界，出現了以中世紀的精神為號召的工藝運動（Arts of Crafts movement）。此一運動發自英國，逐漸影響全歐洲，與學院派相對抗。這一派思想是對於學院派僵化的制式設計的反動，尋求有生命的活潑的造形。在骨子裏，這是一種浪漫主義運動，尊崇個人的與自然的精神。他們讚揚中世紀的匠師，乃因為這些匠師傳統仍保留在民間，只是帝國統治下支持的學院派只顧及表現帝國氣象的恢宏面貌，忽視了民間生動的、有個性的造物。

工藝運動很自然的偏重裝飾的效果。中世紀的建築是由理性的結構加上富於變化的裝飾而形成的。到了十九世紀，龐大的中古教堂的結構體已經沒有相對應的社會力量來支持了，可是其裝飾物，不論是石刻、彩色玻璃、地毯、家具甚至鐵製品都還是流行在民間的。只是缺少了教會的支持，又遇到工業品的競爭，在逐漸式微中而已。這時候，在理論家的大聲疾呼之下，各地都重新發現地方手工藝的價值，開始把裝飾藝術送進中產階級的家庭。

到了十九世紀的末期，中產階級的裝飾性偏好已經培養起來了。要把中世紀以來的傳統裝飾手法改變為具有創新性，而且適合時代風尚的裝飾，必須有新的觀念，通過白領的設計家來完成。這就是所謂的新藝術（Art Nouveau）運動，這時候的作品誇張了流暢的曲線及女性的美感，是標準的城市階級的口味：一種強調優雅的浪漫風格。

在歐洲興起的這些運動，基本上是裝飾的，這是恢復到人性面的藝術活動，對於處於歐洲文化邊緣的西班牙來說，應該是很容易接受的，因為他們一直沒有脫離中世紀的傳統，在建築環境上，卡達蘭仍然是中古的國度。在西班牙的南方，被擊退的回教民族，摩爾人，留下不少的有特殊風貌、富麗堂皇而色彩艷麗的建築，無時無刻不在默默中影響他們。而這些建築，基本上也是裝飾的。

西班牙並不是完全沒有近代文化，然而自中古以後，他們沒有機會感受到理性的宗教改革的影響，卻受到感性的反宗教改革的影響，因此他們沒有感到文藝復興的平和與靜觀之美，卻感受到巴洛克的浮動與激情之美。在這樣一個追求動態與裝飾美感的時勢下，巴塞隆納各階層的人民似乎都在期待高第的來臨。

高第是一步一步走出來的。他在年輕時跟著別人做事，學著畫些裝飾性的鐵欄杆、街燈，嘗試自其中有所創新。三十來歲遇到貴人，是設計家具被一位富豪所賞識。此時，市政府舉辦街道座椅的競賽，他的作品獲獎。這位貴人的女婿，即紡織業鉅子奎爾，為他的一生事業奠立了基礎。自三十歲到四十歲，他在工藝運動的氣氛下，設計一些折衷主義的作品，開始嘗試使用有回教建築色彩的彩色磁磚。他在鍛鐵圖案上也大出花樣。他的折衷主義建築是以中古建築為基礎的。在為奎爾家族工作之後，做了很多新藝術式樣的建築。他喜歡用拱圈、拱頂，但既非圓拱，也非尖拱，有中世紀哥德建築的精神，卻有時代的創意，摩爾的趣味，極具動感。

這時候高第的建築就今天的標準看來，在理性的架構上使用了過多的來自各時代的建築語言，堆積了各種圖案與色彩，予人以豐富而繁雜的印象，他的功夫還不到家，可是卻討好有錢人，迎合他們喜歡繁飾的心理，玩的有些過頭了，不像受過學院教育的建築家。

歷史家認為四十歲以後，他的作品成熟了。這時候，二十世紀已經來臨，他體認到美麗而繁複的造形，自歷史上的建築式樣中去尋找，沒有辦法消除雜亂不雅的感覺。不管你怎麼改頭換面，總沒有得到內在的統一的平衡。多了就是堆積，就是阿世媚俗。想把歷史的雅與裝飾的俗結合起來，很花功夫，但不容易成功。只要看「奎爾之家」的室內，會覺得過份的繁飾，予人近乎精神不正常的感覺。我們知道素人藝術家大多是反常的。

成熟後的他，掌握了一個要素，那就是自然。他終於覺悟到，真正有生命的裝飾，只在自然界中存在。自然的感覺可以統合一切形態。

不僅如此，自然界可以統合簡單與繁複、美與醜等，對立的因子，予人以混然、有機的感受。二十世紀初在美國，「有機」的建築已由萊特提出來了。很有趣的是有機建築的理論是從有機的裝飾開始的。裝飾是俗氣的，蘇利文把生命的觀念加到裝飾中，使它成為不可缺少的要素，實在是延續了莫里斯的工藝運動的精神，只

是把裝飾的意義擴大到整個建築上而已。

很有趣的是萊特崇尚自然，而且歌頌自然，只是萊特把自然與自由結合起來，是美國文化的產物。在同一個時代，高第在歐洲傳統社會的束縛下也在尋求自然，他沒有自由的觀念，想不到利用建築做為中介，使人類的生活擁抱大自然，他的自然是內省的，是直接在建築上藉著自然形式，呈現對自然的憧憬。說穿了，高第是延續了歐洲的巴洛克的精神，把當年使用在宮殿與教堂上的自然裝飾加以誇張，使用到中產階級與市民生活中而已。與加州建築一樣，高第在二十世紀初的巴塞隆納，為市民們圓夢。他比美國人早了五十年，有心為市民創造童話世界。

七〇年代初，當我拎著提袋，在奎爾公園裏踽踽獨行的時候，我的內心是激動的。中國人何時會有這樣的雅趣，為自己造一個夢境？

高第歸於自然可自兩方面解釋。第一，他直接利用了自然的形式。比如他把結構體看成樹林。在奎爾公園中，他建造了樹林式的迴廊，以消除人工的生硬感覺。他結合了幻想與現實，在公園平台欄杆的裝飾中，常見到動物的形狀，尤其是大型的爬蟲，可見他的童心。第二，他利用自然曲線造成統一的韻律，結合了多樣的視覺元素。自古以來，建築在各文明中都是直線的，有曲線則為圓形，主要因為工匠施工以拉線為主要測量工具。由之，歷史上的著名建築多是直線與圓弧的結合。即使到了喜歡造成韻律的巴洛克建築，表面也是由內弧與外弧交接而成。在高第之前，我不記得有連續自然曲線的建築。

所以當我在奎爾公園看到彩色絢麗的連續曲線，又在大大廊上看到米勒之家彩色煙囪與屋面的連續曲線時，真有遙遠的，遇到知音的感覺。記得我在大學求學的時候，在一次習作中使用了曲線，同學們笑我在畫卡通，當時的我，懵然不知如何辯答，好像自己犯了大錯一樣的滿臉通紅。其實並不要甚麼理由，今天的技術傳使我們可以建造心中所想到的形狀，實在沒有必要再為工程技術的邏輯限制了視覺環境的創造。

一個世紀過去了，文明世界逐漸克服了另一個障礙，那就是貧窮，在過去追求夢境是有錢人的專利，可是今天的文明社會，貧窮已經是相對的字眼了。沒有人可以用貧苦階級的價值為武器來攻擊追求夢境的努力。尤其是大家都可以享用的公園。

由一個角度看，人生已經夠苦了。為甚麼還要在每天看得到的建築上，板起臉來，製造更多的悲苦呢？我坐在奎爾公園的屋頂平台上，撫摸著彩色磁磚所砌成的生動的、像一條龍似的蜿蜒的欄杆，覺得創造美麗而愉快的。啟發想像力的環境，是建築家的責任。

我最喜歡的高第作品，是奎爾莊園（工人住宅區）中的教堂。很可惜，我沒有親自去拜訪過。只是在圖面與畫片上仔細研究過而已。據記載，這座教堂只完成了環形殿的地層，可是這可能是有機的規劃，動感的設計，在現代結構工程技術下所建造的最動人的空間。拱頂都是曲度不同的拋物線所組成，結構的表面使用他自己發明的營造法，都是磚塊砌成的，溫暖而又有力的質感，有哥德建築的味道，但化解了扶壁與筋拱之後，高第的手法把建築空間與結構雕塑化了。他的柱子都是傾斜的，也可以說是東倒西歪的。在外緣的柱子一定向內斜，是因為要撐住上部結構，代替古代扶壁的功能，裡面的柱子就是由造形決定了，柱子沒有一根是上下平直的，都有面的扭轉，柱頭與柱基的變化，具有豐富的人生的寓意。為了表現生機，甚至磚面都是粗糙的砌成，好像是西方文明尚未成熟的時代的造物。有一種被一雙巨靈之手抓了一把的感覺。

為了與粗磚面形成對比，高第在關鍵的局部使用了彩色磁磚畫，拱頂上的拱面使用各式拼花的磚面砌成，在力感中增加了溫柔的特質。而多種質感與多向拱面所組成的空間令人感動，使我不時有專程造訪的期望！老實說，做一個建築設計的同業，我真不知他怎麼設計出來，又怎麼指揮工匠建造起來的！

這個問題是我個人的困惑。多少年來我一直想做同樣的事。把俗事丟掉，名利拋掉，做一個造形建築家。可是怎麼把想像變成現實，一直得不到答案，掌握了這種技術的高第先生，實在是令人欽佩的！

有一點我是明白的，不論掌握到怎樣的技術，建築家必須全心投入，不能少有疏忽。這樣的設計，有些可以畫出來按圖施工的，有些只能畫一個大概，必須現場指導施工的，有些可能是完全無法畫出，必須現場指揮工人製作的。

我推想，瓷磚的裝飾，與我們的剪貼法近似，部份是用瓷器破片拼黏，有些是用馬賽克藝術的方法拼接，大多不是匠人所可完全負責。如果是我，一定會站在旁邊看他們作業，否則是無法保持品質的！

相信高第老先生抱持著同樣的態度，以他當時的聲望，工作是做不完的，任他不擴大組織，催人來幫他做事，照顧不來的工作就推掉。這是藝術家負責任的態度，也是他的作品都能感動我們的原因。在他三十歲的時候，就接受了巴塞隆納聖家堂大教堂的工作，這項工作進度很慢，逐漸吸收了他大部份的時間。當年蓋大教堂不像今天，要且戰且走，一面設計，一面施工。成功與否完全看是否找到一位有才能的建築師。與今天的公共建築以比圖取人，相去何啻天壤？他在大教堂上工作了十八年後，決定不再接其他任何工作，以便集中全力在上面。他甚至放棄了前文我所描述的教堂的工作。實在可惜，人世間少了一個傑作，可是也許正因為這樣，才有聖家堂正面的完成。這座教堂原是他老闆的工作，已經有了設計概念，而且環形殿地層也已開始施工。他接手後，先花了五年時間完成了這一部份。上面的建築，他就開始大膽構思了。今天我們看的三個門楹，四支尖塔，都是他精心設計的結果，但是在他的有生之年，只完成了一個尖塔，其他則是他的學生代他完成的。

在基本精神上，這是一座哥德教堂，只是它是一座二十世紀的哥德教堂，代表了二十世紀初基督教信仰的精神。各位可以比較此一教堂，與同時開始興建的華盛頓的天主堂。後者花了近一百年，完成的是一座抄襲了法國哥德式的教堂。高第的聖家堂，一九二六年他過世後就只繼續施工到四塔，因此並未完工。可是這一座未完成的卻已經被人視為二十世紀最動人的建築，在這個意義上，這座未完成的建築給予巴塞隆納市民的，可能超過完成的華盛頓的大教堂所能給予華府市民的，不啻千百倍吧！

建築不是一個人可以完成的，在他有生之年，有彫刻家與得力的助手幫忙，過世後也由這些人為他局部完成。這座教堂的正面，遠看是有回教意味的哥德建築，當你站在這兒的前面，只感到裝飾彫塑所傳達的對自然的禮讚迎面而來，你是站在廿世紀的教堂前面，對於信仰，其意義是大不相同的。

高第先生著力於地方性建築的塑造，因此在國際上並沒有引起廣泛的注意。即使是一九一〇年，在巴黎的國家美術協會的展示中展出主要作品的圖樣模型與照片，引起國際的留意，但並未在以後的國際建築發展上產生具體的作用。因為在他去世的二〇年代，國際建築界已經被社會主義思潮所淹沒了。這時候在德國的包浩斯已經領導著新建築的現代化，具有大眾風味的新藝術運動被拋在時代後面，甚至被一些極端的現代主義者指為罪惡了。

高第是實幹的人，以作品歡娛世人，並沒有皇皇的理論來支持他的作品，而二十世紀的藝術，一天天走向空談與玄論，逐漸與世人脫節。高第，毫無疑問是被劃歸俗世藝術家，不為尖端藝術界所接受，也正因為如此，二十世紀的最後二十年才出現多元化的呼聲。

自由而富裕的今日世界，人人可以追求自己的理想與夢想。高級知識分子可以追求抽象的、以論述為內容的藝術，一般大眾則要求美觀的、動人心絃的藝術。藝術的形式林林總總，可以同時並存，才顯得出時代的豐盛。然而自民主時代的藝術觀著眼，雅俗共賞的、賞心悅目的建築，應該引起建築界注意才對。這一點，與中國傳統的藝術觀是完全相通的。

基於此，國立歷史博物館展出高第的作品，確有一種特殊意義。我們雖然不能自圖樣上感受到他作品的震憾力，可是從展出的彩色瓷磚等小件飾物上，可以窺豹一斑，對這位大師的設計匠心有所體會。希望建築界的朋友不要錯過這次展覽才好。

<div style="text-align: right">

台南藝術學院院長
漢寶德

</div>

安東尼奧・高第・科爾內特 (1852-1926)

　　高第生於1852年6月25日，達納貢納省，世代銅匠之家。有人說：他大概是在外婆家出生的；雷屋斯（Reus）城市的阿馬古拉（Amargura）街。可是也有人說：他是在雷屋斯城的聖約翰（San Joan）街或雷屋斯城附近的利屋度斯（Riudoms）村出生的。正確的說法是；他出生後的第二天在雷屋斯城內的聖彼得（San Pedro）教堂受此修道院院長行受洗禮。一年之後又在同一教堂行堅信禮。

　　在雷屋斯受中小學教育，接著就知道自己的志向是建築。自15歲左右即開始與他的朋友愛德華多（Eduardo Toa Gell）與何塞（José Ribera Sans）加入波勒特（Poblet）修道院的修復工作。

　　他的建築志向令他選擇了就讀建築學校。1869年由哥哥佛朗西斯科（Francisco）的陪同下到巴塞隆納（哥哥當時有意思讀藥劑科）。

　　在當時巴塞隆納沒有建築學校，只能到師父的工作室去學習技術，而且建築在當時是一門出路窄的科系。

　　1870年巴塞隆納才成立技術學校，設教授技術科。1871年巴塞隆納正式創立完整的「省立建築學校」；即三年之後（1874）高第入學的學校。

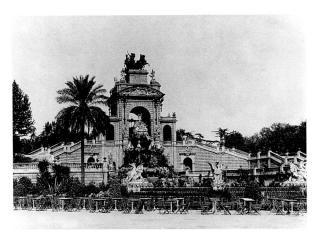

城堡公園外觀

　　高第開始研讀建築是在1869年巴塞隆納就讀理工學院時，由於缺乏經濟的來源，強迫他必須以工作來維生，所以他就去做許多建築師的繪圖員。如他到何塞・逢特塞（José Fontseré Mestres）大師的工作室去工作學習。逢特塞是當時城堡公園（Parque de la Ciudadela）內設計新作品的負責人。而高第以折衷的風格、當代性設計公園的欄杆；欄杆後來稱

為阿利保（Aribau人名）（註1），將整座公園圍起來，同時也協助設計博內（Borne）市場的鐵製結構和描繪市場中央的噴水池草圖。雖然，目前留有噴水池的設計圖和相片，但噴水池早已被拆除了。

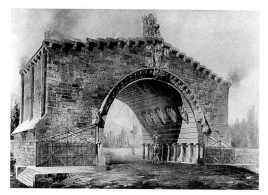
墓園大門

高第在學生時代曾經因相關科目做過一系列的作品，其中以色彩和水彩作品最為突出。如替墓園設計大門、替加泰隆尼亞廣場設計噴水池、替公共大樓設計中庭、一座碼頭，最後在畢業前替大學設計大學禮堂（或稱學術禮堂）。

從1873年起加入建造住宅、會議廳和馬達隆工廠（Cooperativa Mataronense），馬達隆工廠是第一次在西班牙開設的公司，以員工擁有自己的工廠為理想，這種理想令高第有興趣，想起年青時代社會問題。同時也替此公司設計公司標誌旗。在1885年又被此公司派任為公司舉辦的節慶，佈置其中一工廠。高第改變工廠內部有如森林，使得所有參加節慶的人大為驚嘆！

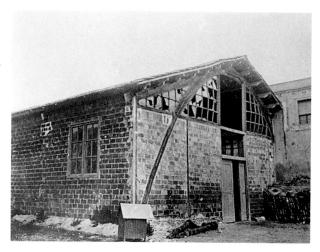
馬達隆工廠外觀 1873年

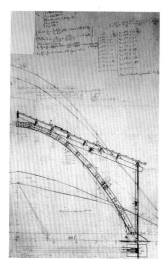
馬達隆工廠拋物拱細部圖 1873年

在1878年，高第接到巴塞隆納市政府的街燈設計案子。要他設計二種瓦斯街燈：一種位於主要街道，另一種放在市內廣場上。

高第展示了二種街燈造形：一種是三隻手臂造形的街燈，另一種是六隻手臂造形的街燈。以石頭、木材和手臂造形的鐵鍊掛在銅製體上與乳白色的玻璃燈結合而成。也編寫了一大冊子的街燈製造法。在此冊子中可見高第已具有世界大城市瓦斯街燈系統設計的知識。

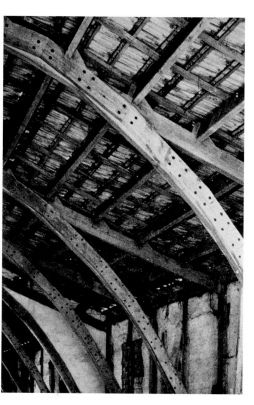
馬達隆工廠拋物拱細部 1873年

最後，只有二座六隻手臂造形的街燈掛在皇家廣場上（Plaza Real）：1879年9月開幕。其他二座三隻手臂造形的街燈掛在宮廷廣場上（Plaza de Palacio）。

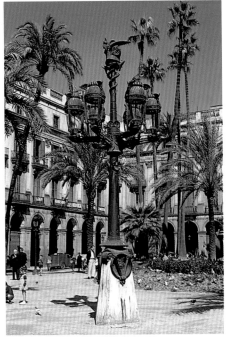

皇家廣場街燈

高第初期時代的作品都非常奇特，但尚未有自我風格。

19世紀末，歐洲建築流行一種新哥德式建築風格與異國建築風格混合式的風格，這種風格即是人稱的現代主義。

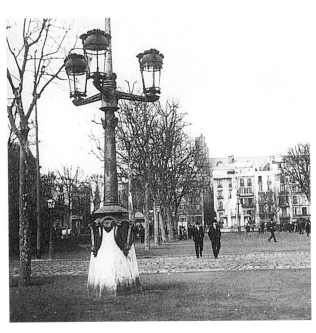

宮廷廣場街燈

西班牙有一些建築師；如路易斯、多明尼哥蒙達內（Luís Doménech Montaner）和何塞、維拉塞卡（José Vilaseca Casanovas）都是到國外留學的留學生，他們皆是迷戀德國建築的建築師。這種風潮在普法戰爭之後達到極點。高第研讀過英國建築師帕特（Walter Pater）和魯斯金（John Ruskin）的書籍，尋找異國風味，特別是遠東的印尼、波斯及日本建築風格。

高第年青時，的確有4件作品明顯的顯示出對東方建築風格特別有愛好。如小教堂（EL capricho 1883-1885）；位於科米亞（Comillas）鎮上的教堂：西班牙北部坎達布利卡山脈海岸邊的一座具有上釉陶瓷與勻稱圓柱高塔的小教堂。令人不得不想起伊斯蘭教的尖塔造形。這時高第的技術雖然尚未突破，但是個人風格已跨前一大步了。

維森斯之家（Casa Vicens 1883-1888），位於巴塞隆納市感恩區，也是屬於東方風格的造形，特別是它的外表使用上釉陶瓷鑲上去的技術來表現。而且這棟建築物，高第使用半橢拱形的造形做花園裡的瀑布和看起來非常自然的鐵製椰棗葉形的欄杆做圍牆。同時也替此房子設計家具和使用溼報紙加膠水（papier maché）畫上顏色，做室內裝飾。

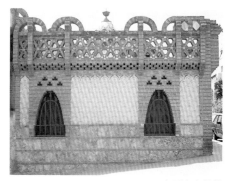

奎爾之家外牆

奎爾之家（Finca Güell 1883-1887）位於巴塞隆納市郊。高第建造的部分包括：大門、馬房和馴馬房，這些都在歐塞維奧奎爾（Eusebio Güell）公爵之家寬廣的廣場入口區。建築物的外

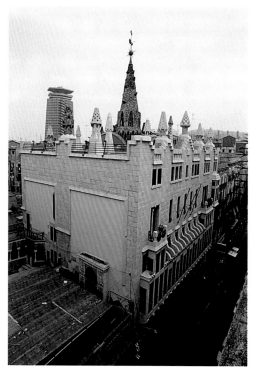

奎爾宮廷 外觀

表具有金光閃閃的東方味道，這都是上釉陶瓷的功勞。但建築物的內部，卻是以新形結構來建造。如拱門造形、側邊半橢尖拱形和表現屋頂的雙曲面造形。

奎爾宮廷（Palacio Güell 1886-1888）座落於巴塞隆納市區內的舊區，是一座比較巨大型的建築物，高第使用新的解決方式來解決建築物的結構和空間分製，而樑柱的調合建造皆具有東方味。雖然裝飾部分取決於高第，但也有一些畫家如克拉貝斯（Alejo Clápes）、德里格（Alejandro de Riquer）和建築師奧利維拉（Camilo Oliveiras）的風格加入。

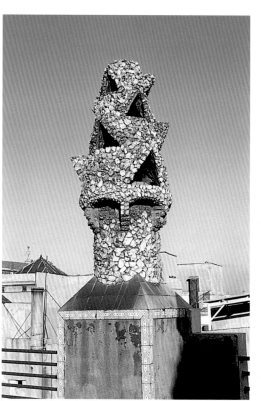

奎爾宮廷屋頂通氣口造形

高第曾經有一位精神支持者，也是好朋友的建築師約翰·馬爾托雷爾（Juan Martorell 1833-1906），一位非常虔誠的教堂建築師，建築風格傾向於新哥德式，是依尋德國建築家勒度克（E. E. Viollet-le Duc）的新哥德建築風格。高第曾經做過馬爾托雷爾的助手，協助他做過許多作品，也曾經在那裡學到當時的新哥德建築風格。高第曾想，哥德式建築在歷史上最具有結構性的風格，文藝復興的建築師只能成為裝飾建築師。而經由高第研究哥德式建築結構之後，就解決了中世紀以來的建築問題，使建築概念趨之完美。不過，19世紀末他做一系列屬於馬爾托雷爾的新哥德建築路線；如替巴塞隆納（1880）的帕洛馬爾（Palomar）區的聖安德烈（Sant Andreu）修女院裝飾

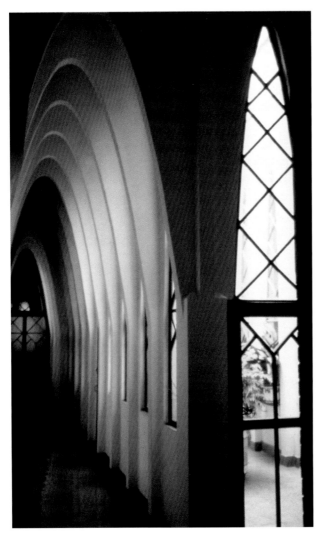

聖特雷莎學院迴廊

女院裝飾小教堂。所設計的聖桌、聖物和一些教主座椅皆是正統的新哥德風味。同時也以同樣的手法替聖腓利斯·德·阿雷亞（Sant Félix de Alella 1883）教堂設計聖禮堂；不過此建築物只有設計圖並沒有實際蓋起。也替聖家堂創立人博卡貝亞（José Maria Bocabella）設計一座精雕細拙的新哥德造形的聖桌。

1887年，高第受聖赫爾瓦西（Sant Gervasi）城的特瑞莎（Santa Teresa）修道院的委託完成此修道院的建造－這座建築物開始是由一位大師做的作品。高第只能修改原有的一些主要設計圖，不能修改已蓋好的第一層的直角造形。這座建築物的造形是以中世紀承受力強的雉蝶牆造形蓋的；不過內部的設計是由高第以石磚排製成半橢拱形，具有高貴氣質，形成一種非常新的效果、強烈的特色。

從1887年開始，高第蓋里昂（León）市的阿斯托爾加（Astorga）地方上的教堂主教館。這位主教是一位認識高第很久的加泰隆尼亞人。

這座建築物他使用花崗岩石蓋成的，佈局結構非常奇特，帶有強烈的

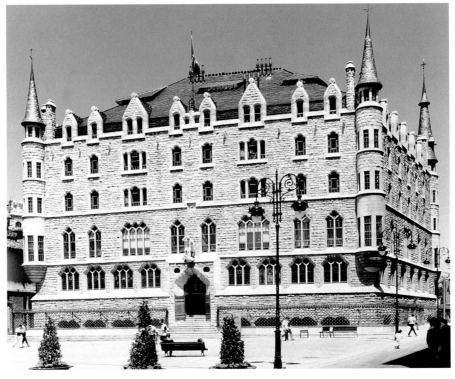

博汀內斯之家

哥德式風味，特別是第一層與第二層的扇形尖拱。不過高第在1893年放棄繼續建造此建築物，所以目前的屋頂並不是高第的原有作品。

在阿斯托加工作期間，也替里昂城的人設計住宅屋；如溥汀內斯之家（Botines 1891-1892），位於聖馬爾塞羅（San Marcelo）廣場上，有4戶人家的住宅，以石灰石蓋的，具有新哥德式的味道，屋頂更以奇特的黑色板岩石建造的。

地下室和第一層樓有商品販賣和一間紡織工廠的辦公室，而貝列斯瓜爾特之家（Bellesguard 1900-1909）的例子就不一樣。它是一座在科爾塞羅拉（Collserola）山脈旁的一棟獨立建築物，也就是當時中世紀亞拉崗區的馬丁一世王的皇宮（Martín I de Aragón）。雖然高第以新建築方式解決、改變了它原有的結構，不過他的靈感完全是來自於15世紀加泰隆尼亞哥德式的風格。

然高第發展至建築自由創作時期，是他開始對自然具有思考的觀念，他認為自然界沒有直線存在、也沒有平面的存在；換句話說，如果有，也是一大堆彎曲造形轉換在平面上的一些正常設計程序；藉由許多模型或樣品直接在三度空間上製作。

這些模型或樣品的材料，如：木材、石膏、陶土、鐵、溼的硬紙板或金屬等。

喜愛自然的他，特別注意植物、動物和山脈的造形，觀察他所看到的自然並不是刻意的美，而是具有效用性的；也不是以做成藝術品為主，而是採用這些自

卡爾文特之家家具

然的元素擴大或重新製造出另一些種類。這樣的結論令他尋到實用性，達到美感。如要說高第的美感，就必須從哲學的角度去解釋。美學或藝術理論上，高第是一位非常單純的人，他反對一切抽象理論，因為他知道一些事務的事實是不能有偏見，也不能有變質的專業性。

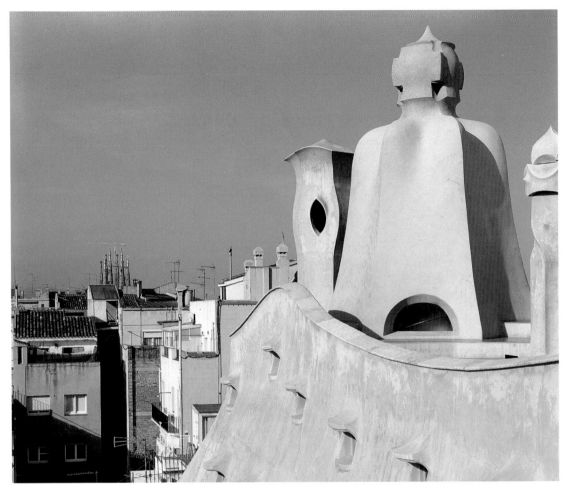

米勒之家屋頂

　　在他的自然主義作品中包括有：卡爾文特之家（Casa Calvet 1898-1899），它的外觀掛了一連串蘑菇；這樣的裝飾是要給主人卡爾文特先生欣賞的，因為他以前是一位真菌學家。這座建築物是以 1:10 比例的模型做成的。奎爾酒窖（Bodegas Güell 1895-1897）位於卡拉夫（Garraf）海岸邊，是一座以當地海岸岩石建造的房子。而奎爾公園（Park Güell）的表現，更是高第式的自然主義和風景主義的表現。高第以原有地形結構來建設；如蓋高架走廊，就是不要使原有地形重新翻造而蓋的，而且此高架走廊的石材皆是利用不加工且坍塌的不同石材聚集做成的協調的分佈在整座公園裡。巴特由之家（Batlló 1904-1906）和米勒之家（Casa Milá 1906-1912），是高第自然主義達到最巔峰之作。前者，巴特由之家；採用小塊彩繪玻璃做裝飾，屋頂引用上釉陶瓷做成有機物造形，象徵海（這裡以顏色來論）；後者，米勒之家，酷似斷崖的外觀象徵土地（這裡也以顏色論）。其他具有此自然主義風格的建築物；如彩繪玻璃的馬略加大教堂（Mallorca 1903-1914）、蒙塞拉（Montserrat）山上的復活耶穌。另外一些次要的作品，就如「自然」一樣反射在高第的建築物上；如同湖邊的樹木一樣（藉由湖面可以看到樹木的造形）。

　　高第不了解一些建築師，為什麼只單單的使用直線幾何、平面和規則立體蓋建築物，殊不知這些造形在自然界是不存在的；要是存在，也是自然界非常奇怪的造形，高第的自然造形是由多纖維狀元素形成，組合成骨架形、木材形、肌肉形與腱

部狀，一種直線幾何在空中轉換成4種空間造形；如螺旋體、錐體、雙曲線型及拋物曲線型。這些空間造形在自然界到處皆是，所以是有用的，也有效的，如同一件自然作品一樣。很可惜這些觀念，一般建築師並沒採用。

複加的合理幾何造形、半橢拱形和其他機械性形狀或有效用性皆展示出多樣的自然界，這些經常出現在高第的建築物裡，包括他一開始創作的建築作品；如奎爾之家的馬房內部結構或維森斯之家的瀑布皆以半橢拱形的造形建造的、奎爾宮廷的樑柱的雙曲線造形或奎爾公園門房屋頂的拋物雙曲造形。

在1909年高第負責蓋一座廉價的建築物充當聖家堂的臨時校舍；這是為了以防聖家堂預定的正式校舍與工作室尚未完成的話就以此座建築物充當校舍。

這座廉價的校舍，單單只用紅磚排成梯級豎板形，形成拱形、傾斜與彎曲造形，屋頂由二個錐形體在橫截面上組成梯級豎板狀，聯結一根鐵梁柱將它蓋起三間教室的校舍。這雖然看起來簡單，但是也是由眾多的建築師研讀高第的一些相關素描、草圖或評論之後，久而久之傳開來的，其中一篇即是 1928 年科比瑞（Le Courbusier）到巴塞隆納停留期間所寫的。

雖然，聖家堂是高第以1:25比例的石膏模型製作而成的，但是其中的樑柱結構卻是以1:10的石膏模型完成的。在 1916 年和 1926 年之間，他的平面已發展到最淨化的幾何造形了。一些研究性的模型在 1936 年已損毀，1939 年才又重新開始建造；也就是目前在聖家堂地下室博物館展出的模型與樣品。這些展示的模型與樣品使人理解，聖家堂由於這些模型的存在而成為一座真正的建築學校，讓不同國籍的建築師以現代的方式去研究與製作。當初高第在蓋聖家堂的時候，並不接受任何外來的工作，說明了他唯獨對他發展的幾何—自然主義理論的建築學有興趣，使他繼續做聖家堂的理由，和打開一條寬廣的大道給新生代的建築師。

註 1：Aribau（阿利保）是一位致力收復加泰隆尼亞語的人。

胡安・巴塞戈達・諾內爾(高第館館長)　著
徐芬蘭(當代美術史博士班研究生)　譯

高第館簡史

簡介

安東尼奧高第館依行政命令於1956年3月3日創立，每年舉辦三項活動：第一是邀請教授及專家舉辦一系列相關性演講。第二點則是研究高第建築物，企圖繪出大師建築藍圖（註1）。第三點則是特別表明，每年為建築學校的學生開辦有關十九及二十世紀建築歷史課程。

該校委員會指派建築史教授、高第專家，也是在1929年第一位寫高第傳的人：拉福斯(José Francisco Ràfols 1889~1965)擔任高第館館長。1956年10月間，高第館開始有一系列的活動；先是由建築學校校長阿馮德歐（Don Amadeo Llopart）主持開幕典禮，同時由拉福斯館長宣佈將於1956年11月到1957年1月開辦現代建築課程，和另請這方面的專家，建築師塞薩爾(César Martínell Brunet)做四場現代建築的演講。

拉福斯教授於該一歷史性演說中，提及他在1914到1916年間以建築學生身分在聖家堂高第工作室工作的情形。拉福斯教授說：「他憶及高第那種瞇眼專注的眼神，正如他第一次在聖家堂工作室看到的眼神是一樣的。當時高第正與好友奎爾公爵交談。拉福斯表示當時應是冬天，因為他記得有一股由附近燒樹梅的香味傳來，到處都是。高第幾乎過著隱士般的生活，可由他的工作室看出；為雕塑準備的模型掛滿了天花板，在那裡也就是聖家堂工作室製做模型，而聖家堂也是 colla de Sant Martí 許多畫家和素描家繪畫靈感的來源」。

建築課程與演講

在第一期課程中拉福斯共教了12堂建築課程。第二期開始，除了拉福斯的課程外，尚有胡安貝爾戈斯(Juan Bergós Massó 1894-1987)、索斯特雷(José Mª Sostre Maluquer 1915-1984)、巴塞戈達穆斯特(Buenaventura Bassegoda Musté 1896~1987)、曼奴埃爾·德·索莫拉萊斯(Manuel de Solà Morales)及羅塞略(Rosselló)等人的演講。這些活動一直持續在拉福斯館長的主導下到1959年退休。之後由索斯特雷繼任館長到1968年，當胡安巴塞戈達教授通過建築、都市計畫與景觀藝術的主任教授之職之後，繼任館長。

高第館的建築

1963年，當巴塞戈達教授還是藝術史與建築史教授時，指導修復在佩德拉貝思(Pedralbes)區的奎爾小館。該地原系奎爾家族位於沙利亞區(Les Corts de Sarría)的避暑屋舍，1918奎爾死後土地即被分割，房子及花園送給西班牙王室，而1919到1924年奎爾之家變成了皇室在貝佩德拉貝思區的皇宮。1931年房子及花園由尼可拉及卡洛斯兩位建築師修復後交給了市政府。在這一段時間（因都市計畫的關係），斜線大道將奎爾土地分成兩部份，1950年巴塞隆納大學收購大部分的土地以興建新校區。

上述土地中包括奎爾之家的花園入口區、門房、龍門、馬房、馴馬房。1966年10月15日，經由建築學校校長將改建計畫呈現給大學工程主席審核之後，重修奎爾之家。大學工程協會也決定撥款和增加附近地皮一起

作為高第館的地點。1967年12月開始重新動工，到第二年的六月才完工。1969年，致力使國家認為該館與其他高第的建築物具有國家藝術歷史性。於是，教育部核發經費繼續修復，經過三次修復之後，該館於1977年10月正式在奎爾之家小館成立。原來的舊馬房成了圖書室、秘書室及洗手間。馴馬房（圓形場）成了建築博物館、活動室、檔案及藏書室。圖書室是館長私人所屬，但仍可供專業人士閱讀之用。它也是加泰隆尼亞省圖書館的一部份，屬於文化部管轄。

馬房及門房之間有一扇龍門，由彩色磁磚和石頭做成的石柱支撐，而以鋪材質製成的橘樹造型來完成，此龍具有神話的意義；是詩人維達克(Jacinto Verdaquer)和高第為了向奎爾岳父科米亞斯侯爵的敬意，所以此奎爾花園轉成希臘神話三仙女看守的金蘋果園(Hespérides)；奎爾之家本世紀初叫德努達(Tenuta 拉丁語「家」的意思)。此花園是大力士偷了橘子和樹枝之後，種到西班牙的故事，傳說這是密塞納國；艾烏利斯德歐(Euristeo)國王命令大力士做第十一項工作間所發生的事。

赫斯佩利德斯花園（金蘋果園）或稱果園有一位守衛，即是這一條龍(Ladón)，由希臘大力士拴在鏈子上，其旁有看守金蘋果的三位仙女，分別名為：埃格雷(Eglé)、阿雷杜莎(Aretusa)及依培雷杜莎(Hiperetusa)。這三位仙女因遭重神處罰，成了一棵榆樹、一棵楊樹及一棵柳樹。而龍則成了天龍（天上的星座）。此一神話故事即呈現在奎爾花園和大門上。

在此花園中，除了建築博物館的作品之外，如：胡后爾(J.Mª Jujol)做的大力士墓碑：這座墓碑原屬巴塞隆納大建築學校所有、博丁內斯之家的欄杆、奎爾舊家的煙囪和許多古老的老樹；例如一些角豆樹。這些角豆樹很接近一座噴泉，這座噴泉是高第曾在1833年為維森斯之家製作噴泉時的複製品，名叫「懷舊泉」。再往前有許多桉樹、橡樹及軟木樹，名為「古基森林」；因為在橡樹的樹枝上發現「亞爾古英雄」（哈森及大力士，註2）、黑海岸邊上的金羊毛；另一邊有一叢低矮的棕樹，高第十分喜愛，並把他的造型用在維森斯之家的欄杆上。橡樹後面有三棵柏樹，分別叫：末巧(Melchor)、加斯巴(Gaspar)、巴達沙(Baltasar)（註3）。花園深處有一座由九重葛圍成的涼亭，這是專門奉獻給太陽神阿波羅的。另有棕樹、松、橡及月桂樹等…。高第認為聖徒埃屋拉利亞(Santa Eulalia)，在她苦行的旅途中，曾經過奎爾莊園。

高第館的教學與收藏

高第的重要性、全球矚目、研究與修復歷史的建築物、研究生態平衡的問題、園藝、景觀、園藝史等，均使高第館獨具特色。在教學方面，高第館開設有兩年博士班的課程，和六門專門研究高第建築的課程，設有特別的「修復史」、「高第」、「園藝和景觀藝術」等課程，以供世界各地建築師與碩士畢業生研究。

自1956年成立以來，高第館擁有豐富的資料和藏書，在資料方面，收集有古建築藍圖與學生在教授督導下完成的各時期建築藍圖；在藏書方面，共有11,000冊有關建築、修復、園藝、景觀與園藝史等主題的書籍，此外還有極具研究價值的75,000張幻燈片與近兩萬張的重要建築底片。

高第館的建築博物館是國際建築博物館委員會(I.C.A.M)一員，收藏有建築作品、模型、和十九、二十世紀重要的建築藍圖，並努力舉辦各項展覽與國內外交流；在學術方面的出版發行成就，對社會更是一大貢獻。

註1：因建築藍圖幾乎全被燒光，所以需要研究原建築物來繪製平面圖。
註2：亞爾古英雄，可譯成阿耳戈英雄，隨伊阿宋到國外覓取金羊毛的英雄，在這群英雄中包括有哈森及大力士。
註3：三位來自東方的三博士。

<div align="right">
國立歷史博物館助理研究員

黃慧琪
</div>

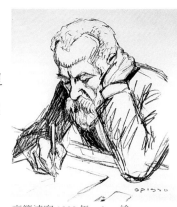

1852年6月25日	雷屋斯小鎮（離巴塞隆納市60公里遠，是當時加泰隆尼亞第二大工業城）。

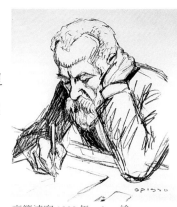

高第速寫 1900 年 opisso 繪

1868-1869	到巴塞隆納就讀大學。

1875	替建築師荷塞‧逢特塞雷（José Fontseré Mestres）設計的城堡公園（La ciudadela de Barcelona）計算水槽。同時也協助荷塞設計此公園瀑布。

· 替溥內市場（Borne）設計噴水池；此市場是巴市第一座最具象徵的鐵製建築物（高第在此作品尚未使用鐵製材料做建築結構）。

建築學校 1919 年

1878	替巴塞隆納市市府設計街燈。

· 3月15日榮獲建築學位。

· 替馬達隆公司員工設計住宅。

· 在此期間建築設計許多不同小作品，在這些作品中最傑出的要屬於為科米亞小教堂設計墓地家具。

· 1879年擔任加泰隆尼亞主義協會的科學機構指導委員。

· 巴塞隆納市皇家廣場上的路燈開幕典禮；有人說這些路燈有點奇特，因為像國王的皇冠倒掛了。（這些路燈是高第設計）

瓦斯街燈設計

1880 擔任加泰隆尼亞主義協會的科學機構
 所屬的博物館保護建築物負責人。
 ·又擔任修復巴市市區建築物的負責人。
 ·替加泰隆納主義協會的科學機構裝潢會
 議室。

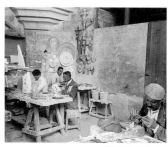
聖家堂工作室

1882 替奎爾公爵設計狩獵小館；位於卡拉夫區（Garraf）。

1883 蓋維森斯之家，現今地址在巴市卡羅利納斯（Carolinas）街。
 ·替德·基哈努（Don Maxímo Díaz de
 Quijano）蓋科米亞小教堂。
 ·替聖·菲利斯教堂（Sant félix d'Alella）
 興建聖器室；位於巴市60公里郊區小
 鎮上。

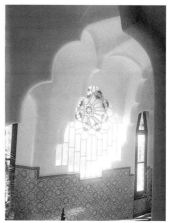

1884-1887 替奎爾公爵在沙利亞的勒特科（Sarría
 de Les Corts）的奎爾之家（Finca Güell）
 翻修；包括：龍門、門房、馬房、花
 園、涼亭、噴水池、馴馬房和側門。

貝野斯瓜爾特之家彩繪玻璃

1885 設計第一張聖家堂草圖。

1886 蓋奎爾宮廷；位於巴市 Conde del Asalto
 街，現今新散步大道街（Nou de la
 Rambla）， 1886~1888年建造。

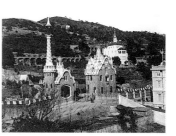
奎爾公園門房

1887 設計阿斯托爾加主教館。
 ·聖家堂建築辦公室。

1888 替奎爾公爵修復海船館；這座館是為1888年
 巴市第一次萬國博覽會修復的

1889 蓋阿斯托爾加主教館。

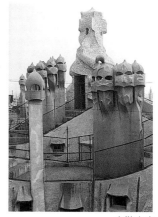
米勒之家

1892-1893	蓋唐格（Tánger）區的宗教傳教活動室。
1893	高第和他在阿斯托爾加主教館一起工作的建築師不合而放棄繼續蓋下去。

1910年巴黎高第展會場

1893-1895	替奎爾公爵蓋奎爾酒窖（位於卡拉夫‧巴市近郊）。
1898	開始研究聖達‧科隆馬德‧塞爾維憂（Santa Coloma de Cervelló）的科隆尼亞教堂（工業區，如今屬於巴市範圍）。

1910年巴黎高第展會場

1898-1899	蓋巴塞隆納市卡爾文特之家。
1900-1909	蓋巴市貝野斯瓜爾特之家（Bellesguard）。
1900-1914	蓋奎爾公園。
1900-1906	替蒙塞拉山的聖達‧圭巴（Santa Cueva）路上設計一座念珠石碑（蒙塞拉山是位於巴市近郊，加泰隆尼亞區本土主義的象徵符號和加泰蘭人天主教徒朝拜聖地）。

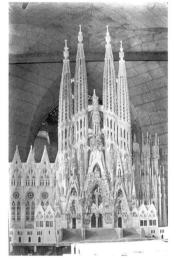

巴黎高第展聖家堂模型

1902-1904	蓋奎爾公園的理想屋（現今高第博物館，也是高第之家）。
1903-1914	替馬略加大教堂修復教堂（未完成）。
1904-1906	修復巴特由之家，位於巴市感恩大道上。

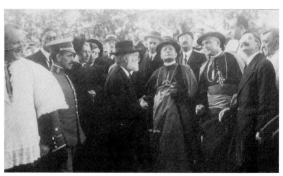

高第與教士

1905-1906	住進奎爾公園的理想屋。
1906	替達米安・馬德屋蓋房子，位於利內爾斯・德・巴野斯區。
1906-1912	蓋米勒之家，也叫做大石頭（La pedrera）。
1908	畫紐約旅館草圖。
1909	蓋聖家堂臨時校舍。
1910	高第作品第一次在巴黎展出，由奎爾公爵策劃，在巴黎大宮展出。
1911	設計聖家堂受難門的外觀。如此幾乎全心投入蓋聖家堂。
1922	替智利藍卡瓜區（Rancagua）設計小教堂（未成）；如今似聖家堂一堂內的天使教堂。
1925	住進聖家堂工作室。
1926年6月10日	逝世；死於車禍。

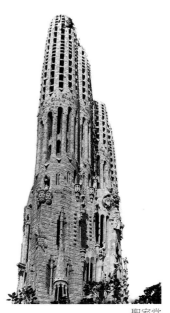

聖家堂

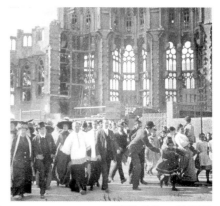

高第生前為一虔誠信徒

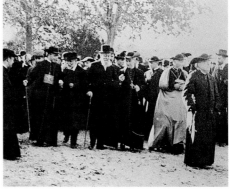

高第與奎爾唯一一張合影照片

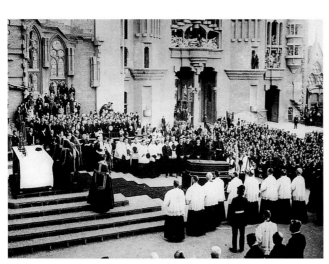

高第告別式

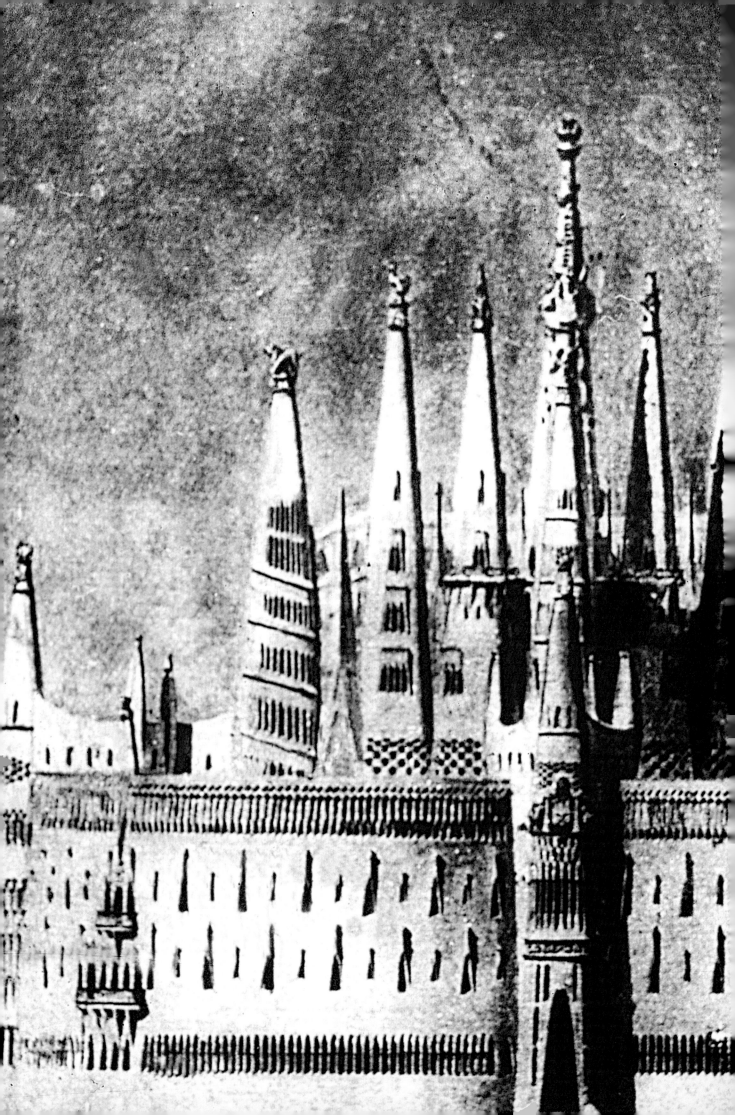

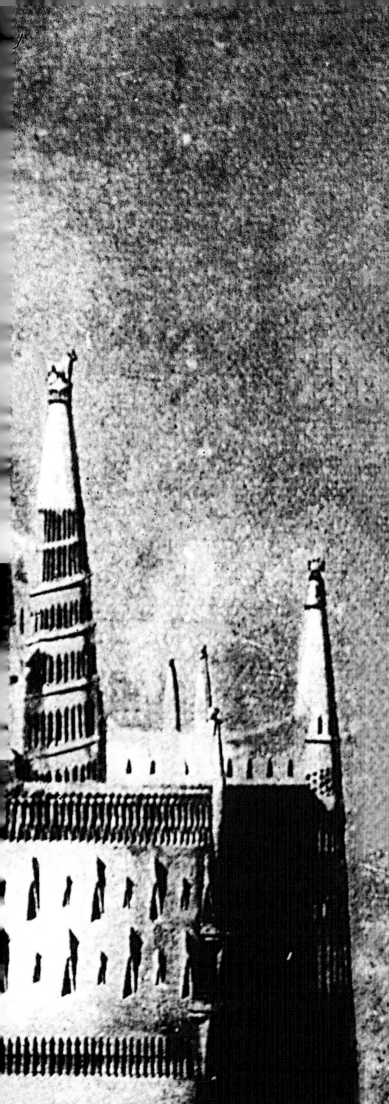

早期作品

The Eaerly Works by Antoni Gaudí
1882

高第早期所繪設計圖，已有聖家堂鐘塔的雛形
1892 年

縣議會大樓中庭細部　1876 年

Embarkation 碼頭學生競圖橋樑立面圖　1876 年

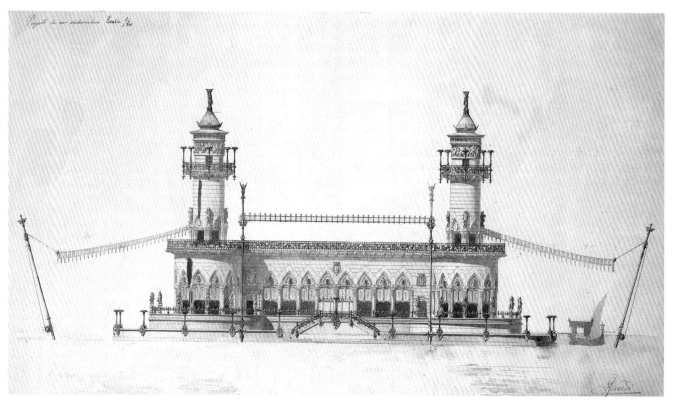

Embarkation 碼頭學生競圖橋樑立面圖　1876 年

Embarkation 碼頭學生競圖橋樑內部壁飾　1876 年

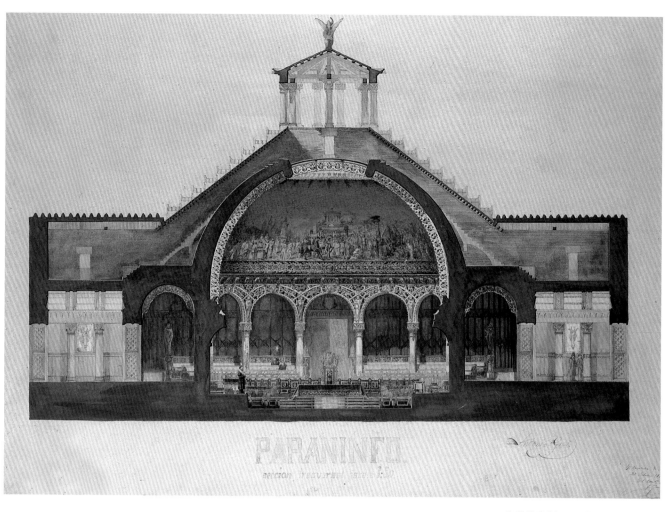

大學禮堂剖面圖(高第的畢業設計)

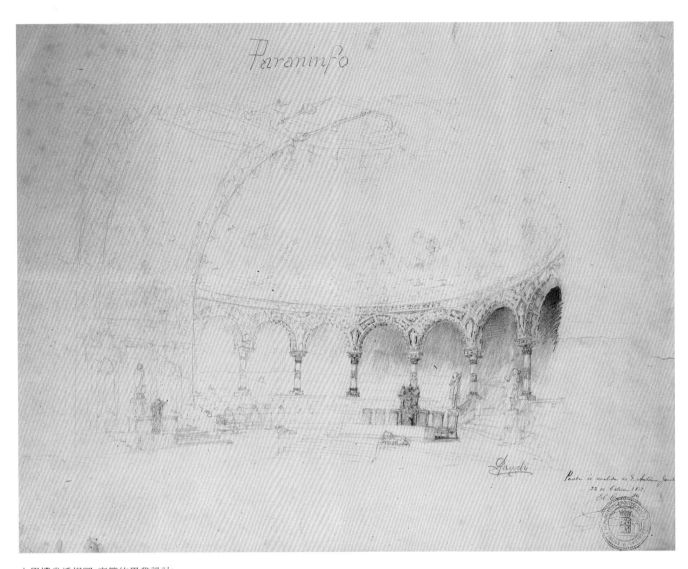

大學禮堂透視圖(高第的畢業設計)

山羊頭素描　1900 年

高第素描手稿　1874 年

高第素描手稿　1874 年

Vallfogona騎馬行列，採油豐收速寫　1879 年

Vallfogona騎馬行列，葡萄豐收速寫　1879 年

Vallfogona騎馬行列，穀物豐收速寫　1879 年

Vallfogona騎馬行列，無題　1879 年

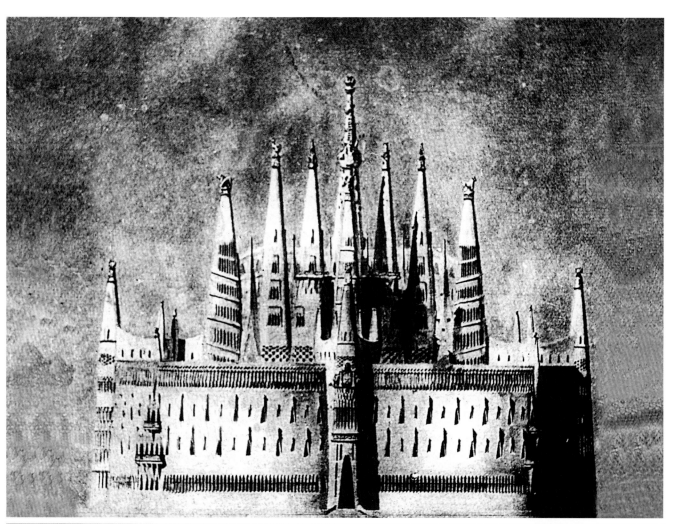

高第早期所繪設計圖，已有聖家堂鐘塔的雛形 1892 年

東側立面

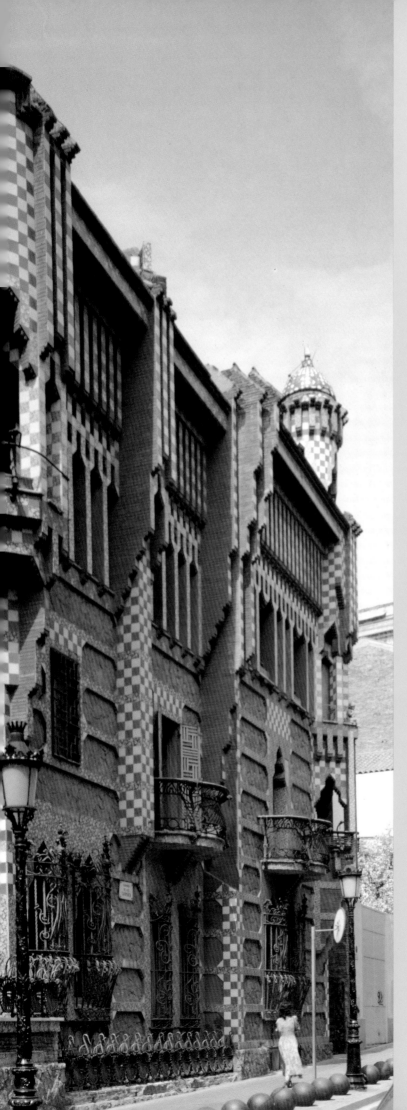

維森斯之家

Casa Vicens 1883-1888

　　維森斯之家、科米亞小教堂，以及奎爾之家入口建築物建造的時間是一樣的。這三棟建築物也是高第開始從事建築設計的作品和受東方影響的建築物。維森斯之家重要的地方在於室內裝飾，也是高第重新使用細緻華麗的手法，佈置室內每一個角落。值得一提的是；整件作品使用豐富的瓷磚來裝飾，再一次的展現他早期建築的風格。

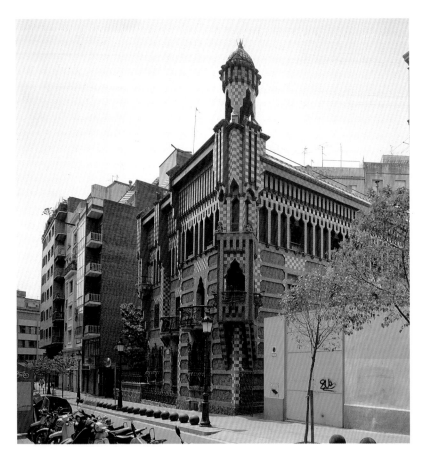

西側立面

外觀、鑄鐵扶手

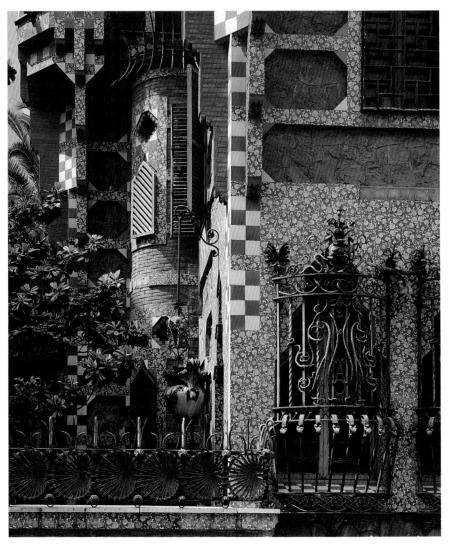

立面細部

天花板裝飾

吸煙室裝飾細部

餐廳裝飾細部

吸煙室裝飾細部

壁爐

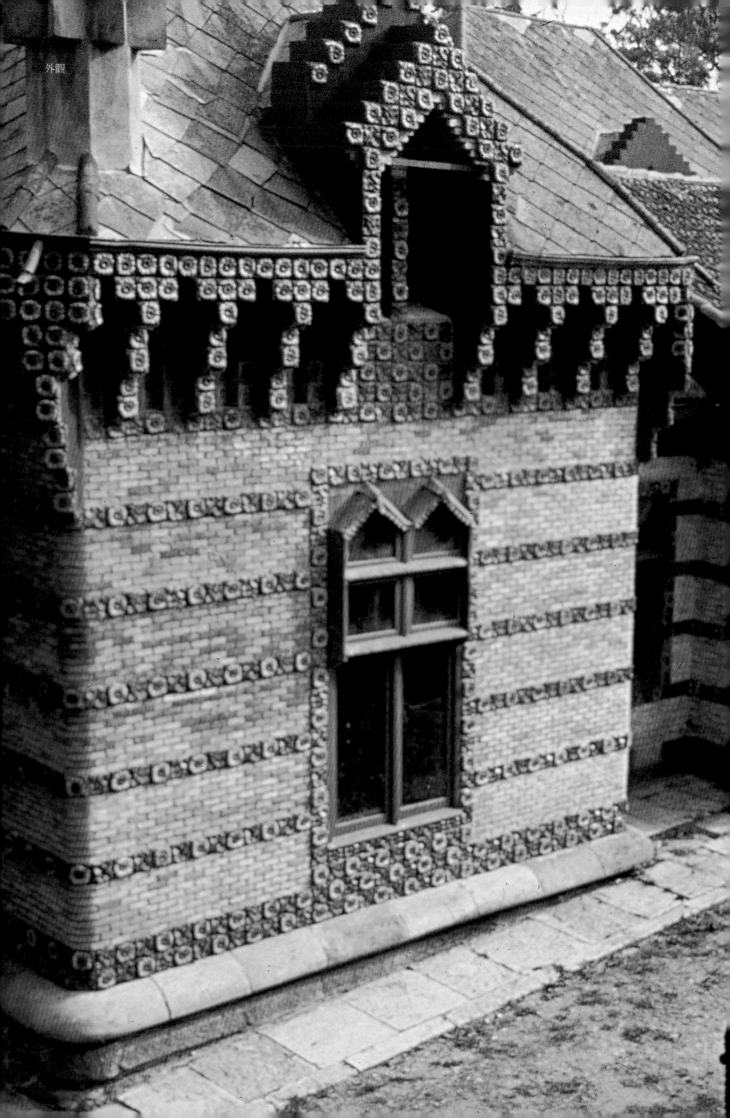
外觀

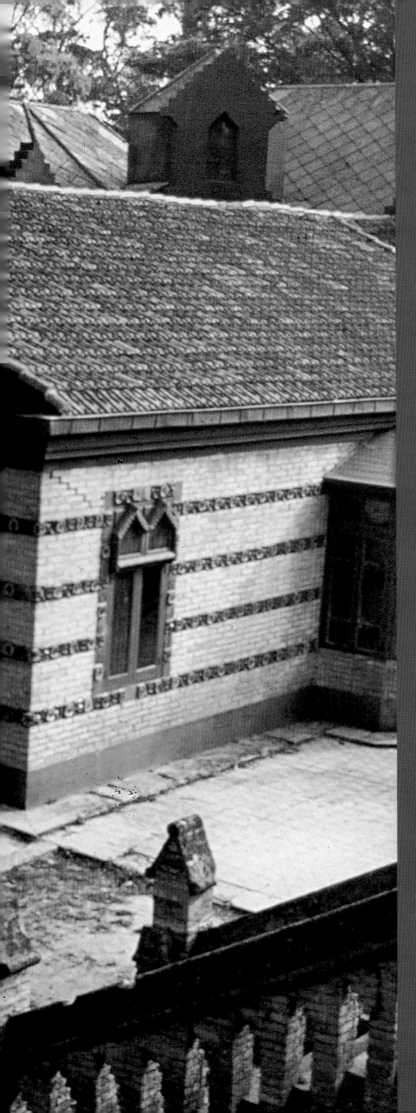

科米亞城

小教堂

El Capricho 1883–1885

小教堂是高第執行一些加泰隆尼亞地區之外的小作品。和維森斯之家的造形一樣，這件作品並未彰顯建築結構的創新，只是在解決這座背陽的房子室內採光問題。外觀使用紅、黃磚交替裝飾：設計手法和奎爾之家一樣。用一條橫帶狀的花朵造形來裝飾建築物手法也和維森斯之家一樣。頂部的外觀也是用光面的瓷磚（上釉陶瓷）拼貼上去。

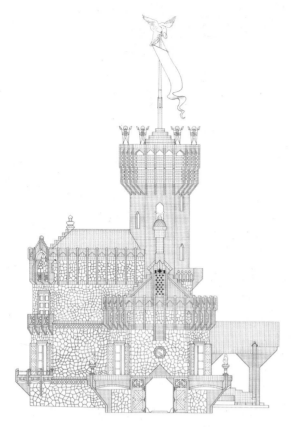

Jacek Chrobak為貴爾‧歐塞維奧位於卡拉夫(Garraf)城的狩獵小屋所畫的正視圖。比例 1:50。 93x65.5x2.5cm 〔A-48〕

歐塞維奧（Eusebio Güell）公爵，當初想要在加拉夫（Garraf）地區上的土地上蓋一座狩獵小屋；是高第未曾嘗試建造過的建築物。這座小館原本被定位具有歷史性與東方性風格的建築物，沿襲維森斯之家的建築風格和科米亞（Comillas）小教堂的結構形式來設計。

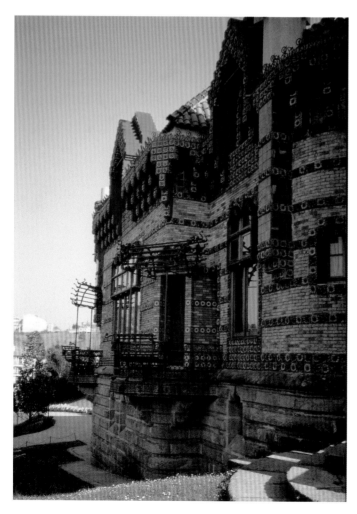

側面

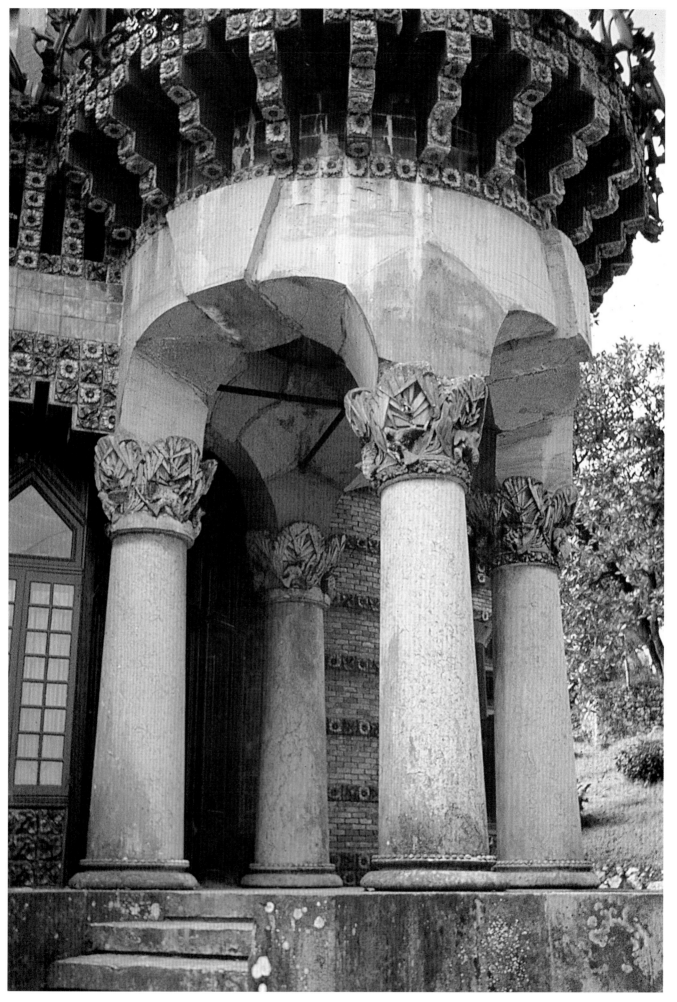

門廊

47

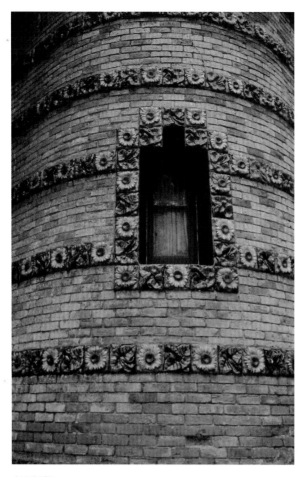

立面細部

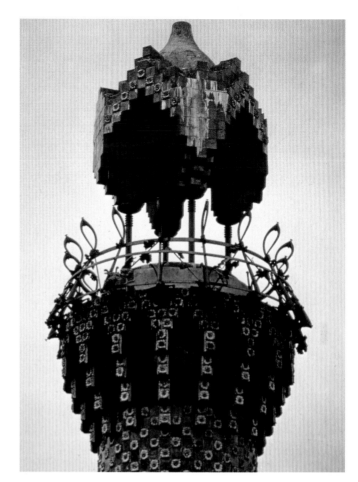

瞭望台

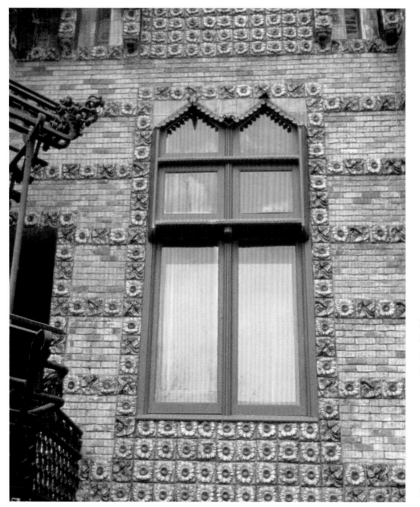

　　小教堂最獨特的地方就是一種發出樂聲的窗戶設
計。窗扇,如同斷頭台式的窗戶一樣上下推拉,需要一
種特殊五金另料來平衡它的重力,不讓窗戶自動掉下
來。高第想出這種平衡抵消的力量放在鐵管裡。如此造
形讓它能在每一次開關的時候窗戶會自動傳出音樂來。

窗戶與牆面細部

天花板

庭園餐廳

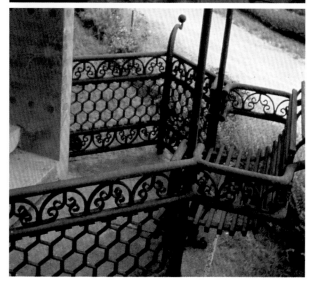

座椅

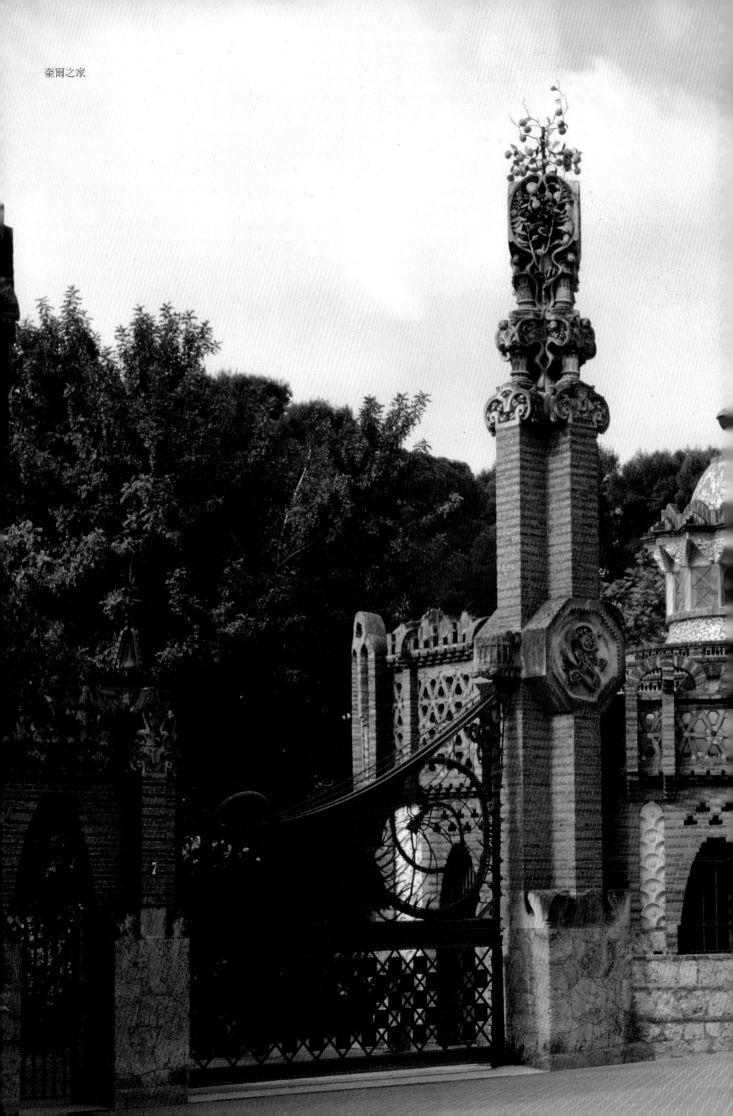
奎爾之家

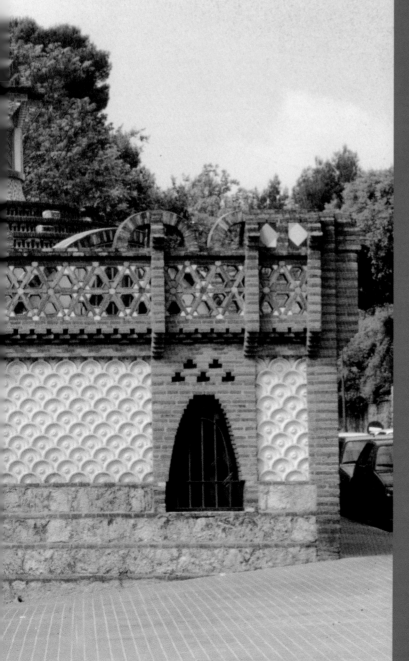

奎爾

之家

Finca Güell 1884–1887

　　奎爾之家位於巴塞隆納市西部廣大的土地
上：即是現在的大學城和皇家館（現今裝飾美術
館）二處合起來的範圍。高第負責本案的許多作
品；但現今只剩下門、馬房（包括馴馬房）和一扇
象徵意味十足的龍大門。

奎爾之家的側門，軟木模型門。比例1:10。
64x80x40cm 〔A-35〕

　　側門本位於奎爾之家下半部地區。曾被拆除；但後來又重新建造成如今的
樣子，和目前的藥劑學院聚集在一起，是一扇用紅磚蓋成的大門，一座簡單的
拱門，像城門一樣，但在城塔上方有精緻的顏色裝飾，整體看起來幾乎像是摩
爾人的建築風格。

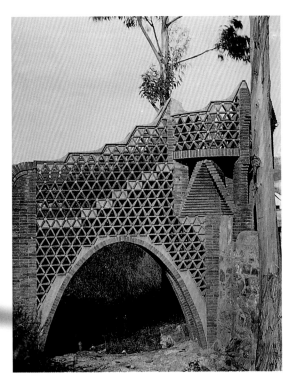

奎爾之家庭園一隅

奎爾之家側門

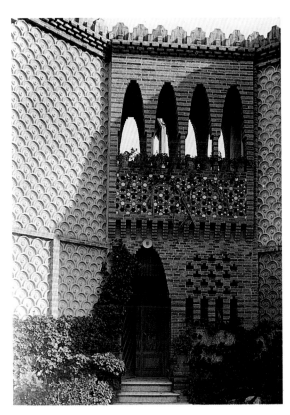

穿廊立面

牆面細部

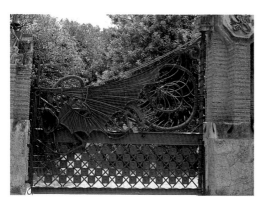

入口龍門

奎爾之家正門尖柱細部，密佈橘子樹與樹葉繁
複的造型，磚與磚之間隙鑲有馬賽克。

正門位於奎爾之家正北部的地方，兩旁有2間小館，右邊是馬房（包括馴馬房）左邊是門房。這二間房子之間有扇龍門：位於奎爾之家的入口區，即是正門。值得注意的是馬房內部使用的拋物拱和門房內部及馴馬房內部的正方形地方，地上皆用紅磚作為同心圓式的裝飾。另外這扇龍門最獨特的地方即是使用生鐵鑄造的龍形；這一條龍和看守金蘋果的三仙女一樣看守著入口區。（註：奎爾之家入口區的花園稱 Jardín de las hespérides 這很清楚的是由希臘神話的故事而來的。

窗戶

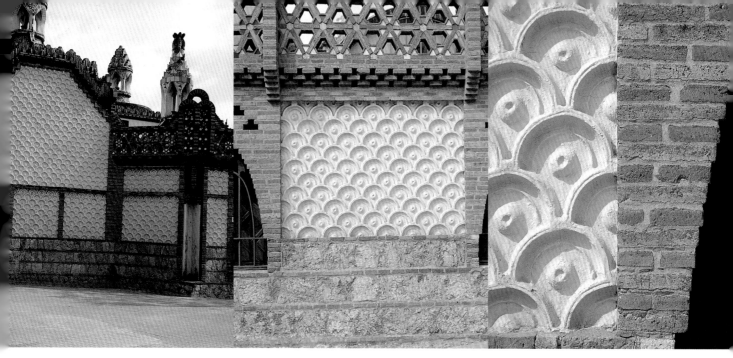

門房 牆面蜂窩造型，女兒牆 牆面細部

屋頂是以加泰隆尼亞傳統式的拱頂建築建造的；正好科米亞小教堂的尖塔天窗的建築方式也是令人想到印尼式的建築風格。這種印尼式的建築風格是高第在學生時代時，巴市建築學校展出一系列的建築相片展所得來的靈感。

門房的室內空間

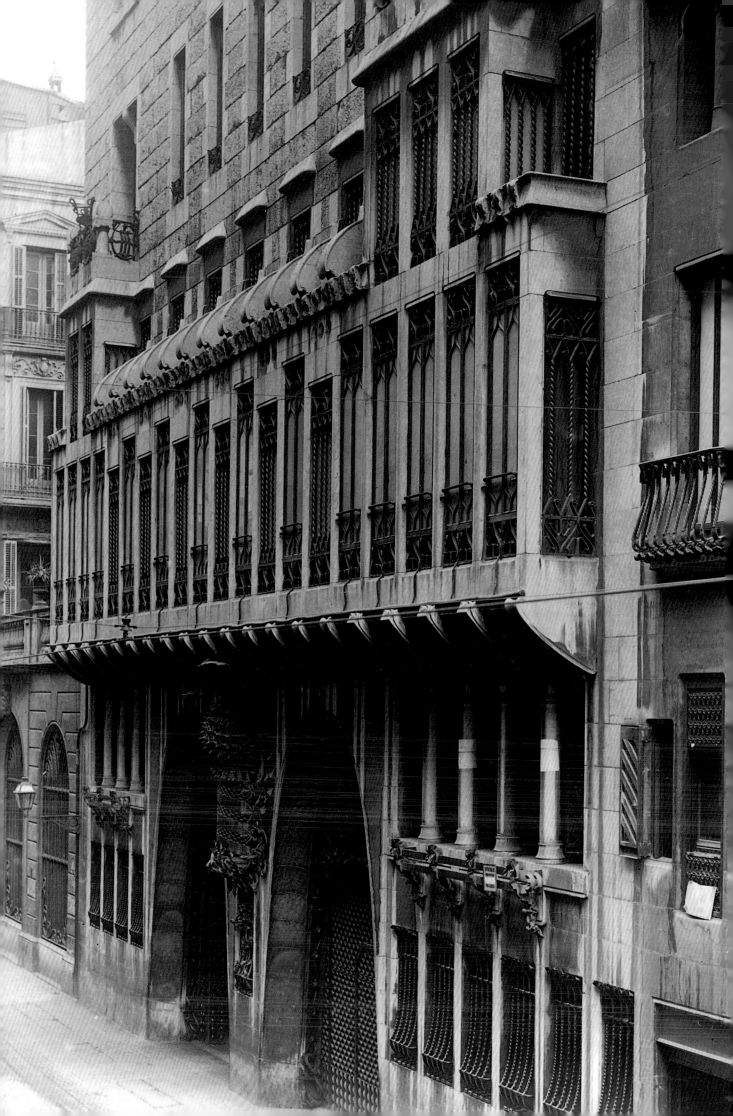

奎爾宮廷

Palacio Güell 1886–1889

這座建築物是高第第一件大作品，建築風格精緻華麗。共有5層樓：地下室是停馬車的地方。外觀由灰色石頭和二座大型拱門構成。在這二座拱門之中有一塊非常具有高第式的加泰隆尼亞徽章。室內擁有豐富的裝飾、木材、生鐵和塗滿色彩的牆壁。加上特別的穹窿圓屋頂，讓光線照入整座建築物裡。

◁ 奎爾宮廷鄰街道立面

奎爾宮廷大門

平面圖

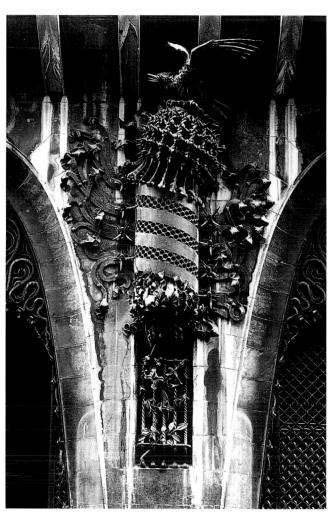

奎爾宮廷入口處加泰隆尼亞式鑄鐵裝飾

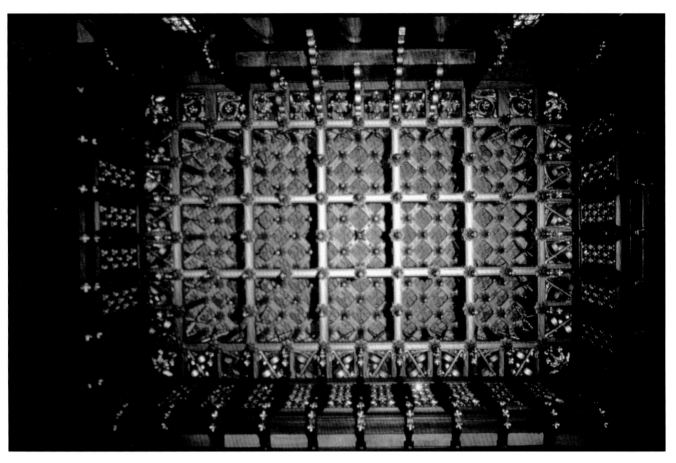

大廳天花板

奎爾宮廷內部

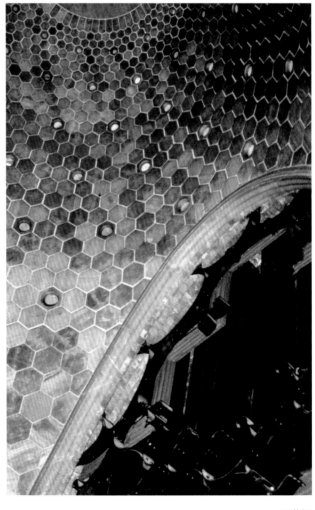

天花板

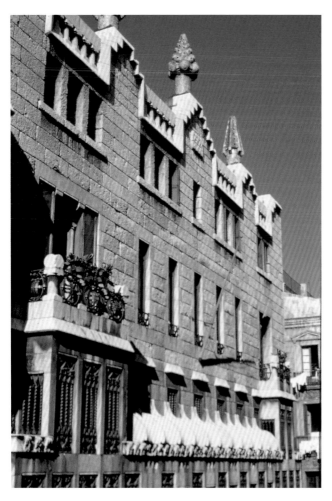

奎爾宮廷立面

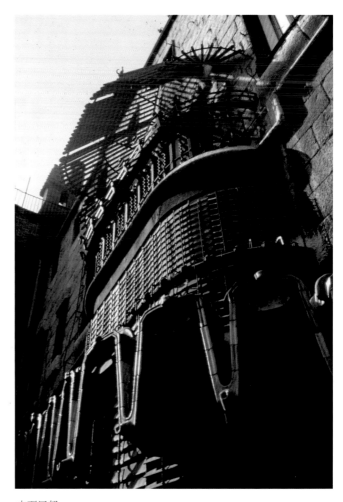

立面局部

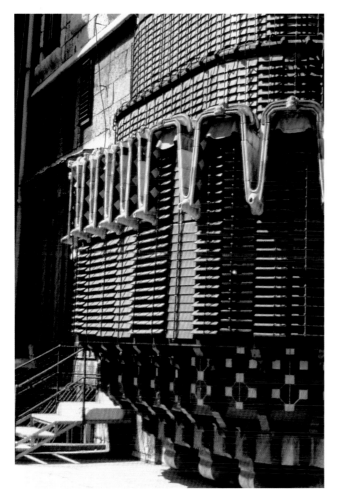

奎爾宮廷立面細部

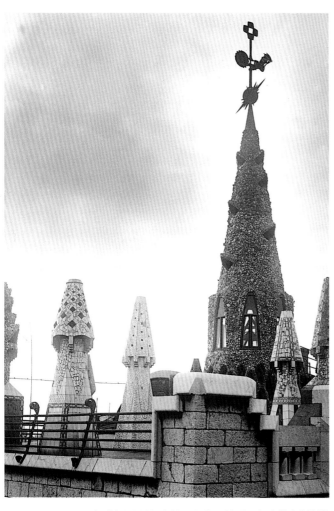

奎爾宮廷屋頂，煙囪及通氣口造型，如森林中的檜樹

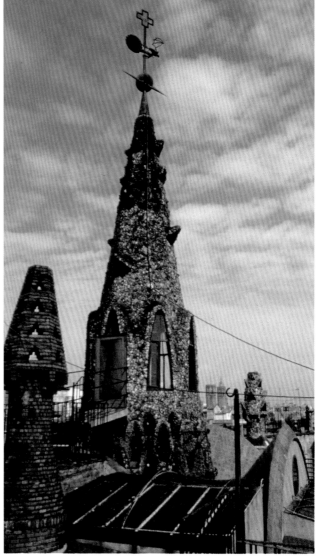

奎爾宮廷樓梯間

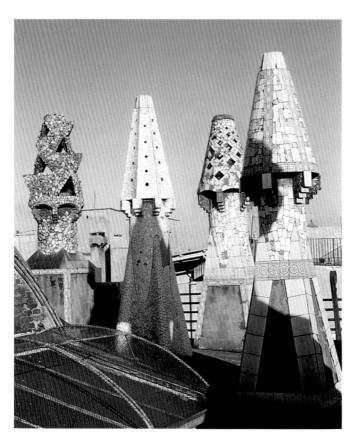

奎爾宮廷屋頂煙囪及通氣口造型

特瑞莎學院

瑞莎學院

Colegio Teresiano 1888-1889

高第接到這座建築物的案子時，它已被前任建築師蓋到第一層樓，這一層樓的光線與環繞式通道形成中亭採光，所以光線並不好。不過採光較不好的通道是用拋物拱來支撐上一層樓的重量。

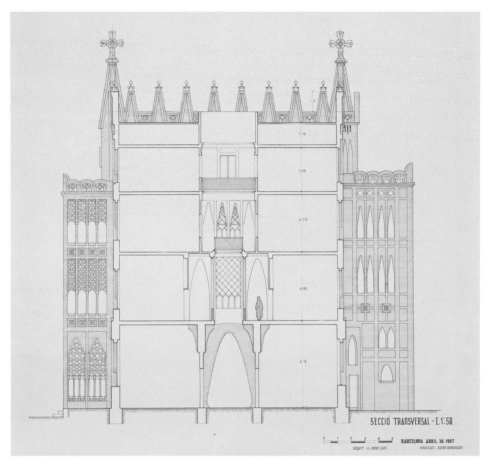

Teresiano 學院橫截面剖面圖，由 Ramón Berenguer 繪製。　比例 1:50　72x65.8x2.5cm 　　　〔 A-57 〕

　　這座建築物是一座平屋頂的建築物，城垛牆。當時牆上掛有教士的四角帽，可是到了西班牙內戰時，即消失無影。在城牆四角邊上有高第式的立體十字架裝飾。

中央走廊

內部迴廊

柱子細部

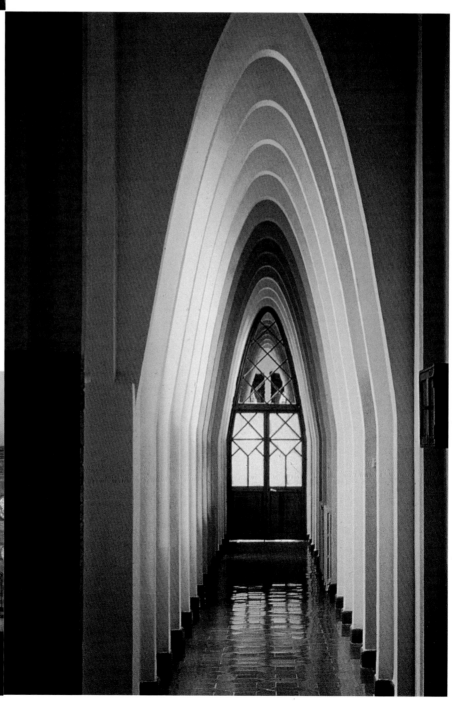

迴廊

柱子細部

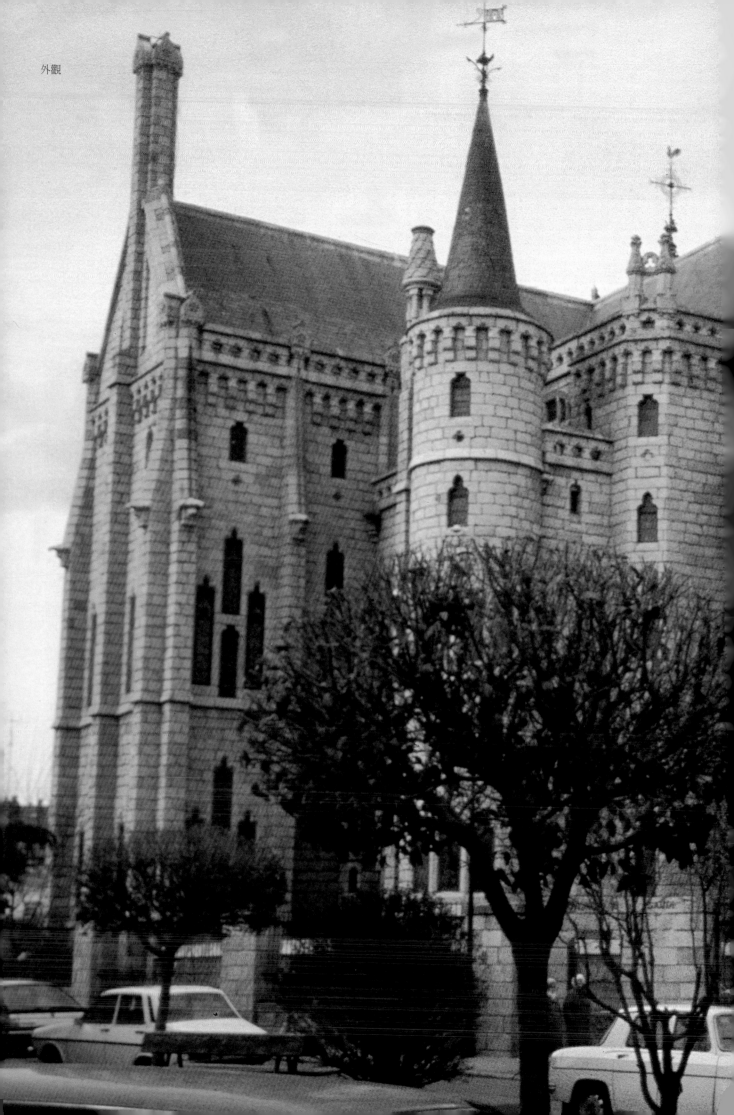

外觀

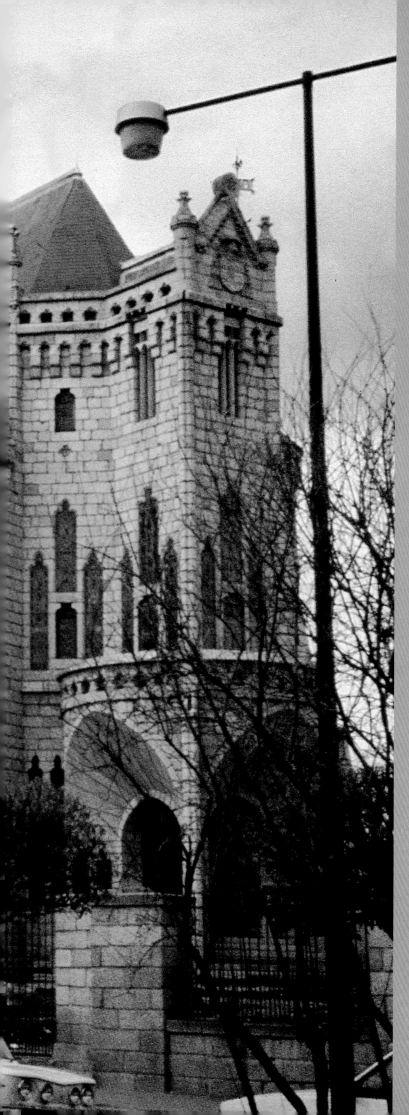

阿斯托加

主教館

Palacio episcopal de Astorga
1889-1893

　　這座是位於里昂(León)城區的阿斯托加的主教館，如同里昂城市內的溥汀內斯之家一樣；第一次看到的時候非常突兀（註：假如我們把它們二座建築物和其他高第作品來比較的話，這二座是比較奇怪一點）。高第企圖以新哥德建築風格建造；但慢慢加入自己的建築思想，所以整座看起來像是新哥德建築物，但是仔細一看，有些細部的裝飾元素卻完完全全的和新哥德風格相反。例如：別具風格的幾何柱頭、外觀粗俗簡陋、內部用微紅色的上釉陶瓷做成的肋筋和一些長長的砌磚製成的拱狀扇形門，以及貼黑色板岩石的屋頂，在在顯示著突破新哥德風格的表現。然由於高第和一些出錢贊助的公共建設委員意見不合，而放棄沒蓋成。在這種情況下，他仍能克服施工的困難度下，又不失自己建築風格，實難能可貴。

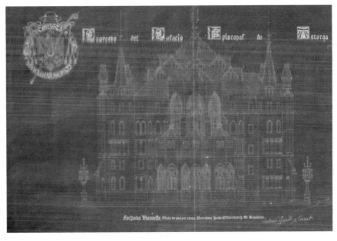

北側立面圖

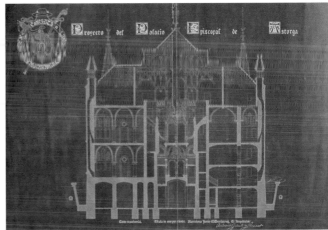

剖面圖

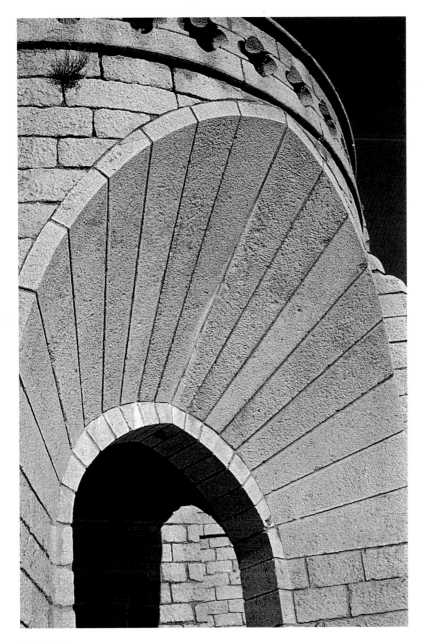

大門細部

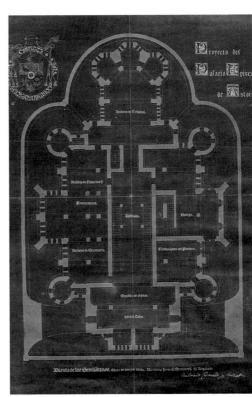

平面圖

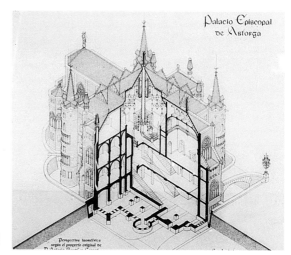

等角圖

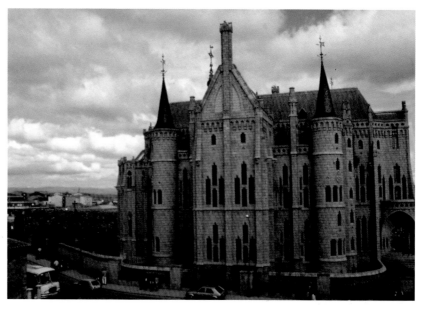

阿斯托加主教館外觀

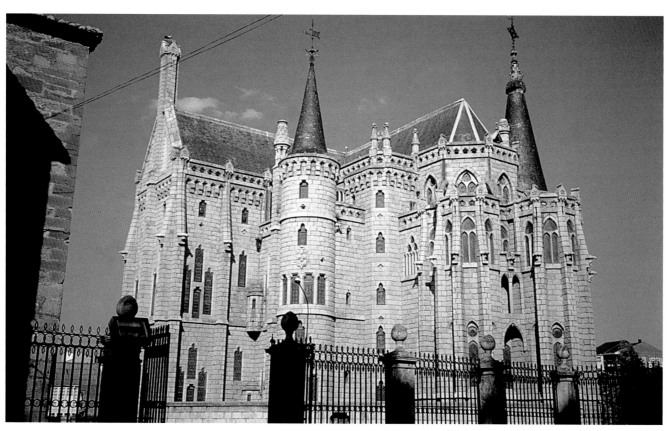

外觀

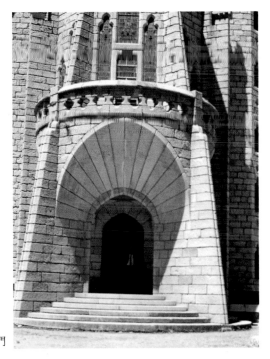

大門

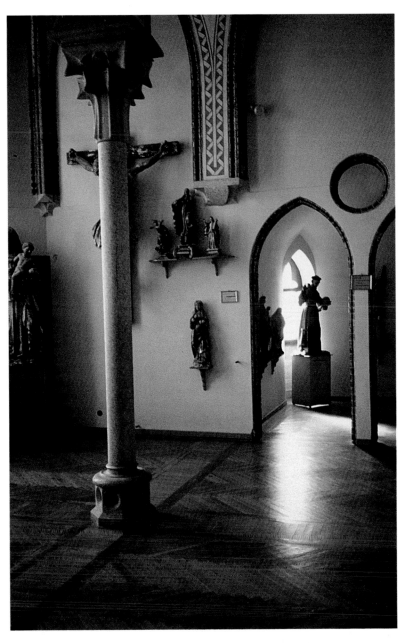

内部

内部 ⇨

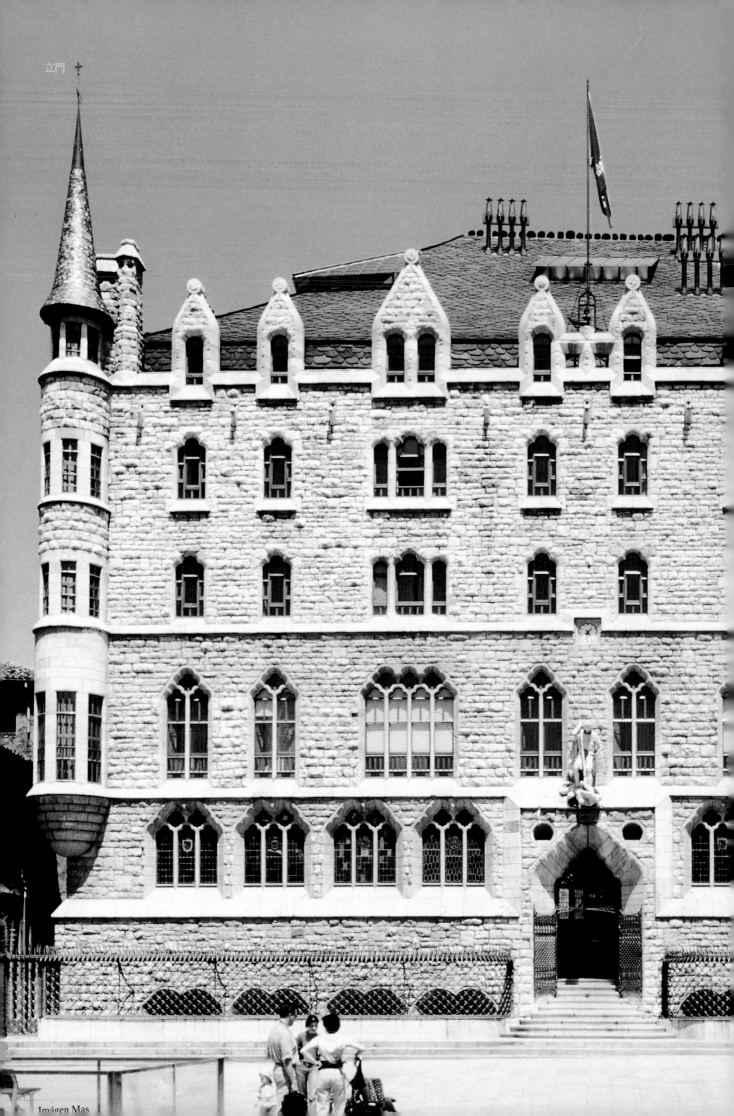

立門

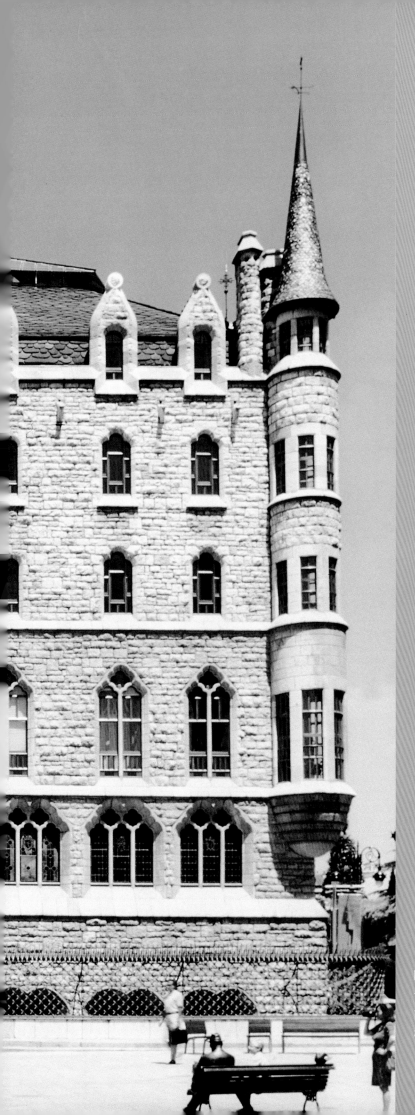

溥汀內斯之家

Botines 1891~1892

這座建築物和阿斯托區的主教館是同一時期的作品。高第同樣使用新哥德式的模式建造，於一年內完工且每一部分的裝飾更嚴謹。雖是一座簡單的建築物，沒有太大的變化；但以它的建築構造來看，卻是一座非常結實且壯觀的建築物。

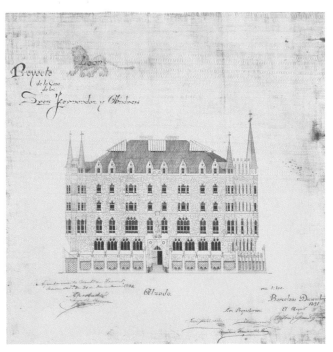

Los Botines León 之家正視圖。 比例尺 1:10 。 61.5x62.5x2.5cm 〔 A-47 〕

側門細部

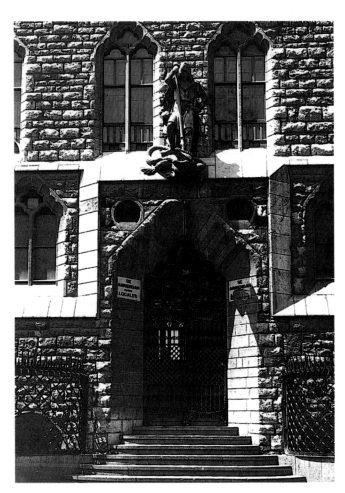

入口大門

側門

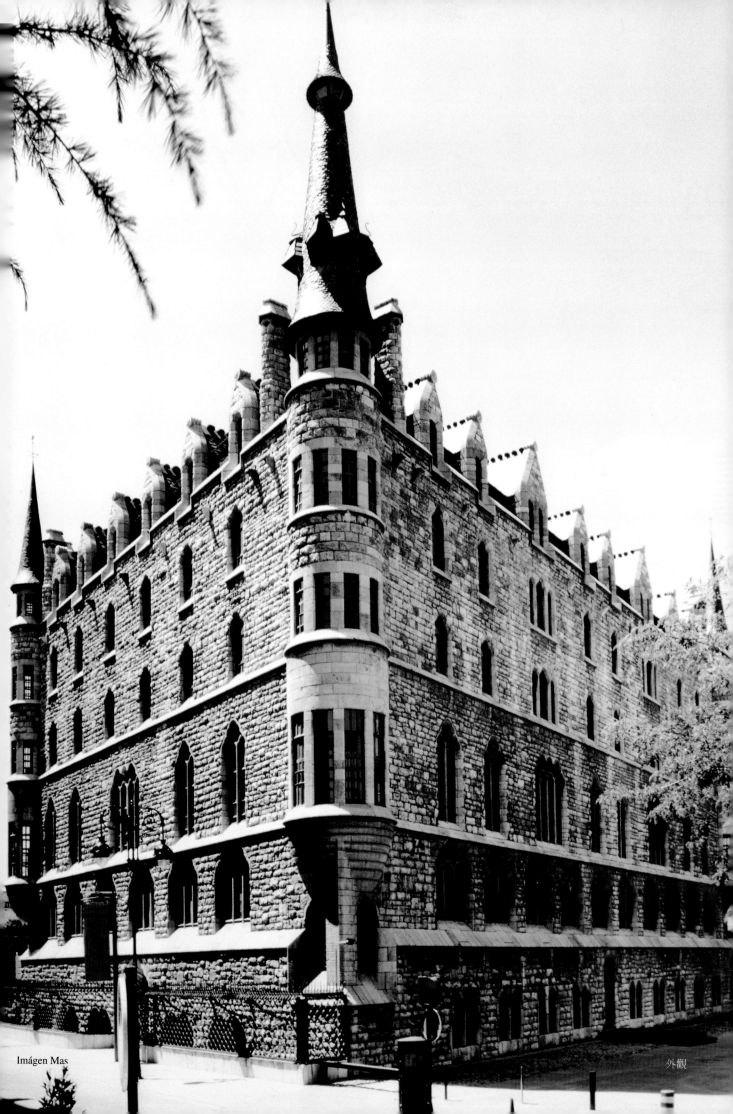

Imágen Mas

外觀

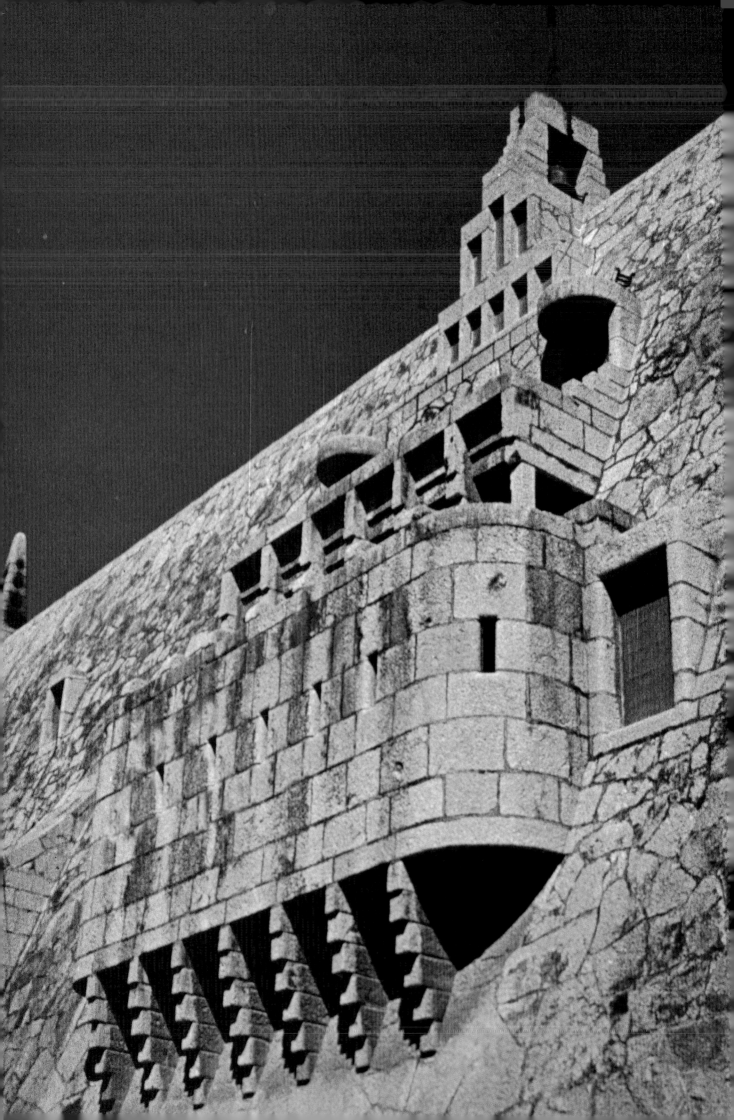

奎爾
酒窖

Bodegas Güell 1895-1901

奎爾請高第在卡拉夫（Garraf），蓋一座販賣他所生產葡萄酒的房子。室內空間包含開發部行政管理人員的住宅和其他獨立部門的行政人員的住宅。這座建築物蓋在奎爾公爵管轄的土地上，四周有古老的防護城塔和附屬建築物。樓層是直角形，用當地石材蓋的。第一層是車庫、第二層是行政管理人員的住宿區，第三層是小教堂；由底部至屋頂皆是石材，也就是我們所謂的楔形牆建築結構建築物。

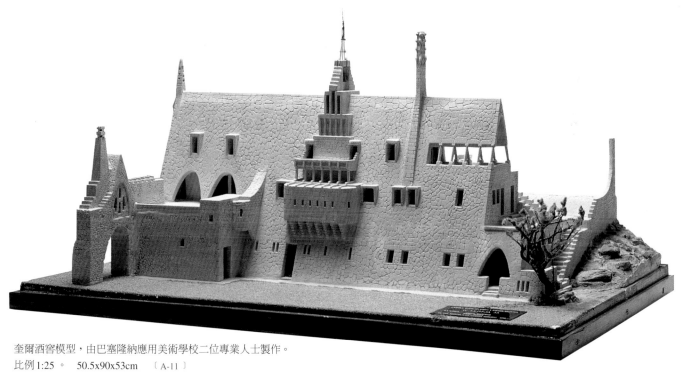

奎爾酒窖模型，由巴塞隆納應用美術學校二位專業人士製作。
比例 1:25 。　50.5x90x53cm　〔A-11〕

　　這座建築物最大創新的地方是解決建造結構：他使用拋物拱和梯級豎板做成的牆面與嚴謹的建築裝飾元素。對於高第來說；奎爾酒窖是一座完整屋頂覆蓋式的建築物；屋頂就像一座杯子覆蓋著整座建築物。而窗戶與楔形牆合爲一體。重新翻做的鐵大門，用右側主軸柱結合將斜軸的力量，使拉開如魚網式的鐵門，能保持平衡不因鐵門重量太重而傾斜於左方。（註：右方主軸加一根由右向下的斜撐，支撐門打開時之平衡。）

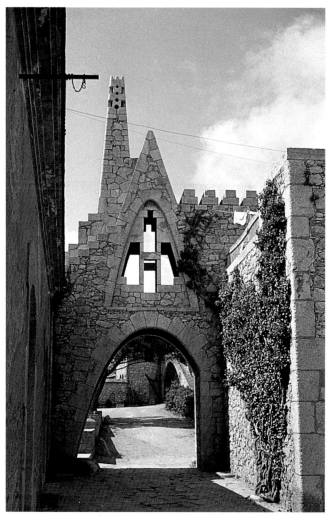

入口大門

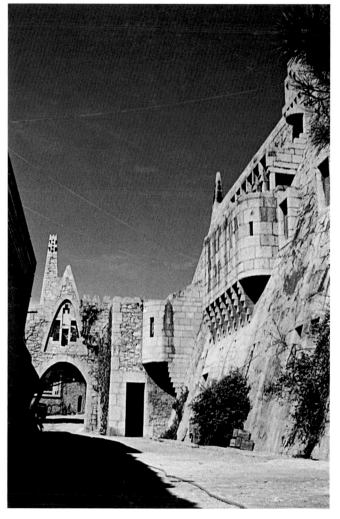

外觀

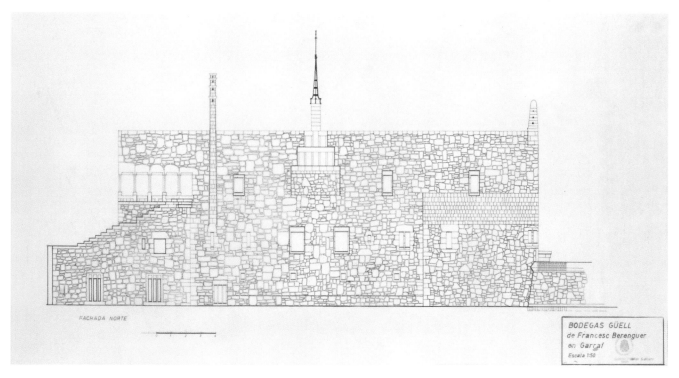

FACHADA NORTE

BODEGAS GÜELL
de Francesc Berenguer
en Garraf
Escala 1:50

Javier Subirats 爲奎爾位於卡拉夫(Garraf)城內的奎爾酒窖繪的正視圖。 94.5x57.7x2.5cm 〔A-53〕

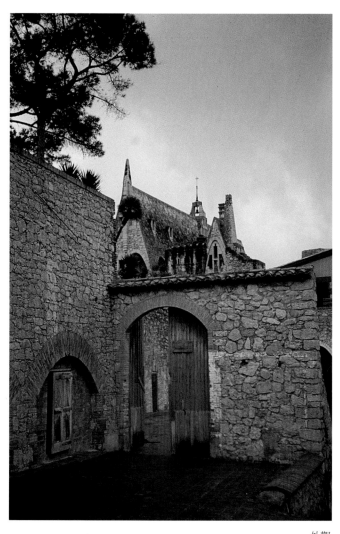

外觀

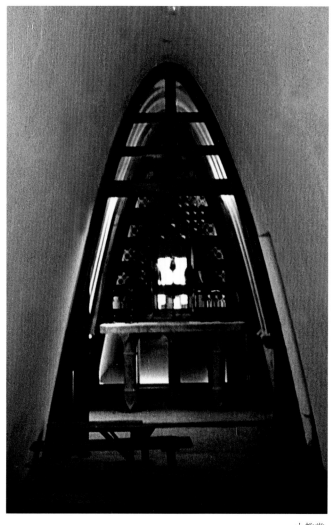

小教堂

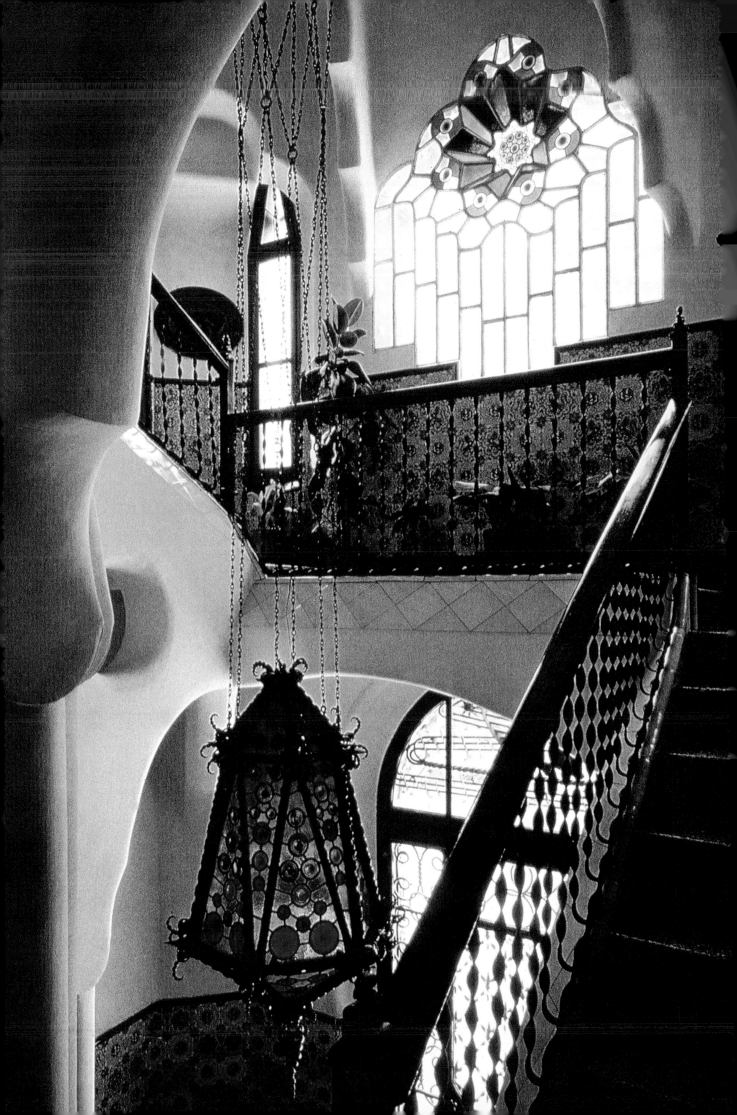

貝野斯
瓜爾特
之家

Bellesguard 1900-1909

內部保有十五世紀（1409年）亞拉崗
鍛鐵裝飾。內部保有十五世紀（1409年）亞拉崗
磚和黑色板岩石蓋成，外面使用加工混合木材和
（Figueras）的房子，房屋座向方正。這棟房子用
　　貝野斯瓜爾特之家，是菲格菈斯家族
汀一世和貝野斯瓜爾特締結婚姻）。
五世紀加泰隆尼亞哥德式的裝飾結構；當時馬爾
區馬爾汀一世王所留下來的建築結構。（它是十

◁ 樓梯間的彩繪玻璃窗

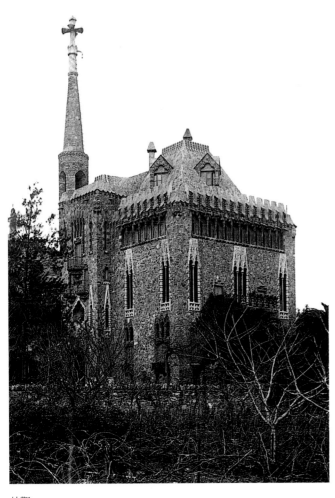

貝野斯瓜爾特之家外觀看來像是一座正方體建築物，但內部卻顯示各自獨立空間與自由隔間的結構造形。

外觀

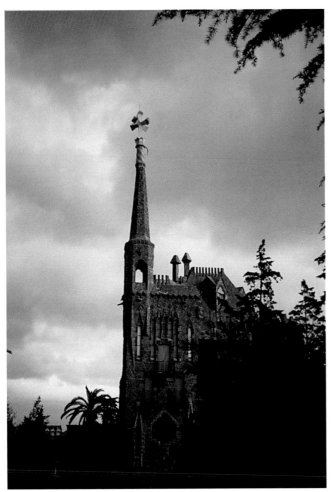

尖塔

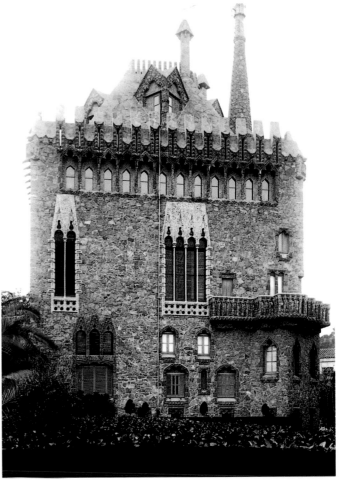

背向立面

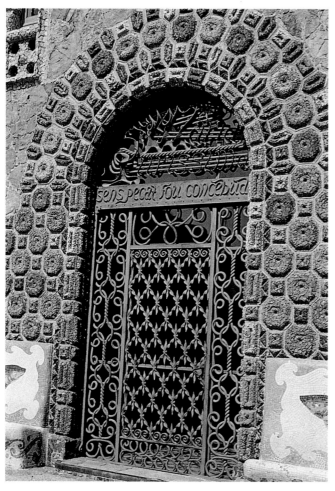

入口大門

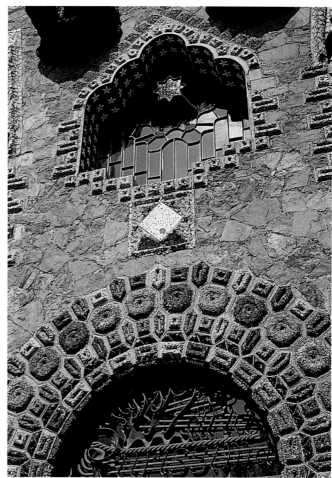

窗戶細部（外觀）

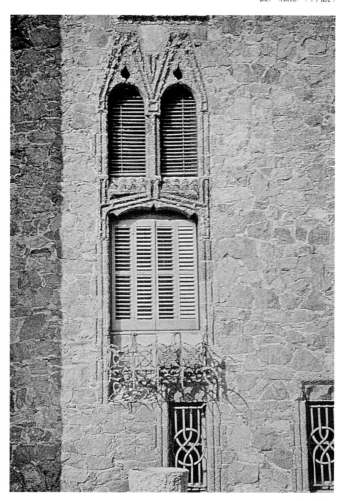

牆面細部

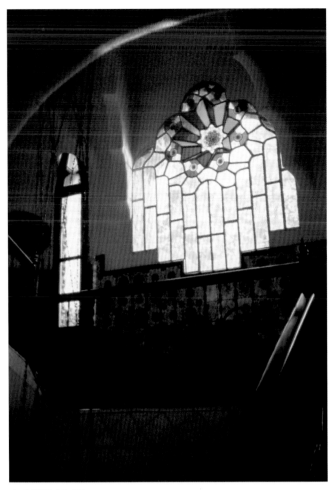

窗戶細部（內部）

二樓門廳

天花板細部

通往地下一樓的石牆

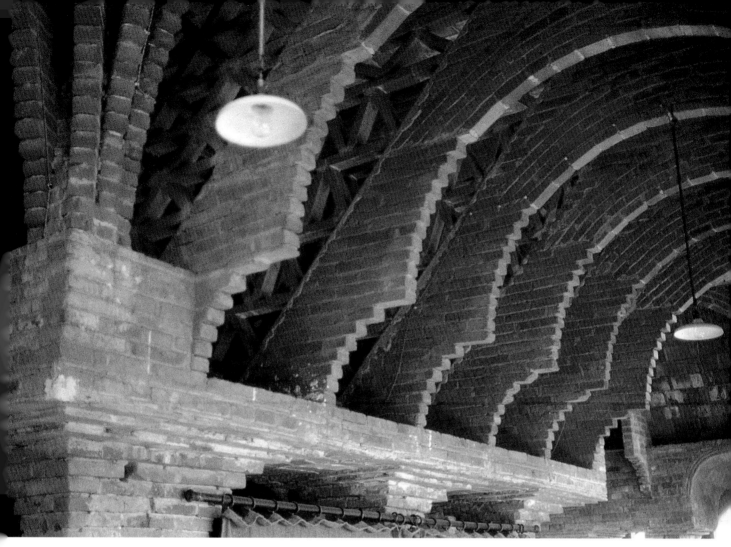

肋拱細部

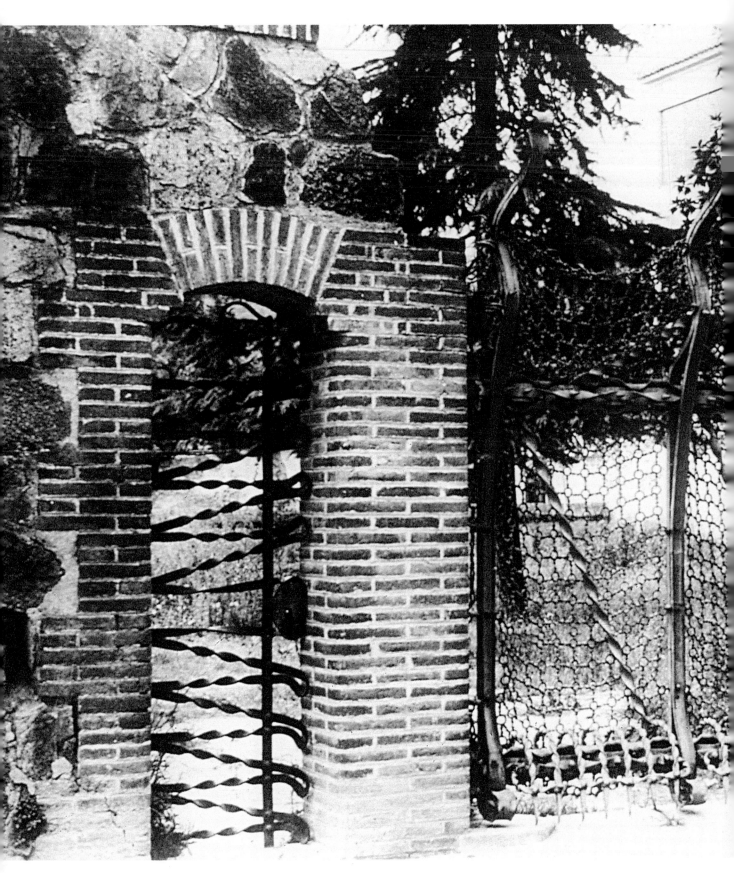

馬代歐之家大門

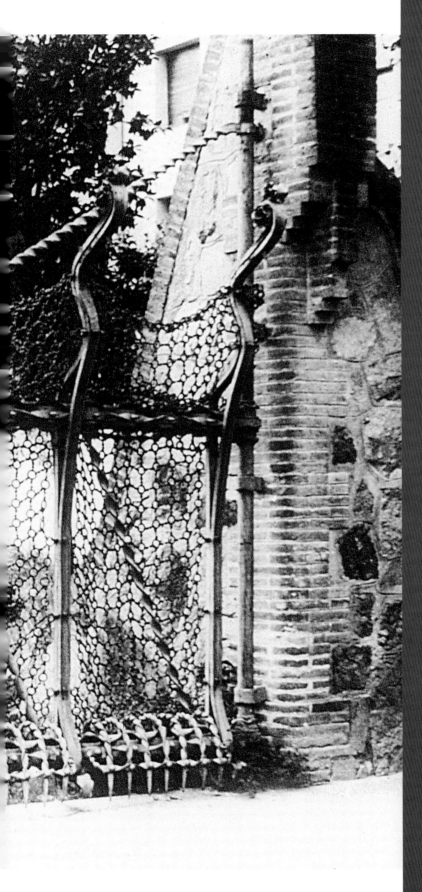

馬代歐之家

Casa Damià Mateu 1906

　　高第使用不同造形的欄柵做大門：如一片葉子的造形的門扇。這扇門由右邊的直立軸輔以由右到左下的斜橫軸形成力偶可輕易將門打開。這種類似魚的鐵大門，高第運用在許多建築物上；如，奎爾酒窖、科隆尼亞小教堂、奎爾之家和達米亞·馬代歐之家。然而除了奎爾之家中的那扇龍門是最具代表性之外，其他就如一扇裝飾性的魚網狀鐵門的作用和支撐門的元素而已。

馬代歐之家鐵柵欄。
(在 Llinars del Vallés 城)
132x160x2.5cm 〔A-29〕

馬約加

大教堂

Restauración de la Catedral de
Mallorca 1903–1914

馬約加大教堂的修復重要的地方是基於高第使用
彩繪玻璃的手法。也就是以 Goethe 的顏色論來
做；以原色的顏色畫在玻璃上，讓光線自由穿梭
在其間。這種組織系統就是用壓製的三片薄玻
璃，上下外面加上透明玻璃保護，裡面夾有燒過
的顏色烙印在玻璃上，藉由油墨之間的濃淡將顏
色分散在三片玻璃上，如此繪畫的主題將會顯示
在彩繪玻璃上。

◁ 正殿彩繪玻璃窗

高第為馬約加大教堂設計的玻璃窗片斷原件。

這座重新修復的作品，也和其他高第經手的作品一樣，都因與其建築師或出資人意見不合而放棄繼續做下去。這座本來是高第於1902年接手的案子，到1904年才開始做，建築物上的彩繪玻璃卻遲遲到1905年才掛上，1914年高第放棄蓋下去。到最近幾年才又開始掛高第曾經設計掛彩繪玻璃的地方。

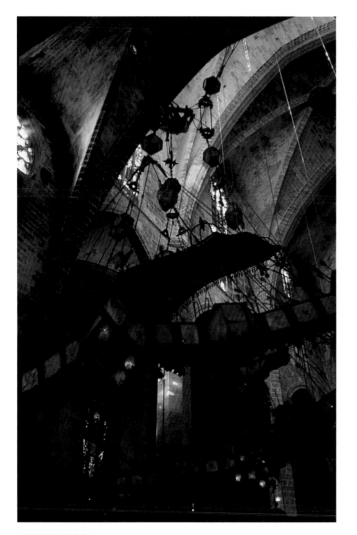

正殿彩繪玻璃窗

馬約加大教堂素描 J.M.Jujol 繪

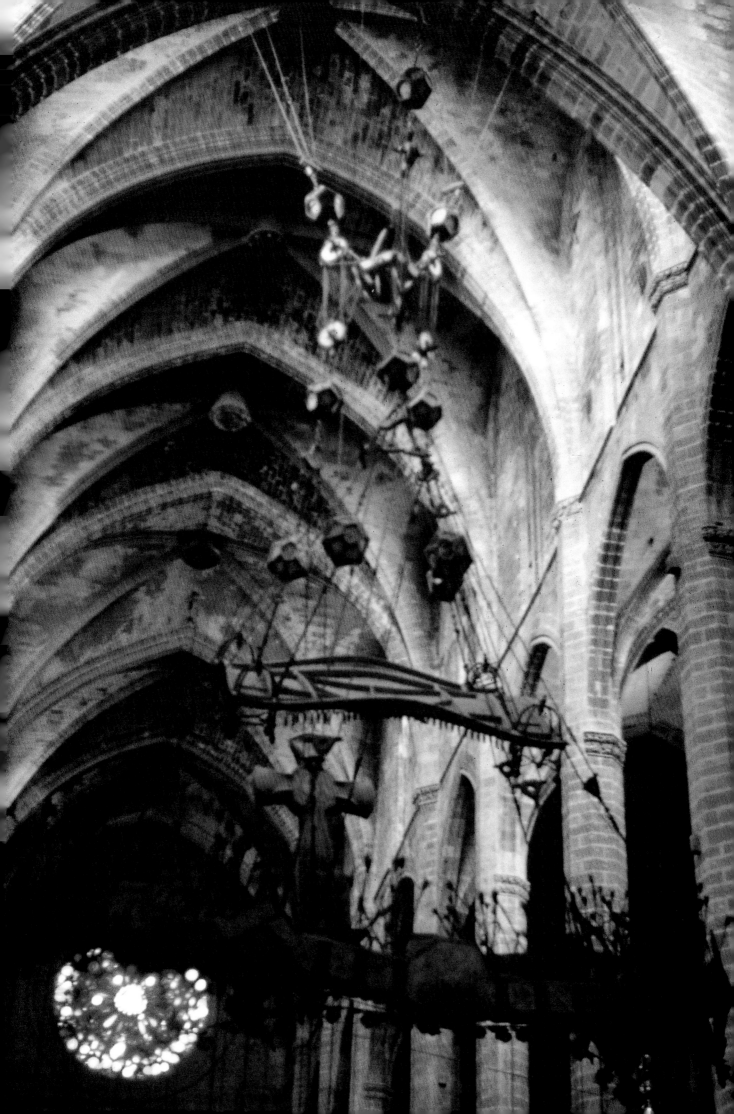

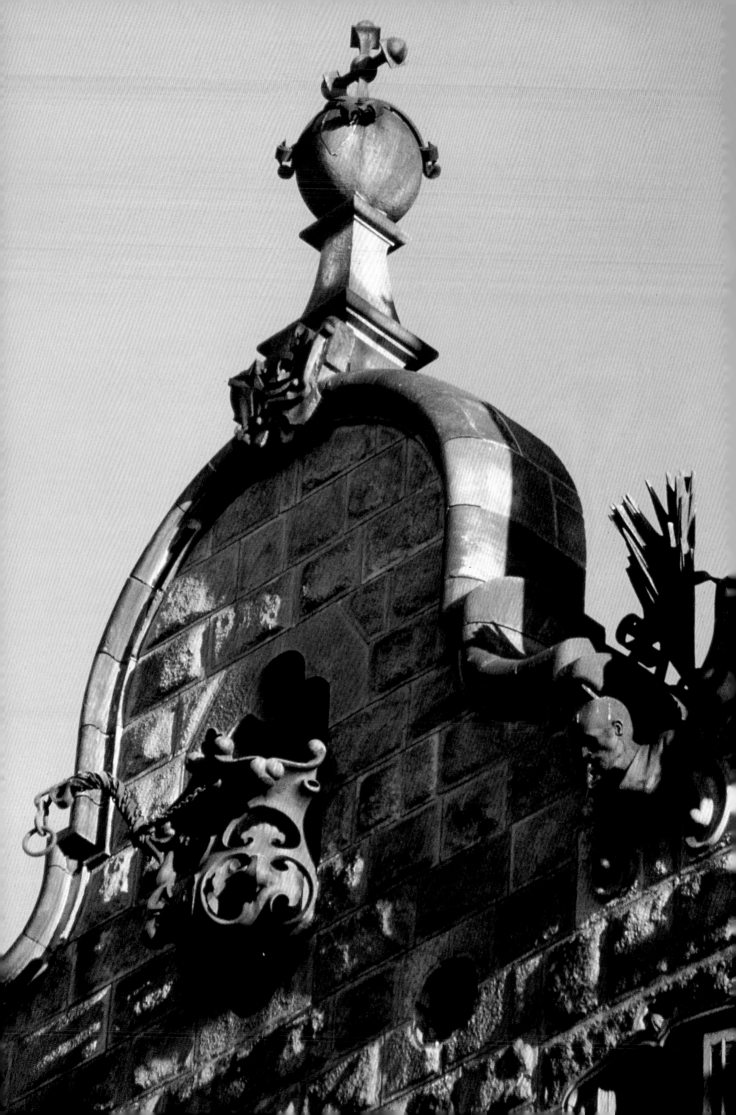

平面圖

卡爾文特之家

Casa Calvet 1898-1900

 山牆細部

　　卡爾文特之家是一座位於巴塞隆納市市中心的房子，並沒有特別的特徵，只有在蓋此建築物的時候，他使用當時典型的建築造形（如：厚牆、鐵脊標、百葉窗、小肋筋與小拱頂造形）。然在此建築物中哪裡才可以算是高第真正具有想像力與創作的地方呢？那就是內部的裝潢元素和一些輔助的建築元素素材。特別是建築物裡的家具，用橡木做成的有機物造形。

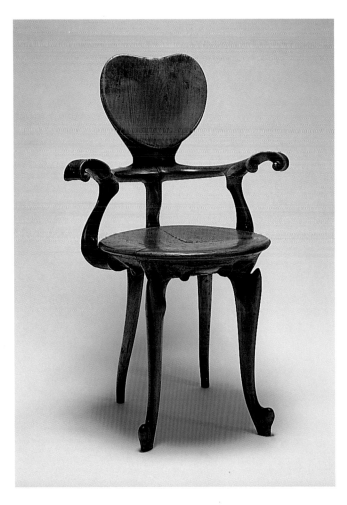

卡爾文特之家的橡木扶手椅，由 Casas & Bardés 工作室仿 J. Gavarró
製作。 97x66x30cm 〔A-27〕

高第企圖利用每一個建築元素：從最小的建築元素到最大的建築元素
都利用。如同裝飾元素一樣佈置在每一個結構上。這麼做的方式有：拋物
拱、梯級豎板的簡化（在他的建築物上使結構組織不只強化支撐作用，而
且又有裝飾性）和他的家具。

他所設計的家具，也是有這種效用。大部分的建築師只對構造的撐力
去考慮來發展它構造原本的結構造形，而高第不祇是發揮構造上有效的結
構效用外，更強化它構造本身裝飾性。

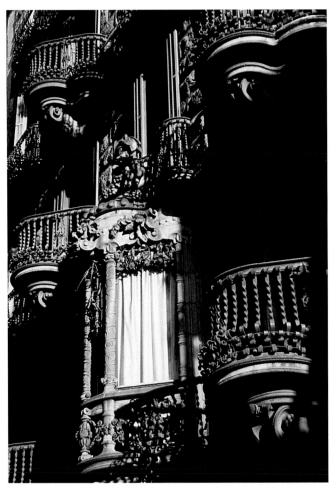

立面細部

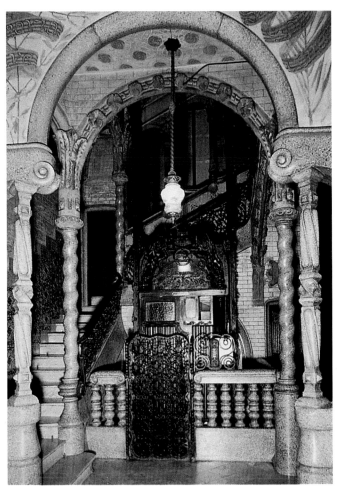

電梯

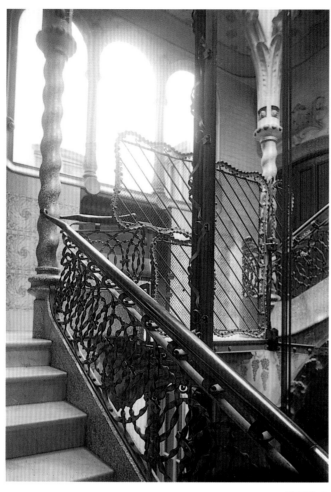

樓梯扶手

門環

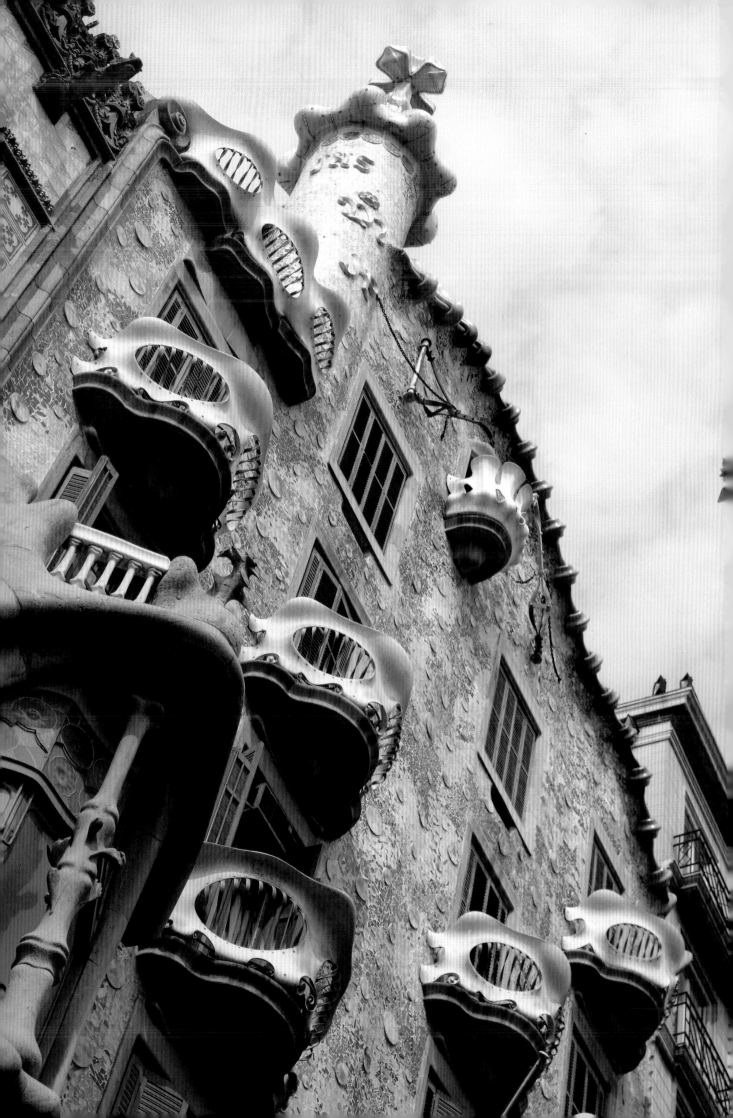

巴特由之家

Casa Batllo 1904-1906

巴特由之家是一種重新恢復瓷磚如建築裝飾元素的重要風格，這是由西班牙伊斯蘭教的摩爾人建築藝術（在西元七世紀到十五世紀的建築藝術）。巴特由之家原本是一棟重新建造的房子，由巴特由先生購買後重建。他重蓋的地方有：正面、後面外觀，內中亭擴大和第一層樓外觀。正面外觀，高第使用瓷磚（註：azulejos瓷磚：西方人通常把它用於裝飾浴室的瓷磚）和碎玻璃（義大利上釉瓷）來裝飾。第一層樓是使用大石頭擴建的，後面的外觀。高第使用碎花瓷磚隨性的掛貼，令人非常驚訝的是，他用的彩色碎瓷磚裝飾在屋頂上，也以同樣的方式裝飾在整座建築物外觀上。這種掛的方式由高第本人親自監督，讓站在臨時架台上的人慢慢掛貼上去。就如一位畫家一樣，在油畫布上自由創作，填滿畫布上每一個空間。

巴特由之家磁磚，由陶藝家 Sebastian Ribó 製作。〔B-21~26〕

在建築界已有一段非常長的時間沒有把瓷磚當成建築裝飾元素。這裡的意思是指繪畫式的裝飾或結構性的裝飾。現代主義由於回顧過去的建築史，發現這種材料帶有豐富的瓷磚材料，好處無邊。不但如此還有它的持久性與耐久性。

一般來說，高第恰當的使用了這種材料性質。或許，巴特由之家的風格是展示他使用此材料最神奇的地方；但奎爾公園上的長椅更是能代表出他對此材料的想像力，更有意思的表現此材料特性。

巴特由之家橡木門框與三角楣。
330x169x23cm 〔B-45〕

巴特由之家橡木門框與三角楣。
291x132x20cm 〔B-31〕

巴特由之家門框。
291x132x20cm 〔B-30〕

巴特由之家橡木門板部份。
207x69x5cm 〔B-28〕

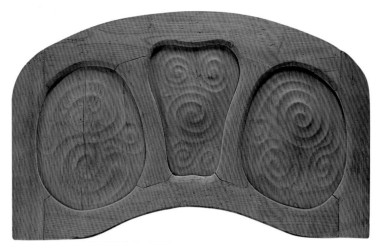

橡木門上方三角窗。 84x134.5x5cm 〔B-36〕

橡木門面。 215x29x4.5cm 〔B-39, 40〕

裝上玻璃的橡木門面。
224x30x5cm 〔B-43, 44〕

橡木門面。 210x35.3x4cm 〔B-41, 42〕

　　一般來說高第在裝飾建築物時,如同他的習慣,皆使用裝飾的手法或雕塑的手法來建造,讓牆面看起來具有動感和柔美。一些家具和木製裝飾品都是這樣的處理,具有效用性,也具有有機性;皆以單一個體,精雕細琢的方法做出來。他的門並非只是一扇厚木板而已,而是樹皮可以摺疊和鉸接運作讓人通行。一些大門上的小邊門像樹葉一樣,風一吹即搖動的讓光線進入室內。門上的二角櫃(Los timpanos);一般來說是位於門上不能拆除的木材片,為了保持加工過的木材門,可以縮小成活動的木材或玻璃,讓光線進入,可以建立門框與天花板的浮雕有溝通性(協調性質)。

耶穌被釘在十字架上（木雕），由 Pable Badía
替巴特由之家製作。 102x73x23cm 〔B-61〕

　巴特由之家的屋頂雖然是由高第隨意貼上去的碎花瓷磚，但是充滿想像力。而且
高第在貼花碎磚的時候，還必須注意到隔壁鄰居阿梅特野（Ametller）之家（由另一位
建築大師普基·依·卡達法爾曲（Puig i Cadafalch）蓋的房子；是一座山角的建築結
構外觀。）即做一座圓形塔把二棟房子之間的差異柔合化，使人看不出來二座之間不
同的差異。正面外觀有一些洞：除了第一層樓外觀之外，是早前外觀留下來的，高第
使用雕刻的方式挖空石材，讓它看起來更有特性，更有彎曲造形。但由此建築物看得
出來高第尚未大膽的嚐試，這種方式到後來蓋，米勒之家的時候，比較大膽。所以比
較具有彎曲造形。

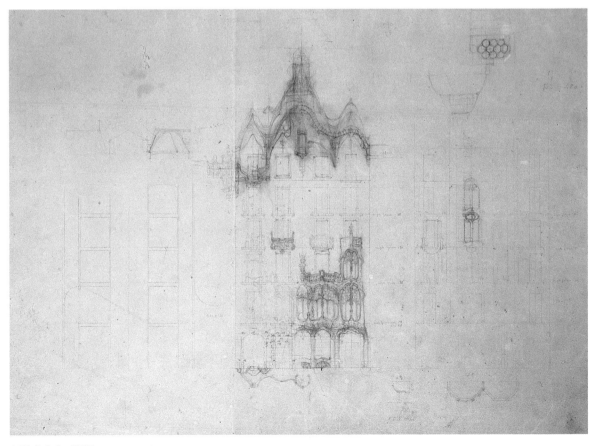

巴特由之家正規圖。 〔B-64〕

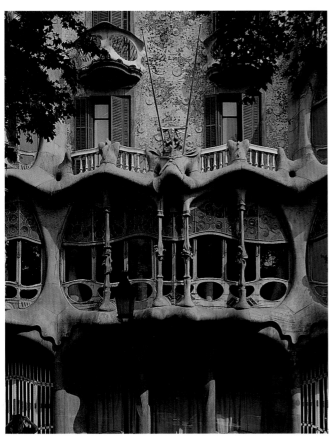
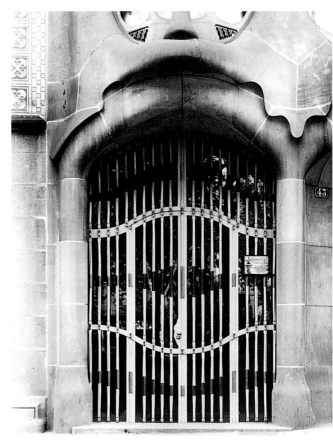

　　在重新翻修巴特由之家時，高第遇到的困難要屬於原有的鋼柱樑的結構了。因為要以他的風格來改造已有的鋼柱，又不能令建築物的主大樑搖動和引起地基不穩而使建築物倒塌，而且又要用細柱子支撐外觀結構等是非常不容易的事。但是他都解決了這些建築問題了。

　　而巴特由之家的第一層樓的創作，大概是高第最自由發揮建築物結構的地方了。可惜的是，屋頂的一些模數已不見了，而一些家具也被置於其他地區。

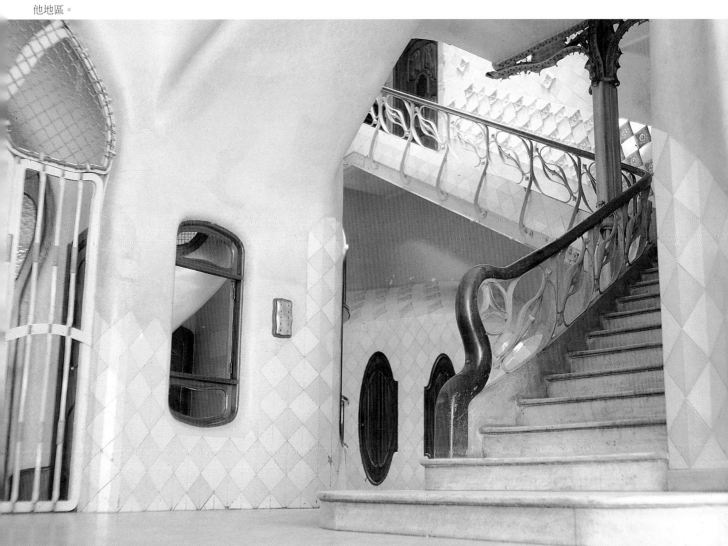

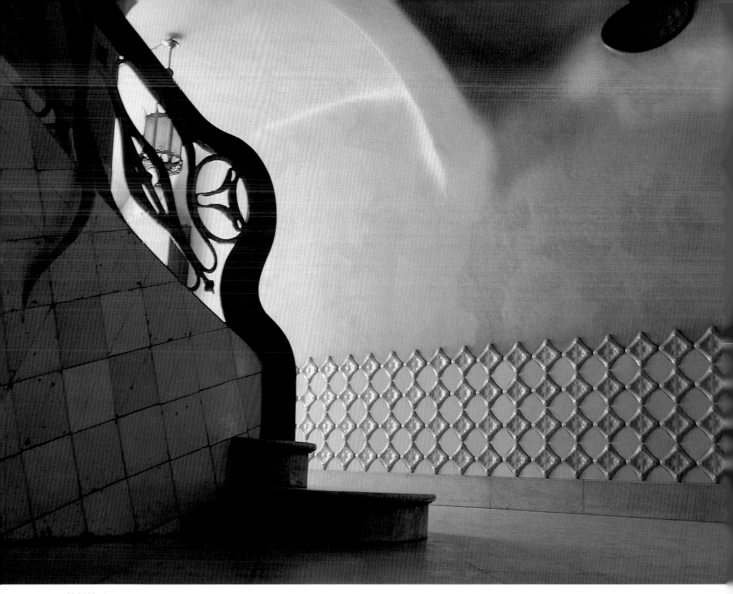

入口樓梯扶手

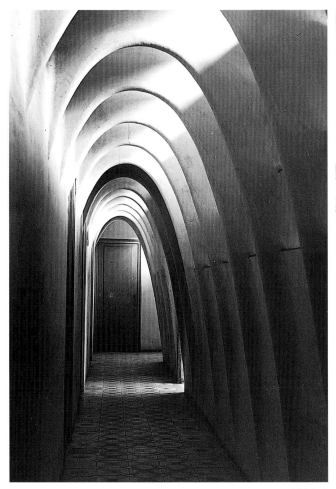

頂樓走廊

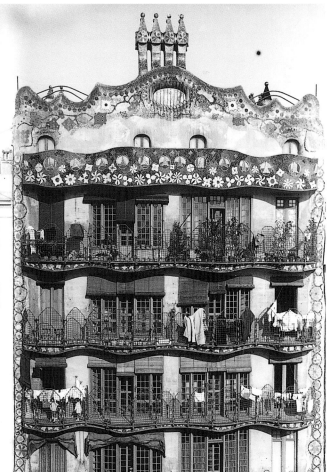

背面外觀

內亭

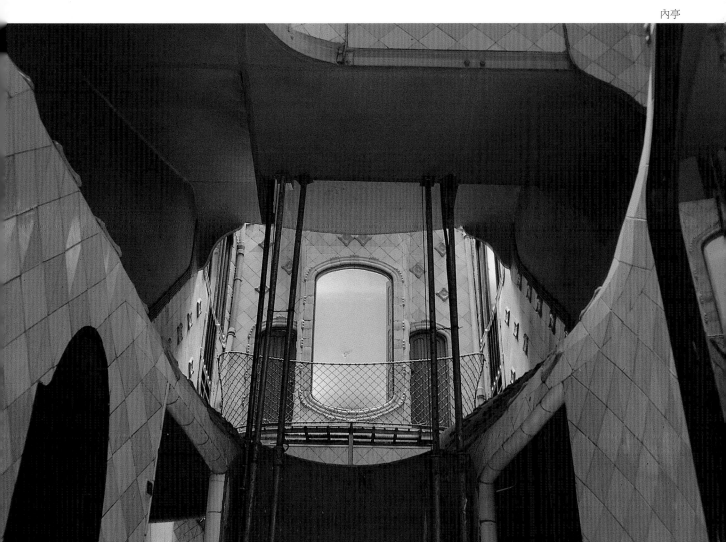

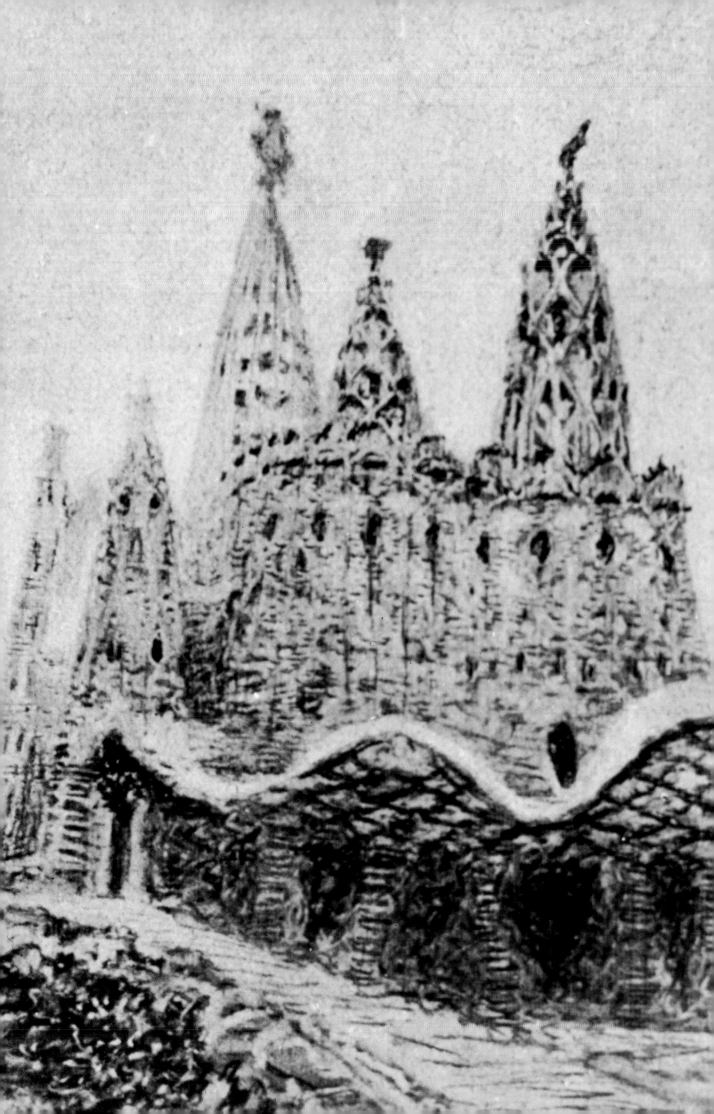

科隆尼亞奎爾
小教堂

Cripta de la Colonia Güell

　　科隆尼亞奎爾小教堂（Cripta de la Colonia Güell）：整座設計圖祇蓋了這麼一座小教堂而已，這座教堂高第全心全力的發展他的建築理念：藉由一座模型展現出他建築結構性理念。

索線製成之模型。　160x50x50cm。〔C-63〕

科隆尼亞奎爾小教堂地下室設計圖。
比例1:50。　100x70.5x2.5cm。〔C-56〕

　　為了做這座建築物，高第以設計圖，製做一層模型；這層模型到處掛滿細線，形成下拱形狀的細繩，平稱建築物的重量，如此創造了新的建築結構造形。當實驗得出結果之後，高第將這座下拱形狀的細繩建築物模型拍成相片，然後將相片倒置，細繩下拱形狀即變成拱形狀的細繩，此時可看出正向教堂的造形，順時計算出正確的結構組織。

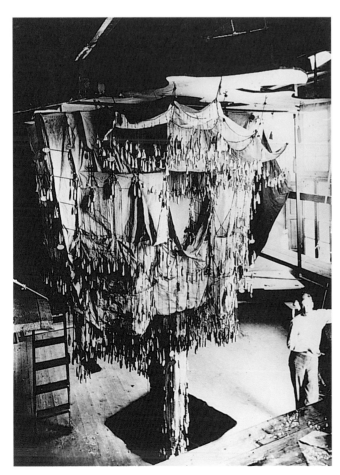

索線製成之模型

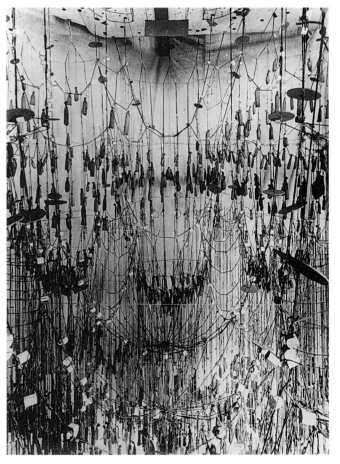

索線製成之模型

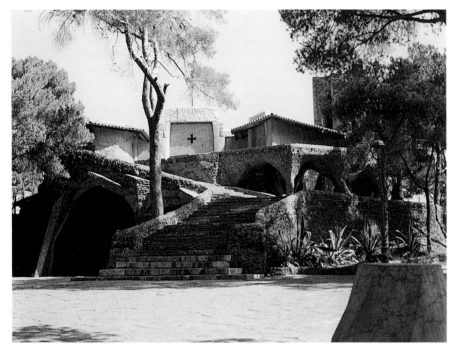

外觀

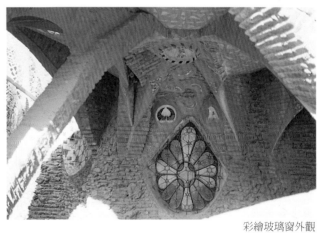

外觀

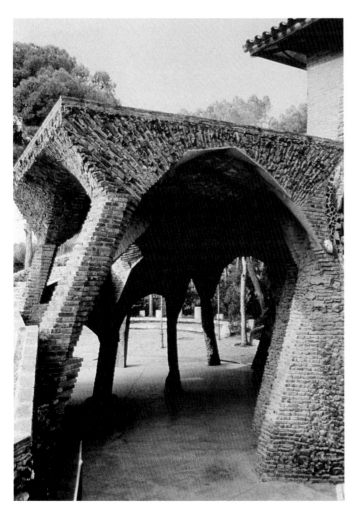

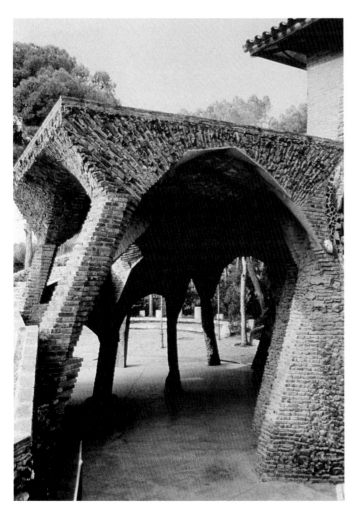

彩繪玻璃窗外觀

　　小教堂有二個部分不同：玄關門和內部。這座玄關門是以一系列傾斜腳柱來支撐釉磚砌成的拋物拱狀的造形。這種設計結構也重覆表現在小教堂的城牆上。內部由磚砌成彎曲肋筋拱支撐上一層樓地板向下的重量。

入口門廊

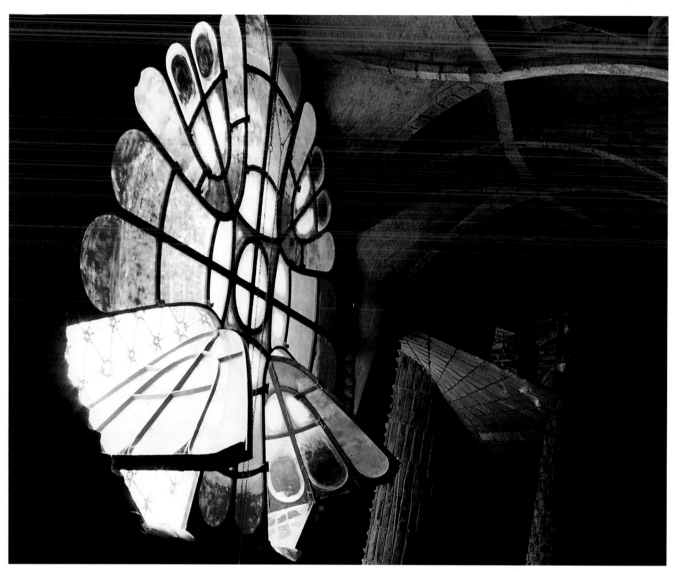

彩繪玻璃

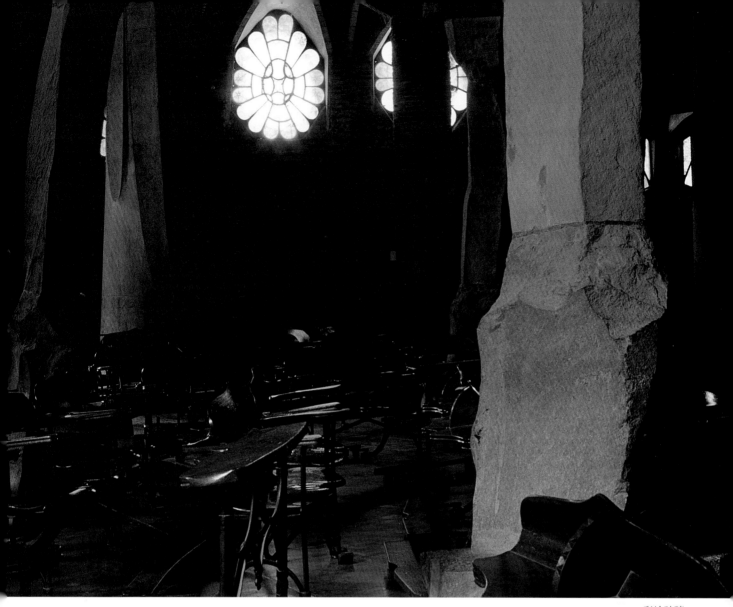

彩繪玻璃
彩繪玻璃細部

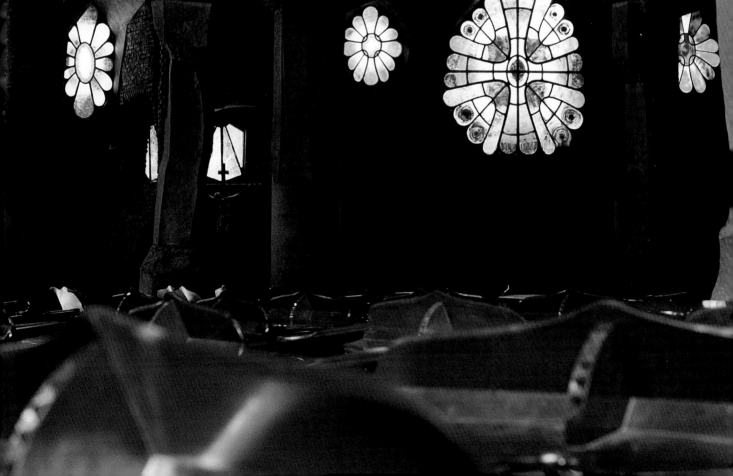

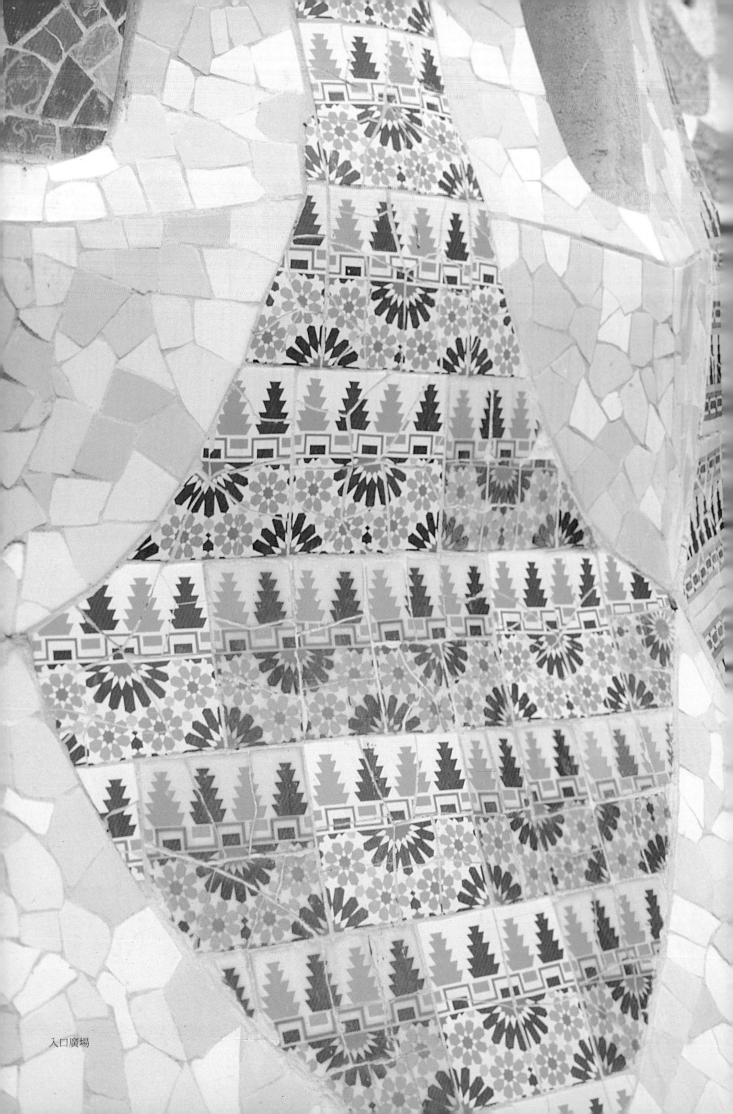

入口廣場

奎爾公園

Parque Güell 1900-1914

　　歐塞維奧（Eusebio Güell）曾想在巴塞隆納蓋一座屬於私人住宅的別墅區，其風格就如花園城市一樣；也就是說，當初高第在接下這個案子時即計畫將整座山規劃為城市公園。這座城市公園內有獨棟的六十戶人家、理想屋以及市場、公園和學校等必要的公共設施。但最後只蓋了一座中央公園和理想屋。這座理想屋即是高第從1906年住到1926年逝世的高第之家，也就是現今的高第博物館，但最近已發展成販賣部。

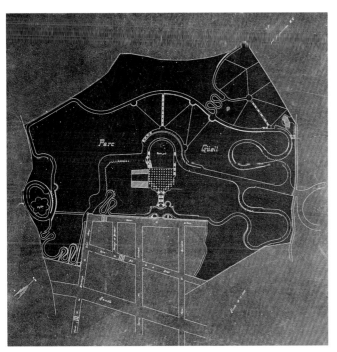

奎爾公園全區配置圖，由José Bardier Pardo繪製。 比例1:1000。
〔D-55〕

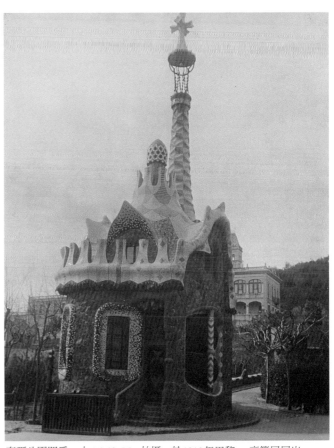

奎爾公園門房，由Adolfo Mas拍攝，於1910年巴黎。 高第展展出。
75x61.5cm 〔D-58〕

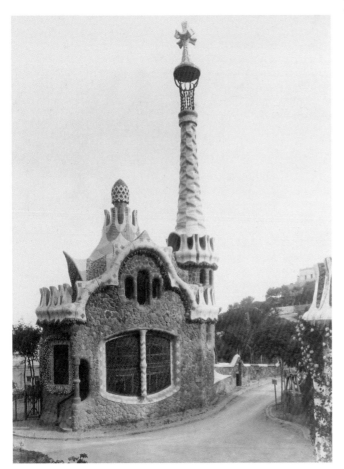

奎爾公園門房，由Adolfo Mas拍攝，於1910年巴黎。 高第展展出。
75x61.5cm 〔D-59〕

　　1910年高第作品第一次在巴黎展出。當時的展覽展出許多奎爾公園
興建中所拍攝的相片。

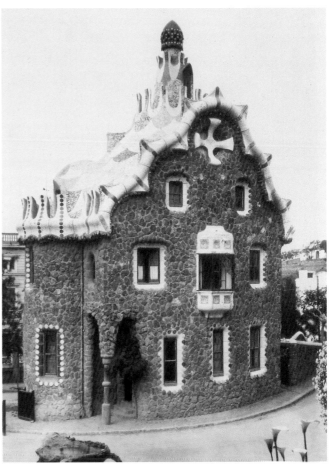

奎爾公園門房，由Adolfo Mas拍攝，於1910年巴黎。 高第展展出。
75x61.5cm 〔D-60〕

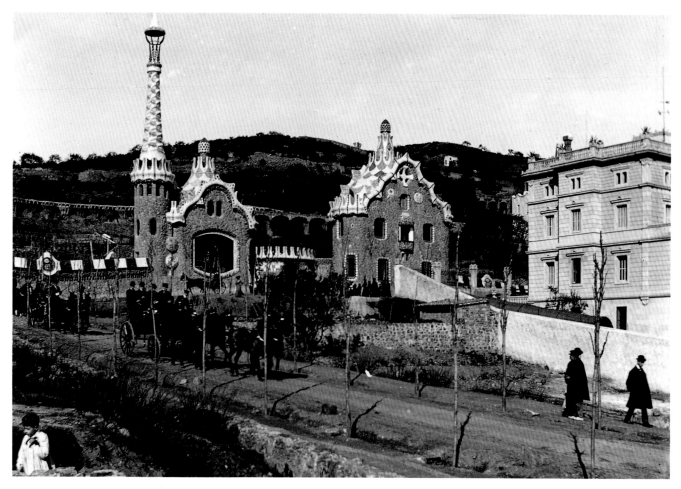

入口處

門房尖塔

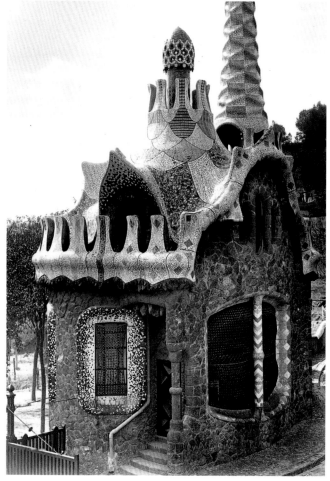

門房外觀

主要入口處 "Parc Güell" 的馬賽克拼貼

門房窗戶細部

蘑菇形塔頂建造中

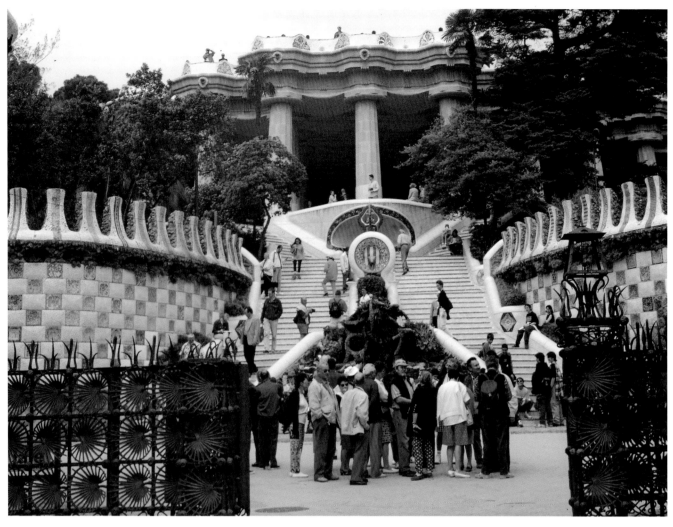

入口廣場

門房塔頂細部

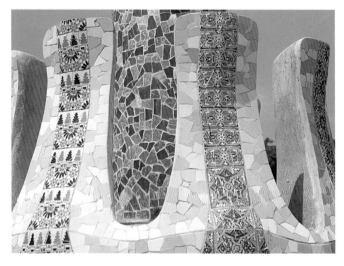

鮑山細部

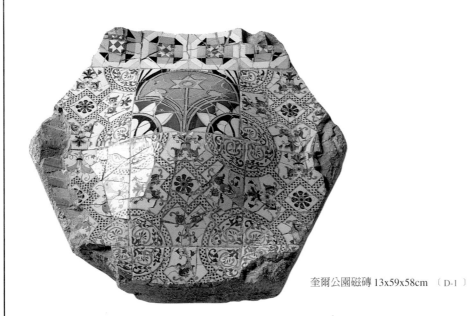

奎爾公園磁磚 13x59x58cm 〔D-1〕

　　這7片馬賽克瓷磚是奎爾公園上的裝飾物，位於大門入口區的階梯兩旁。除了其中一塊不是六邊形外，其它的都是六邊形。由石灰泥加上碎瓷磚拼成。這是高第典型的裝飾手法，純做裝飾，一般來說是以幾何造形為主，大多是花朵形狀或隨意的自然造形。

奎爾公園磁磚 12x54x57cm 〔D-3〕

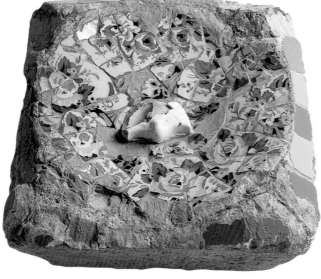

奎爾公園磁磚 16x36x36cm 〔D-2〕

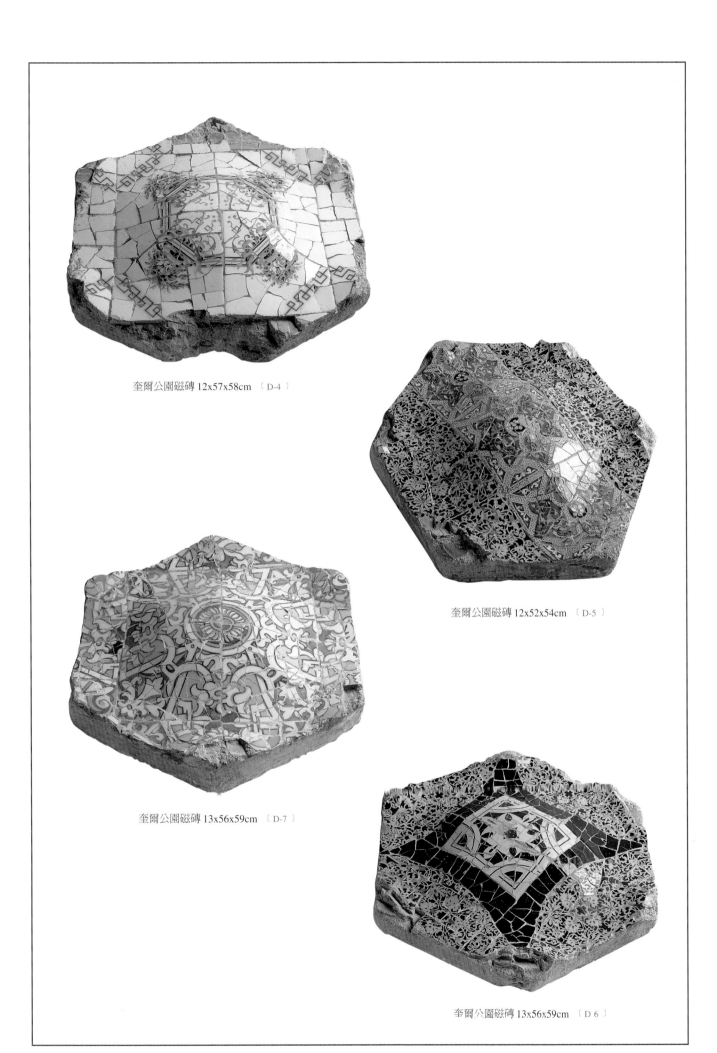

奎爾公園磁磚 12x57x58cm 〔D-4〕

奎爾公園磁磚 12x52x54cm 〔D-5〕

奎爾公園磁磚 13x56x59cm 〔D-7〕

奎爾公園磁磚 13x56x59cm 〔D-6〕

入口廣場牆面

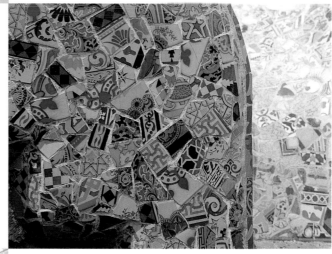

入口廣場舖面

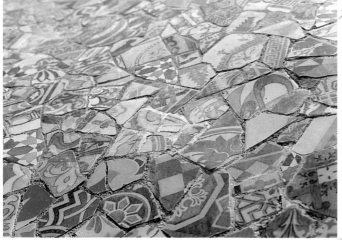

舖面細部

　　高第設計公園，以整座山為主，山中央位置有一座中央廣場（註：希臘露天式的歌劇場），下面有85根大柱支撐著（這些列柱的地方即當時預定的市場）。然後以一座長長彎曲的椅子，象徵性的將廣場圍起來，在廣場上由許多不同自然材料舖面的路徑連接到住宅區。

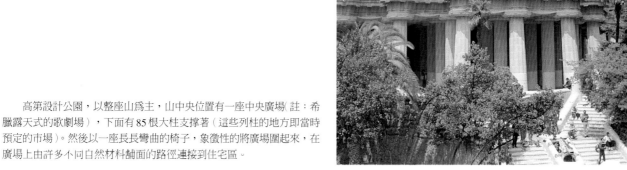

列柱大廳外觀

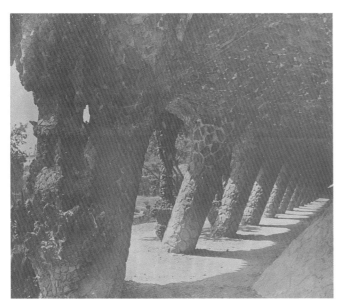

奎爾公園舊照片。64x74cm 〔D-78〕

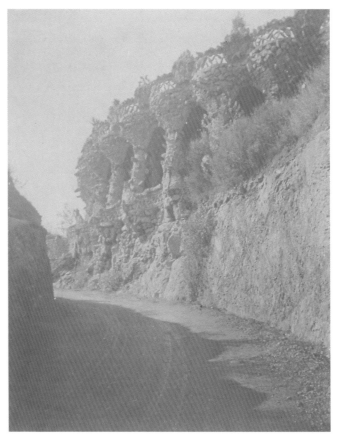

奎爾公園舊照片。64x74cm 〔D-79〕

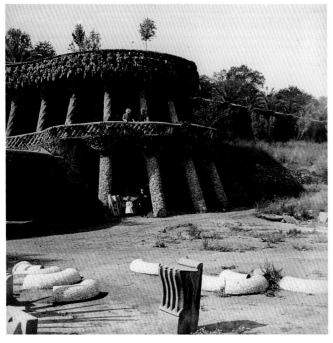

1906年奎爾公園兩層樓的石柱迴廊建造中

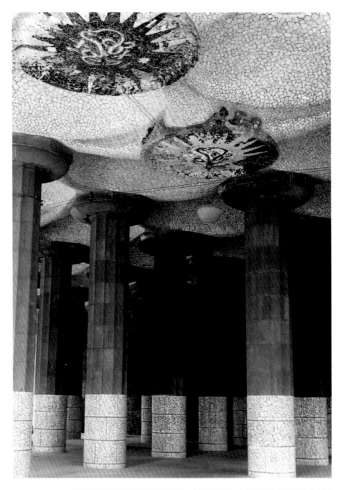

屋頂飾以圓形馬賽克浮雕,柱廊外觀(仿希臘多麗克式柱)

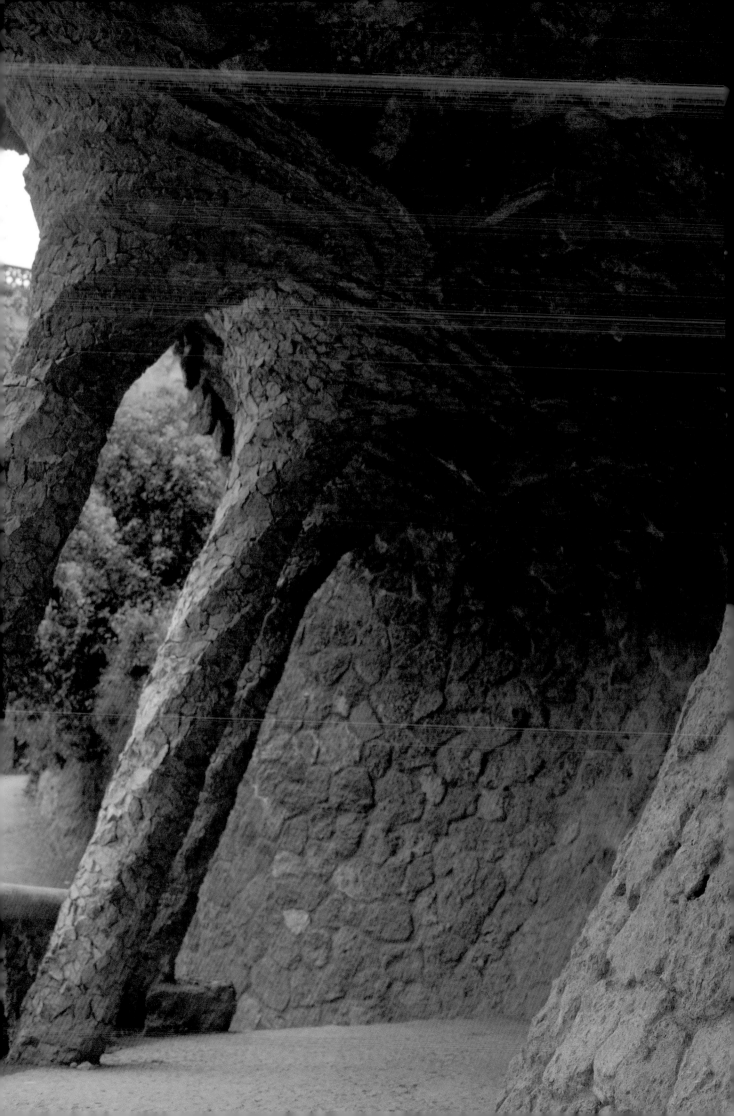

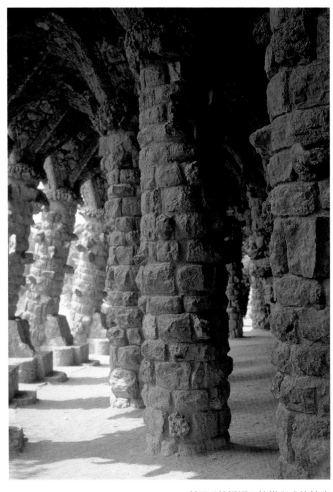

利用天然坍塌石塊堆砌成的柱廊

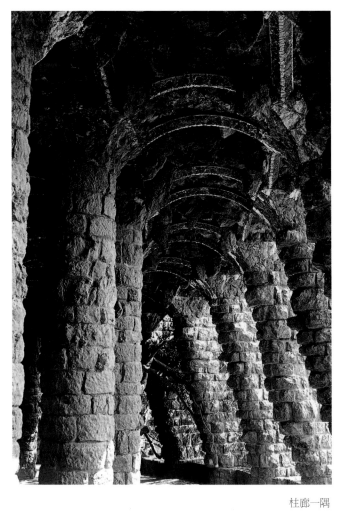

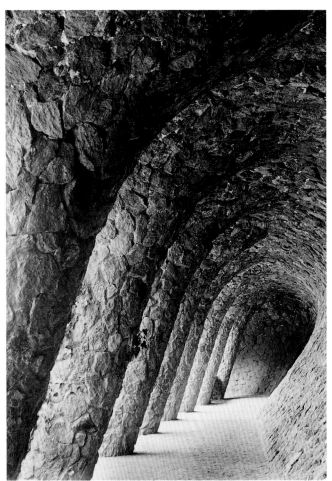

柱廊一隅

柱廊一隅

柱廊一隅

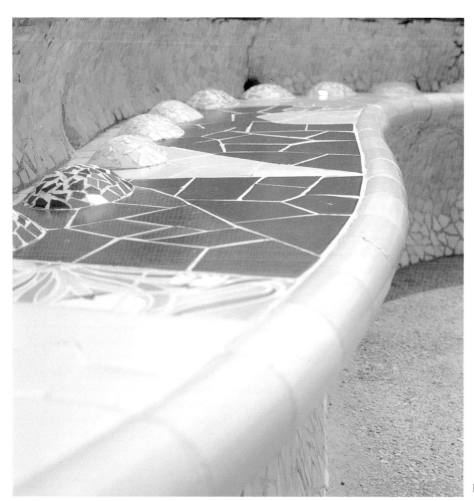

座椅

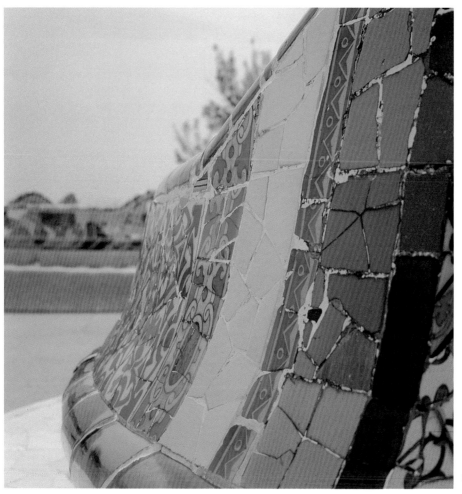

椅背

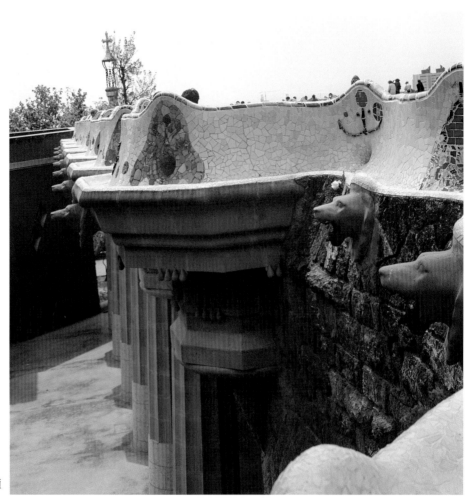

列柱大廳屋頂動物造型落水頭

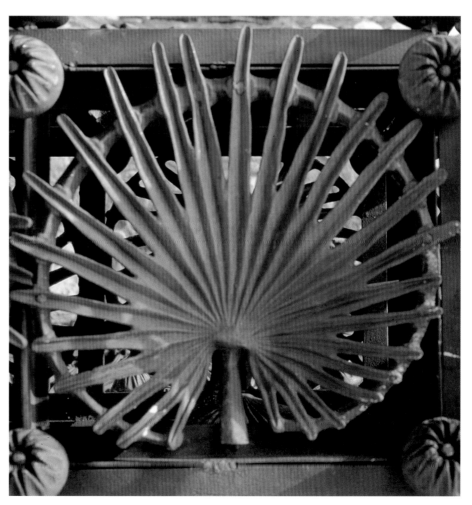

椰葉造形鐵門

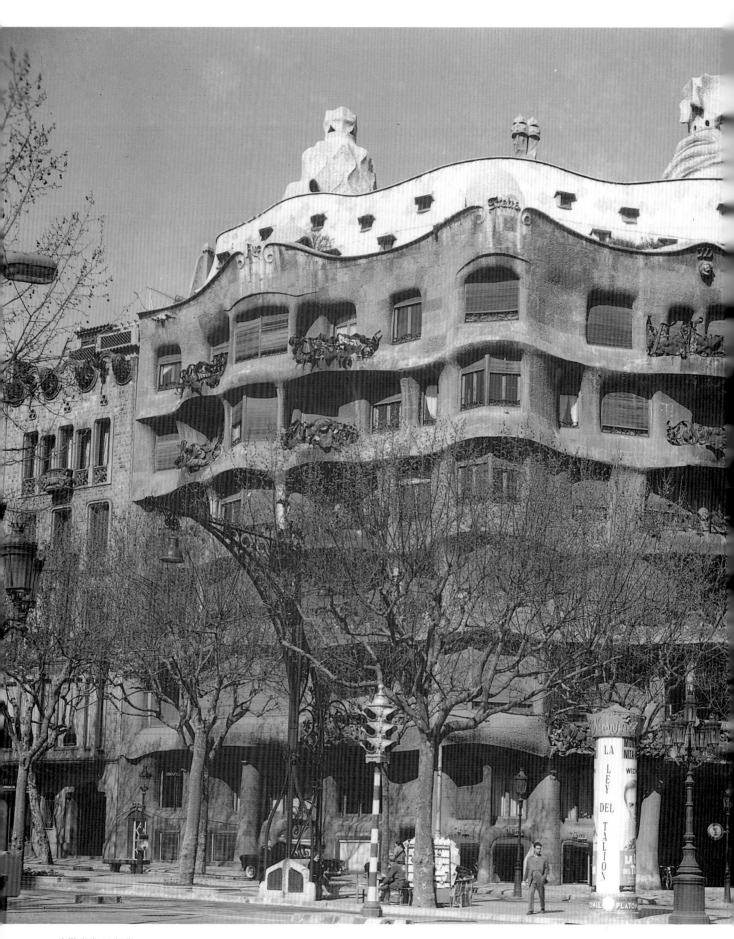

米勒之家 50 年代

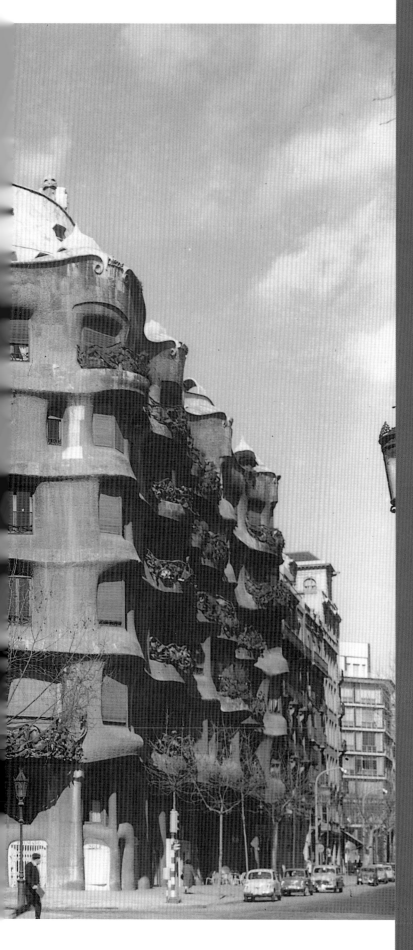

米勒之家

Casa Milà 1906-1910

一座雕出來的建築物。但是更令人驚訝的是，這
論和研究高第作品的人，通常都認為高第把此座
建築物看成一座基體大石頭一樣，讓他整體雕
刻。

米勒之家是高第最具代表性的建築物之一，
從它的建築結構的特色來說，米勒之家可以說是
一座雕出來的建築物。但是更令人驚訝的是，這
棟房子一開始就是想成一件大雕塑作品，許多評
論和研究高第作品的人，通常都認為高第把此座
建築物看成一座基體大石頭一樣，讓他整體雕
刻。

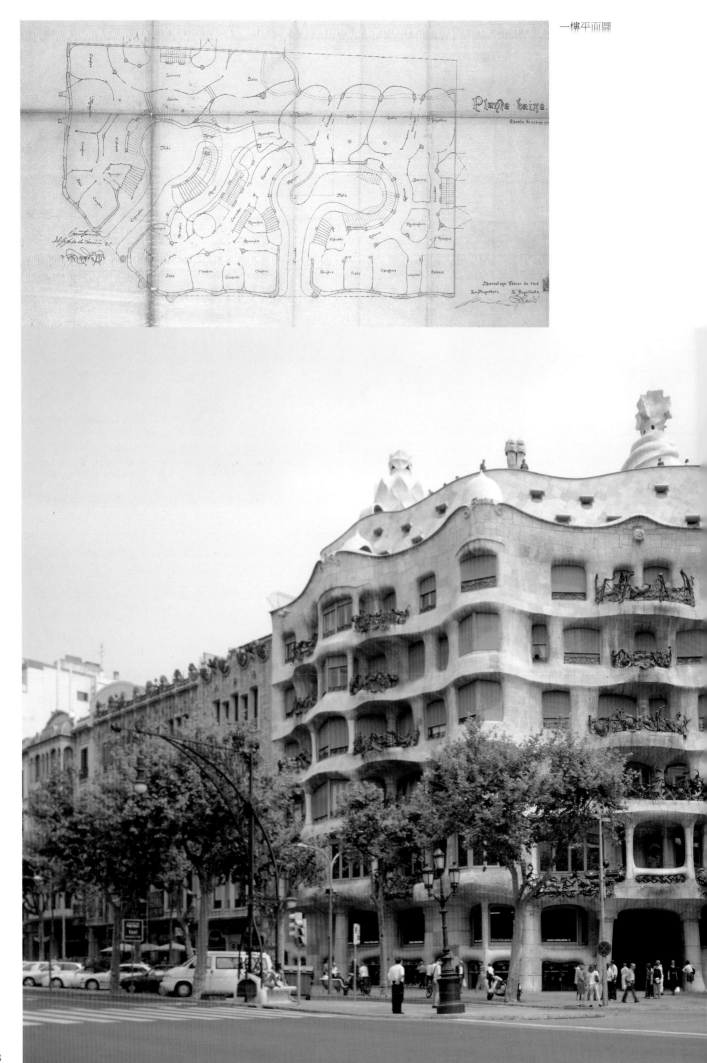

Planta baixa.

四樓平面圖

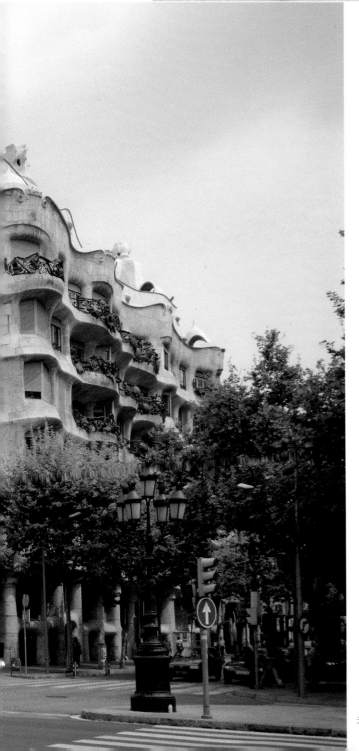

米勒之家外觀

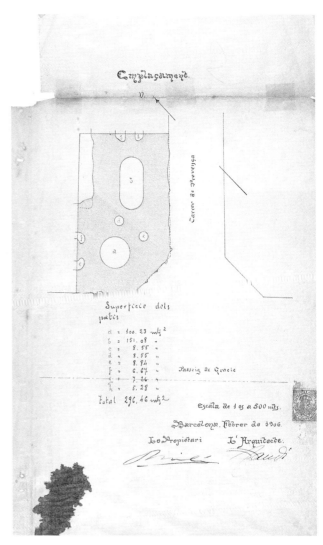

位置圖

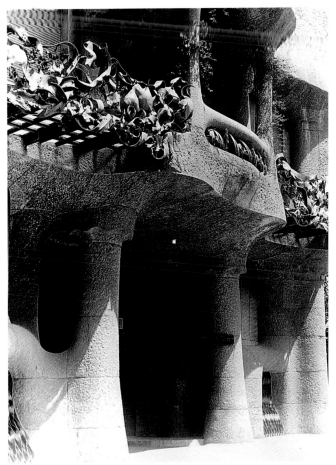

入口門廊

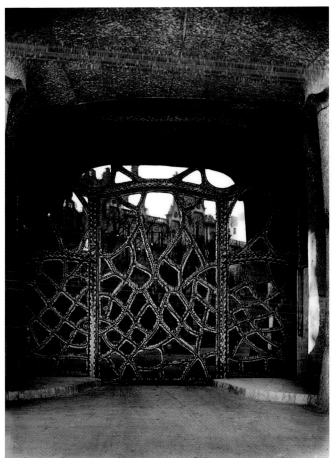

大門

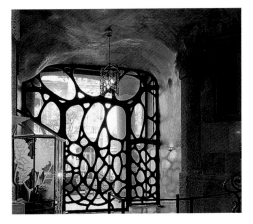

玄關

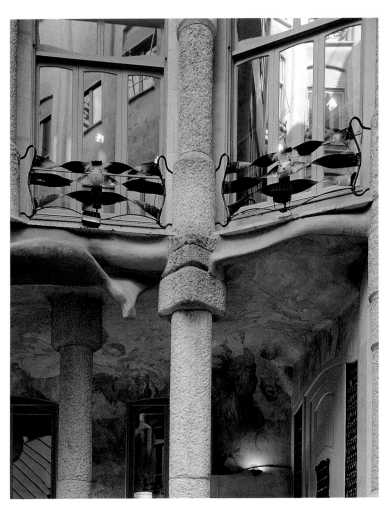

中庭

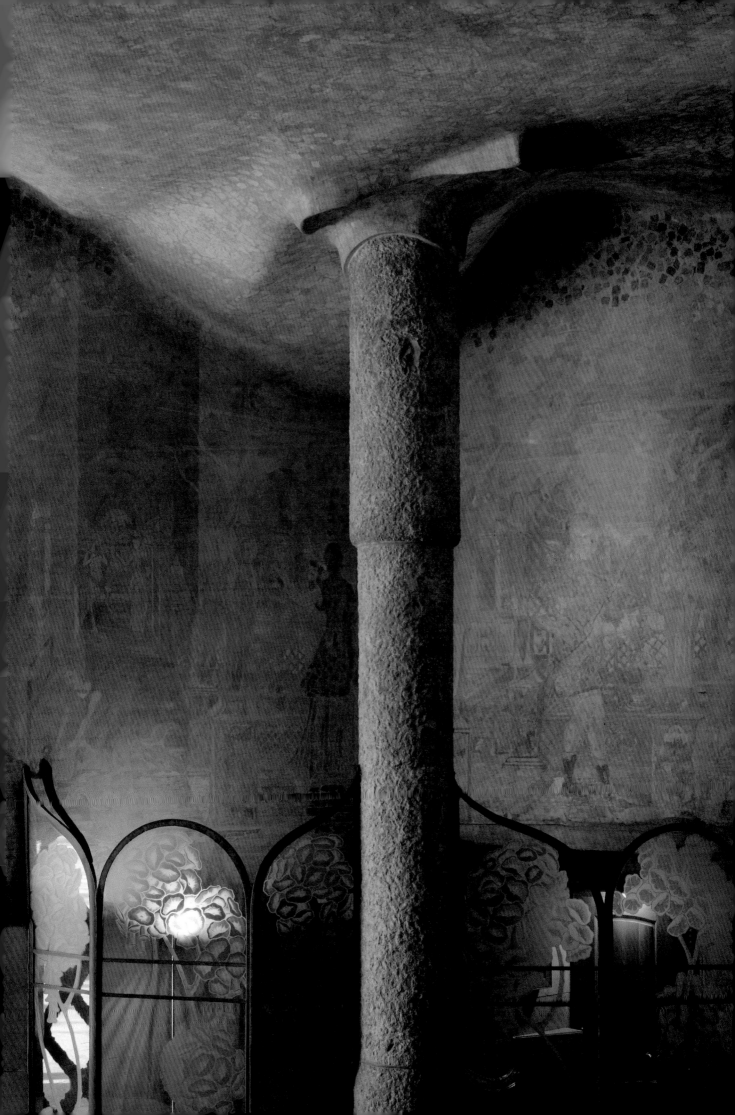

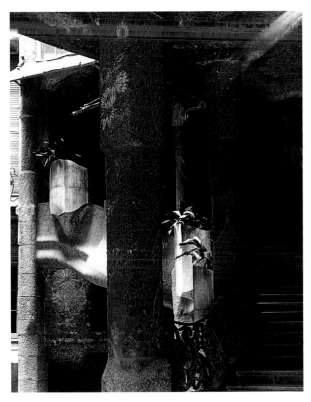

樓梯間　　　　　　　　　　　　　　　　　　　中庭樓梯間天花板

　　也許，米勒之家就是聚集高第所有雕塑作品。這座建築物的觀念除了結構組織突出之外尚有聞名的拋物拱造形、細磚製成的拱頂造形、加泰隆尼亞建築造形、自然式的外觀和他表現宗教虔誠的手法，展現在屋簷口上的文字，（註：每一座高第的建築物都是以文字來裝飾建築物，這些文字都是對宗教虔誠的辭句。）還加上一些沒有被允許掛在外觀上的雕塑（也是和宗教有關，可是米勒之家的主人不答應即沒掛上）和建築物屋頂平台上的樓梯間表現手法。

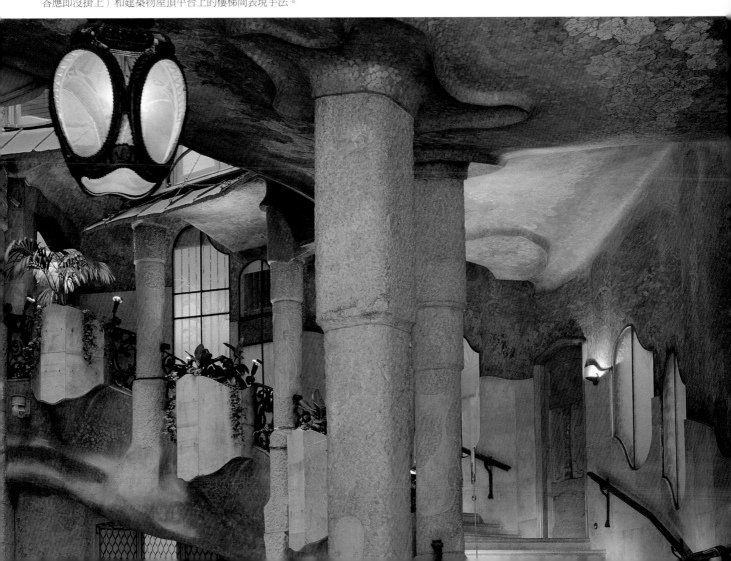

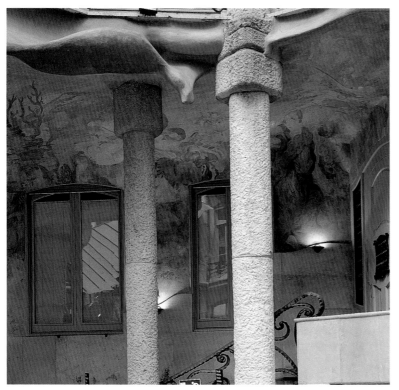

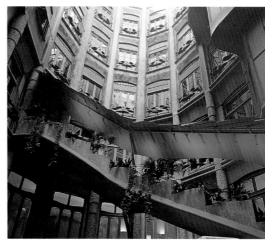

中庭立面

中庭樓梯間天花板

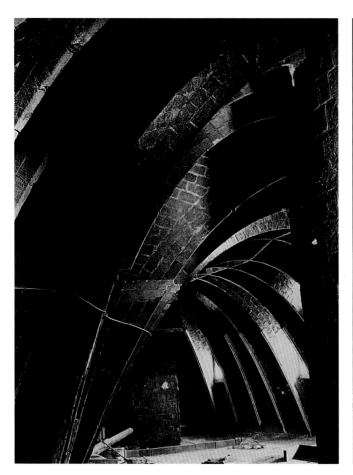

閣樓拋物拱

柱子細部

米勒之家的地板(部分)，由 Casas & Bardés 工作室為高第製作。 2x50x43cm 〔E-19 〕

為了解決米勒之家第一層樓的地板，高第使用三角造形的木板參雜橡木和杏樹二種樹質做成的地板。

馬賽克(七片六邊形狀，每一邊長 14.5 公分)。 28.5x25cm 〔E-89 〕

米勒之家橡木門。 223X103X4.5CM 〔E-37 〕

米勒之家橡木門。 223x110x4.5cm 〔E-38 〕

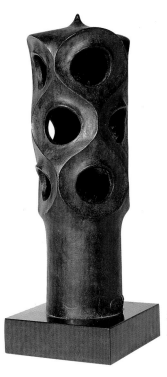

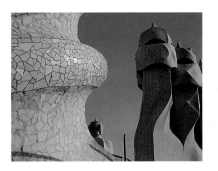

屋頂煙囪與樓梯間造形

米勒之家通風處(人稱物理電風扇),銅製模型。
比例 1:10 。 61.5x22x22cm 〔E-34 〕

　　而此棟建築物屋頂平台上有一系列的煙囪和通風處;是被認為米勒之家最重要的作品;如果我們把它和其他高第作品來說的話;不祇因它的結構突出外還具有現代建築理念,使一座建築物的主牆自由建造;整座建築物的內部隔間也完全自由;不會因要注意主牆的支撐性而改變內部隔間。屋頂平台上的雕塑作品,不只是展示高第高人一等的幾何造形想像力之外,更令人看了這些雕塑品之後引人聯想和啓發性。

米勒之家煙囪,銅製模型。比例 1:10 。
43.5x12x13cm　42x12.5x14cm 〔E-32, 33 〕

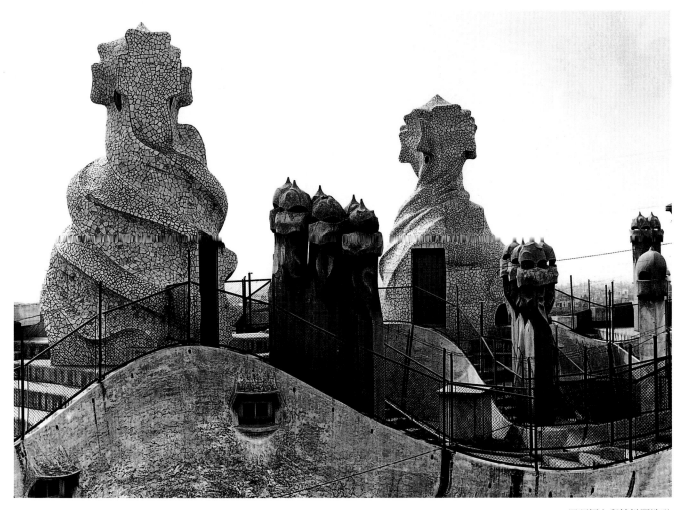

屋頂煙囪與樓梯間造形

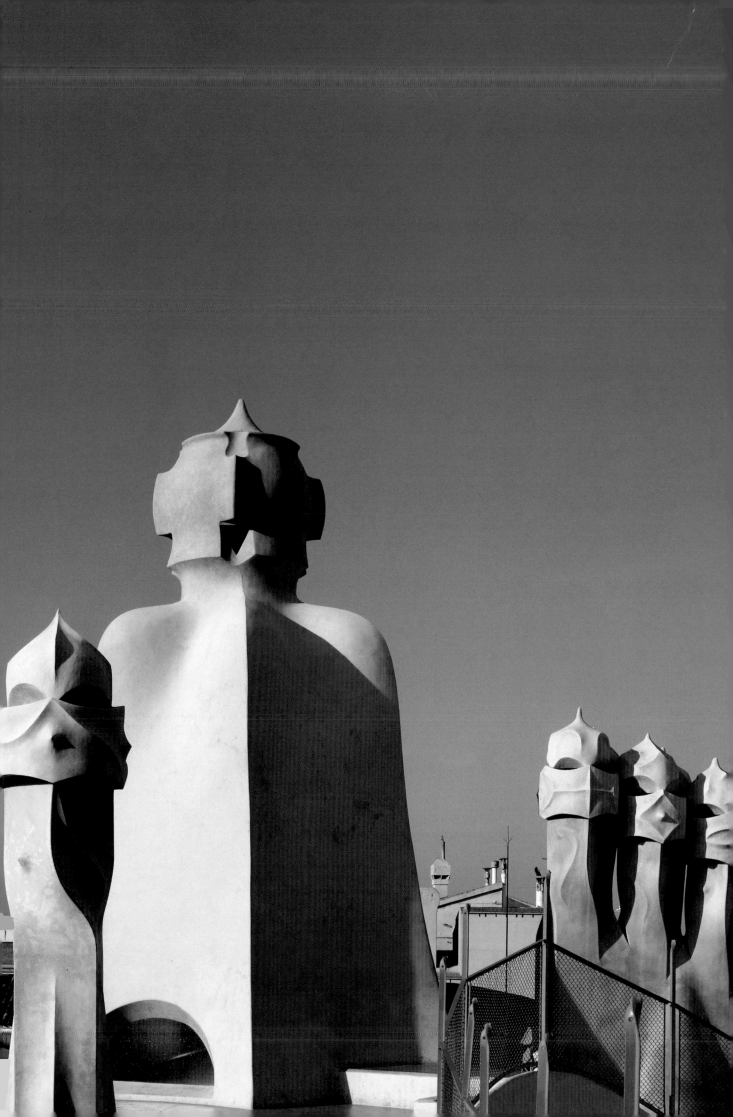

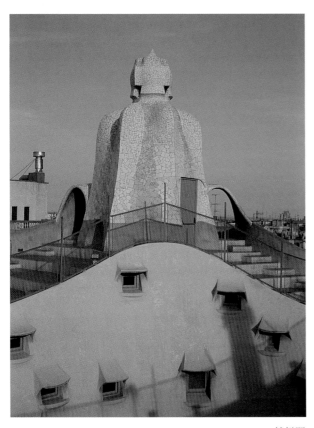

樓梯間

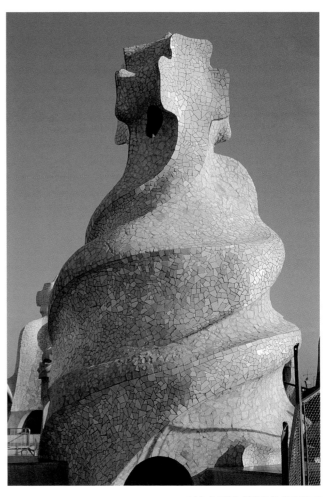

以白色馬賽克拼貼樓梯間造形

　　如果觀察整體煙囪和通風處的造形，您即會發現到它們的造形是由螺旋面、四方體……等幾何造形做成的，由這些幾何造形的中心軸旋轉到分解成另一種造形。所以看起來非常美妙，盡其眼中。

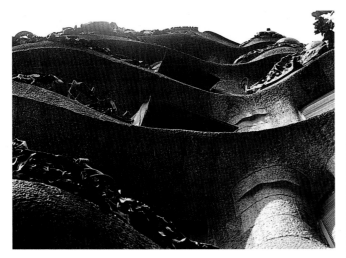

波浪形牆面

窗戶細部

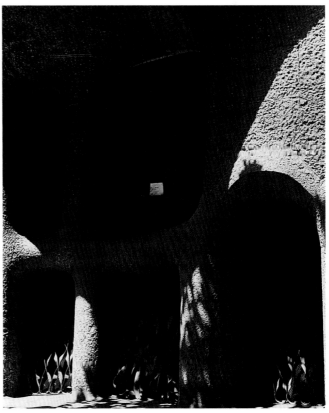

窗戶細部

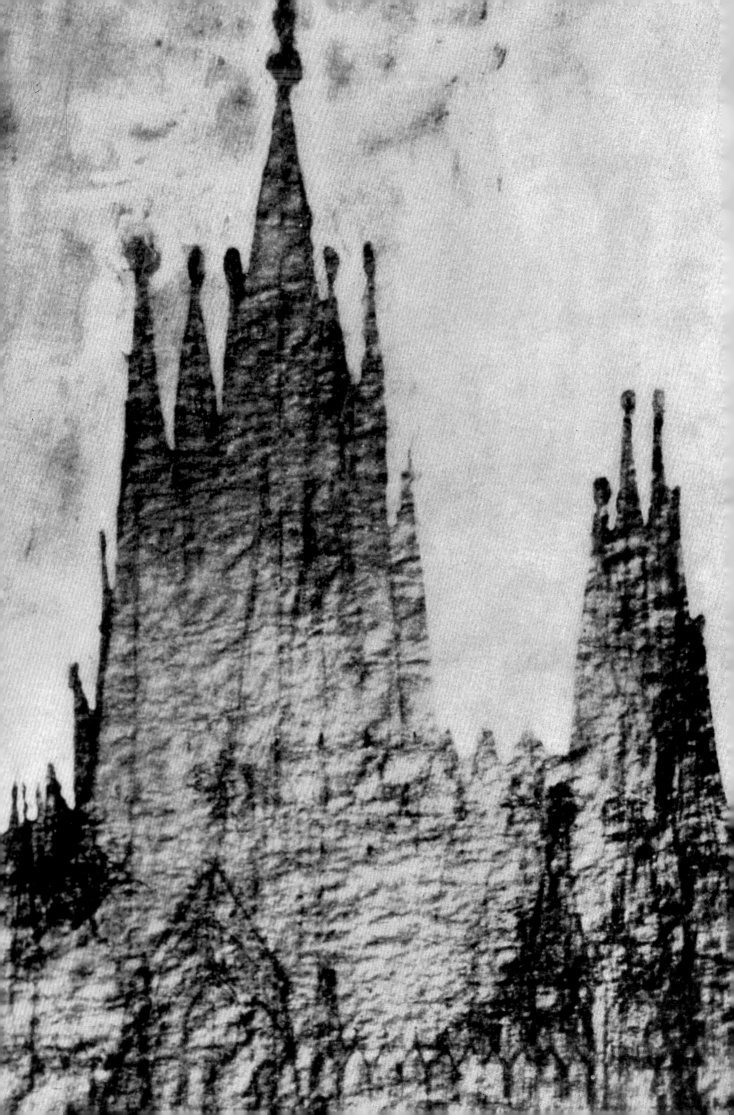

世紀建築

聖家堂

Sagrada Familia 1883-1926

聖家堂剛開始是由巴塞隆納市教會行政裡的建築師比亞爾（Villar）所負責；但只蓋了聖家堂地下室的教堂基底而已，就放棄了他的工作。1883年，高第接手，到1914年才正式全心投入蓋聖家堂。

聖家堂獨特性的理由：其一：它是歐洲最後幾座行實宗教大儀式的教堂。高第將它原有哥德式建築風格改為可理解的新造形建築物。其二：高第在慢工出細活的建造理念下，讓他在這座建築物上，以不同結構方式去解決建造問題和裝飾元素。這種方式令聖家堂即在此設計與建造之間尋找出最終的結論，最適當的結構，也就是說修正到最正確的造形才放上去。

〈F-86〉 高第所有研究的作品，非常可惜，因西班牙內戰都摧毀了，後來又因火災幾乎把他一生的平面圖給燒光。一些少許由聖家堂保存的高第草圖，這一幅即是其中之一。

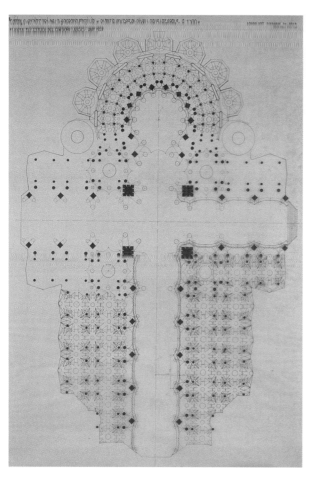

聖家堂拱頂地下室設計圖，由 Ramon Berenguer 繪製。
比例 1:100 。 73x106x2.5cm 〔 F-54 〕

聖家堂是高第生平最後的作品，也是高第建築構造的綜合體，代表著他一生建築的演變史。當時接下此作品時，已蓋好了小教堂(聖家堂現今地下室教堂，它位於聖壇下面的地方；一般來說，是放聖像的地方，也就是致力教會的人士的地方或者也可以當成如教堂一樣舉行一些私人宗教儀式活動的地方)。如此，有些事是不能解決的，所以從那時開始，即考慮以已蓋好的哥德式教堂為基礎，建造一座新的建築物。高第使用拋物拱(拋物曲線造形的樑柱)，使得建築物的高度比哥德式大教堂的高度還高，而且不浪費任何一個可以利用的空間結構形式，並利用這種建築結構形式來支撐建築物的重量。

這就是它獨特的地方：除了使建築物看起來更宏偉外，不會因結構的需求而浪費某一空間。另外高第還將所有的柱子、拱頂……等都設計成建築物的裝飾元素。

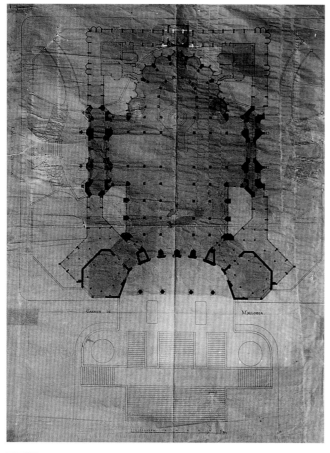

平面圖

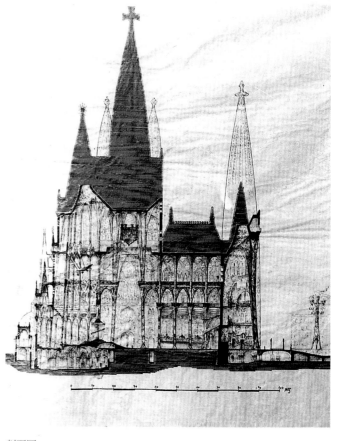

剖面圖

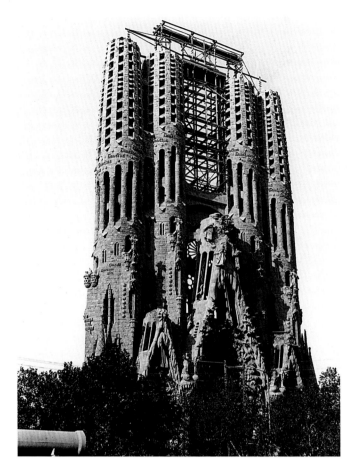

建造中的東側聖家堂，塔身刻有 "Sanctus 、 Sanctus 、 Sanctus（Holy）"

聖家堂北塔，由 Juan Matamala 繪製。 31.4x24.9cm　〔F-97〕

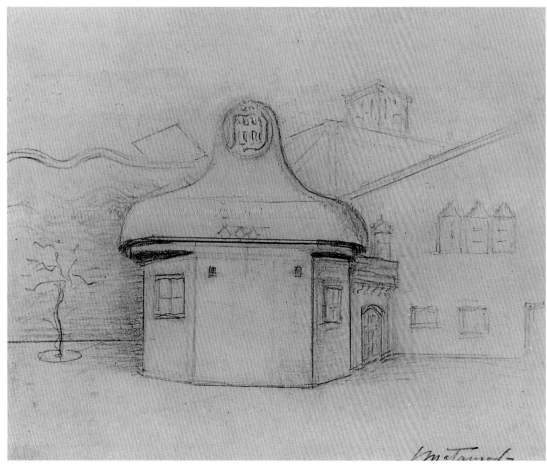

聖家堂入口，由 Juan Matamala 繪製。 21x26.5cm　〔F-98〕

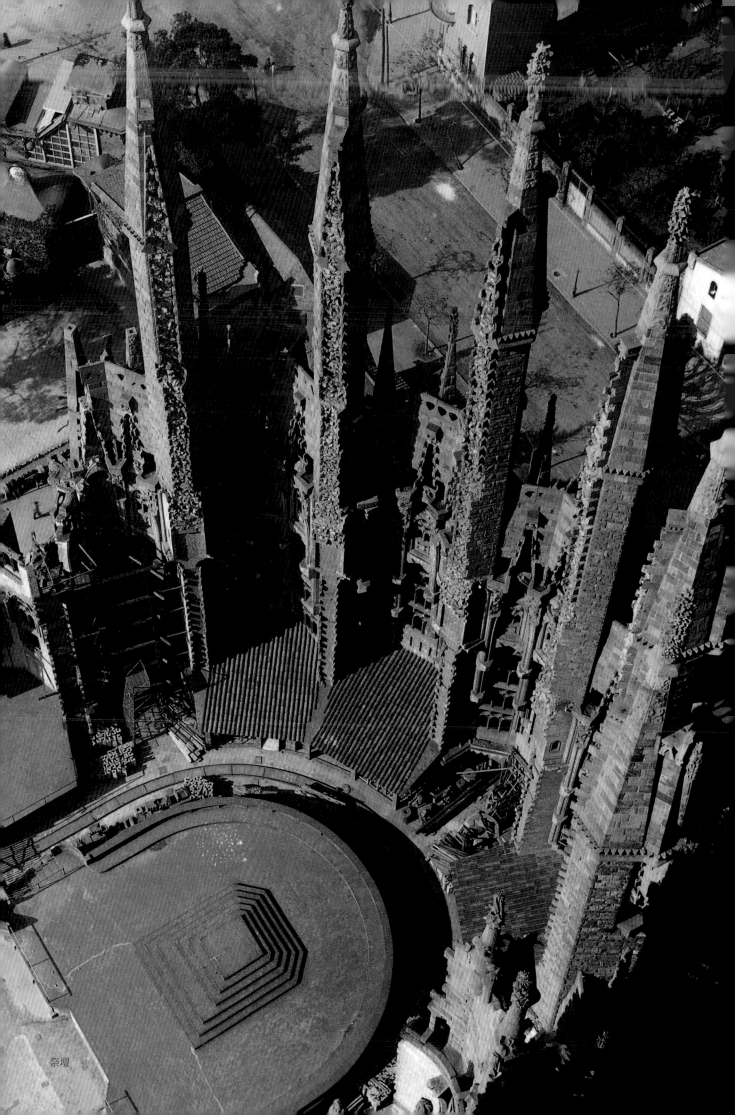

祭壇

聖家堂內小教堂模型，由智利大學三位專業人士在智利
Rancagua 製作。比例 1:50。 71.5x27x27cm 〔F-10〕

在1922年高第接到智利藍卡瓜區（Rancagua）教堂的邀
請，替他們設計教堂。但因當時的高第全心投入蓋聖家堂的
事務就沒有答應；如此告之智利。但是值得注意的是，這座
建築物像聖家堂其中之一塔的小教堂：天使小教堂(la capilla
de los Angeles）。這個設計圖本是爲智利而設計的，但是至
今尚未完成。1997年10月才又在智利重新開始建造。

修道院小教堂頂塔天窗模型。聖家堂工作室製作。
比例 1:25。 30x19x9.5cm 〔F-8〕

天窗（建築界稱燈籠式的天窗或頂塔），讓光線直接投
射於教堂內部的作用。通常置於教堂拱頂尖塔的位置上，就
如窗戶一樣讓陽光直接照射進教堂內。

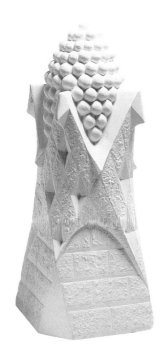

聖家堂模型，側邊塔頂。 20x20x40cm 〔F-80〕

高第設計這些凸出的堂上尖頂窗，靈感是來自於松樹
上的松果；一種在加泰隆尼亞區到處可見的樹。這種松球
的造形高第用多彩顏色來裝飾。

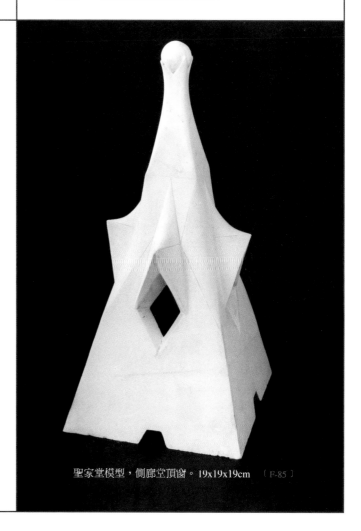

聖家堂模型，側廊堂頂窗。19x19x19cm 〔F-85〕

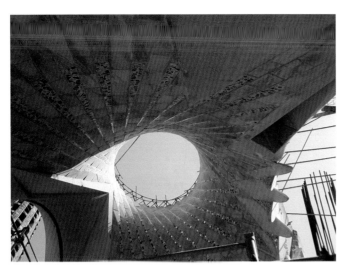

塔頂內側貼有磁磚，可引入更多光線

　　通常圓屋頂的結尾都有一扇天窗，是建築設計的手法之一。有的是屋頂突出的煙囪或通風處，但是作用只是讓光線進入建築物內部而已。高第認爲聖家堂的天花板像一座大天空，朝著他看，所以就將此「大天空」放置許多小燈，看起來像「大天空」中的星星一樣照亮著整座聖堂內部。（註：聖家堂有二種燈光來源；一種是來自自然光，由各個堂上的天窗進入。另一種是由人造小燈，在肋筋上如星星一樣照著聖堂）。

高第設計的樓梯，目的爲換弔燈上的燈油而設，由 Juan Matamala 繪製。28.5x24cm 〔 F-95 〕

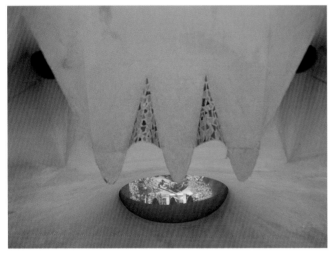

拋物拱細部，貼磁磚部分，以引入更多光線

高第設計的枝形燭臺，由 Juan Matamala 繪製。18.3x25cm 〔 F-96 〕

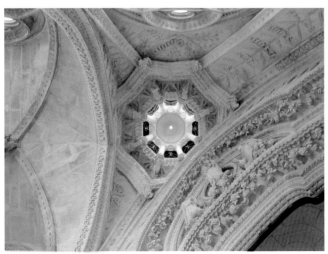

室內燈飾

聖家堂裝飾物，由高第設計，Juan Matamala 繪製。18x26cm 〔 F-99 〕

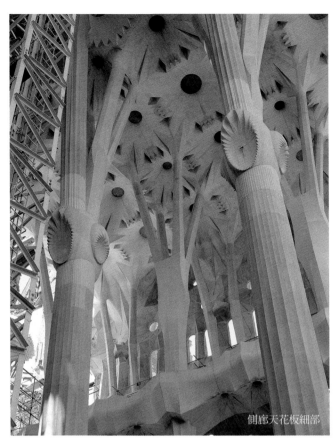

側廊天花板細部

聖家堂受難門柱廊模型，聖家堂工作室製作。比例1:25。 40x17.5x17cm 〔F-9〕

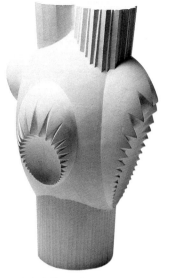

聖家堂模型，柱頭。
29x25x46cm 〔F-83〕

當高第主控整個設計圖的時候，就知道在他有生之年是不可能完成的作品；因此他設計建築物的時候即用幾何模式，讓一些想繼續完成他建築物的人容易了解而將它完成。這種設計：一方面使用研究分散力量的方法，也就是使用拋物拱，將曲線提高到最大來支撐建築物；不用像哥德式大教堂裡的肋筋拱一樣支撐建築物。另一方面，以簡單造形來發展幾何理論：如圓錐形、菱形等，形成展放式的肋筋來支撐建築物，也就是說，聖家堂的設計，由於他的規模宏偉看起來非常複雜，但實際上主體理念是非常簡單的。

聖家堂的特色之一在於靜態空間中的展現動態之美。這種靜態中的動感，要歸功於高第運用的拋物曲線造形，不僅使作品更宏偉且產生流動感，更使物體的重量分散到每一根柱子身上。

聖家堂的柱子頂端有一座基座，我們稱柱頭。也就是從此柱頭開始發展成樹狀結構的樹枝（肋筋），而柱頭以上的分脈（整體肋筋）我們稱為穹窿。此柱頭看起來像「結」一樣，讓所有力量集中於此後再傳至柱礎。高第創作出這種減輕重量的結構造形，以雕塑的方式，挖去多餘的結構，使結構組合變得更輕便、更協調。

柱子模型

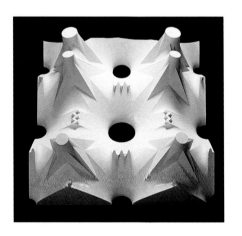

聖家堂模型，側廊拱頂。75x89x25cm 〔F-82〕

高第設計聖家堂的分堂時，把它當成一座大森林。這一座大森林的樣子就如一棵樹的主幹上展開的分枝。這些整體的分枝就如穹窿支撐著天花板。這種解決方式令高第又可以再創作出另一種仿森林一樣的天花板。讓仿森林的天花板能製造出更多空隙（採光更好），使太陽的光線直接射入到這些堂內的地上。拚究高第加強採光的方法是一件非常有趣的事情；他不只使用一些碎瓷磚貼在天花板各處，使用反射光材料加強光線的反射，使太陽直射堂內，可以導引光線至更多的地方。

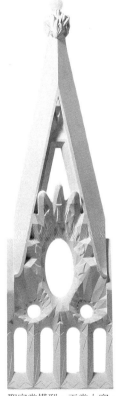

聖家堂模型，正堂大窗。
34.5x12x126cm 〔F-81〕

聖家堂的入窗有些還保有哥德式的風格。這種造形因高第發展幾何元素之後即破壞了，打破它原有直立傳統造形，順著拋物拱形的路線走，使整座建築物更穩固。

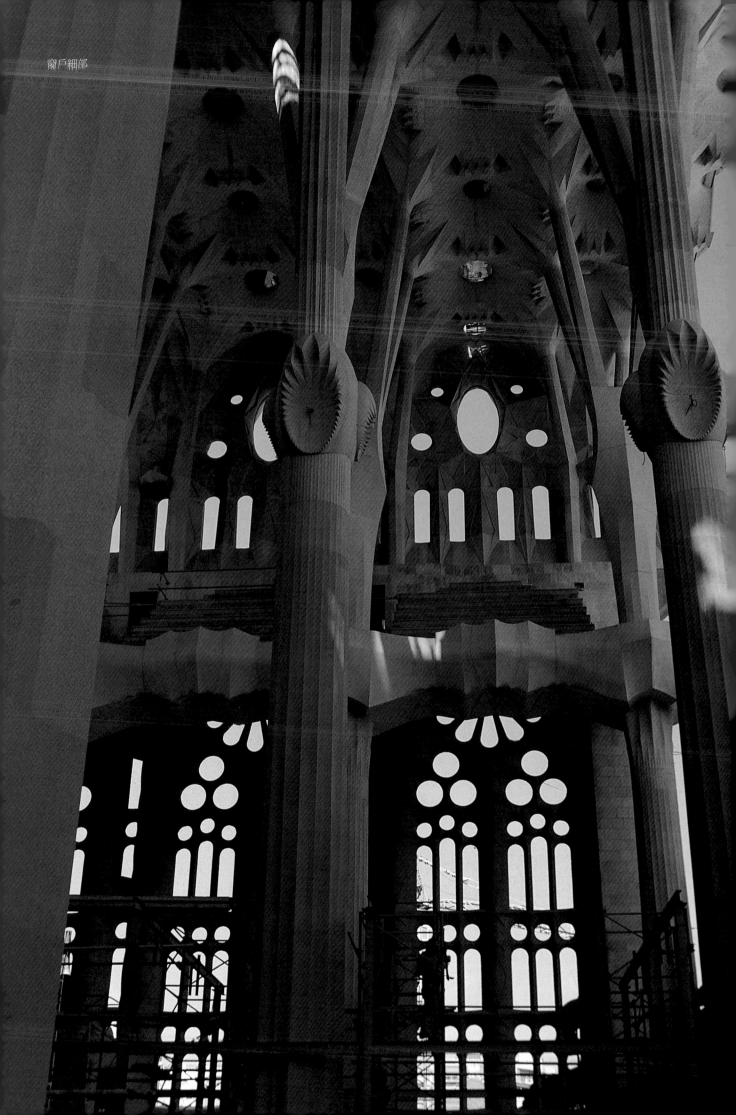
窗戶細部

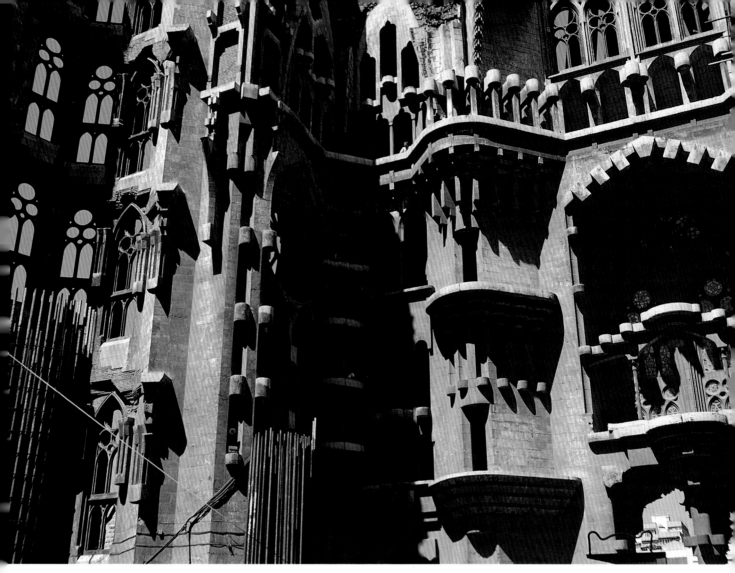

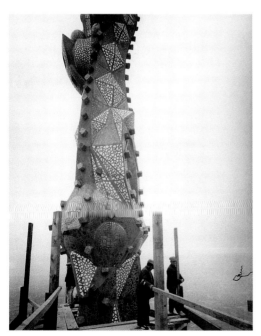

鐘塔拼貼馬賽克細部

聖家堂模型，寺院樑上的主要支撐點。92x92x81cm 〔F-84〕

　　一些尖頭拱的結構，通常需要一塊支撐石、集中所有的拱、平衡力量（支撐重量）。一般傳統的羅馬式或哥德式建築物，這種支撐點的造形是圓形，多半採用自然花樣來裝飾。高第設計此支撐點是為了聖家堂新哥德式的平面設計的，主要是放在聖家堂寺院的地方，讓結構的運作有效的控制整個空間。

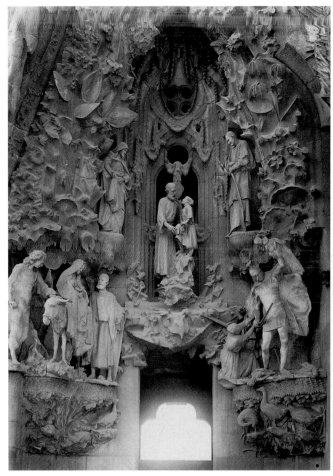

誕生門雕刻

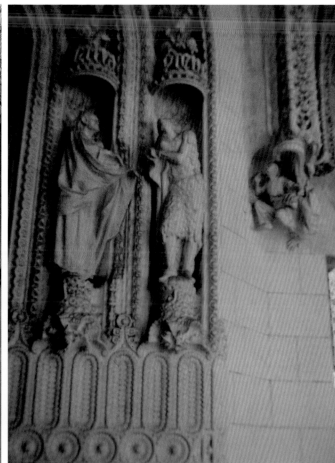

誕生門的內側雕刻

誕生門浮雕基座，描述鄉村動物及植物景象

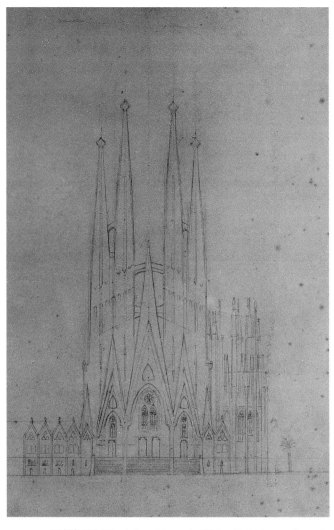

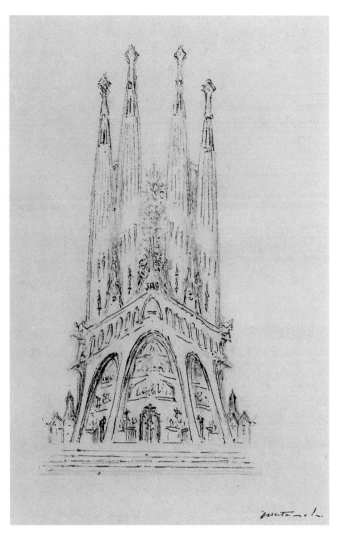

聖家堂誕生門，由 Juan Matamala 繪製。 34.5x72cm 〔F-93 〕　　聖家堂受難門，由 Juan Matamala 繪製。 31x24.5cm 〔F-94 〕

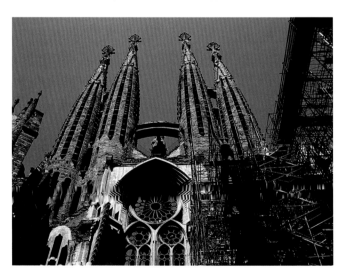

聖家堂誕生門

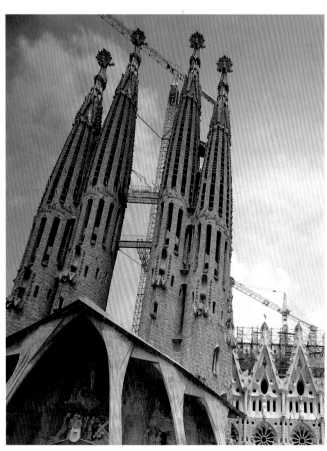

聖家堂受難門

1936年工作室火災後

1936年聖家堂工作室火災，許多高第的手稿、設計圖因而付之一炬。

高第的聖家堂工作室

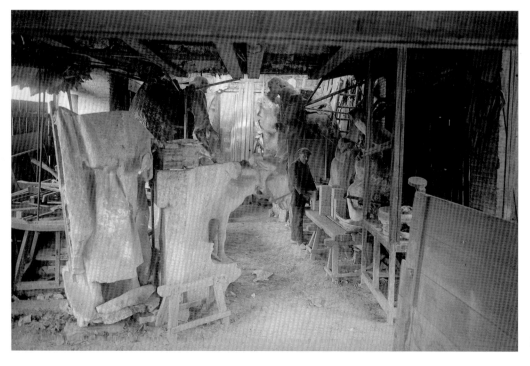

工作室

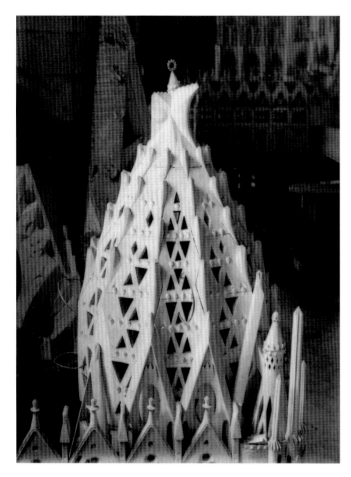

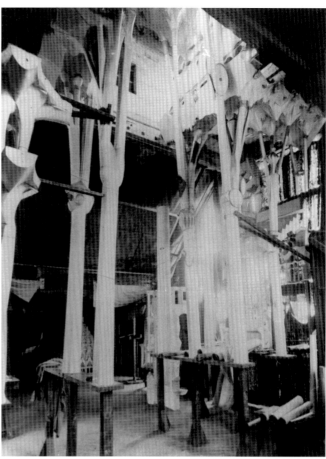

聖器室圓屋頂截面模型

模型製作中

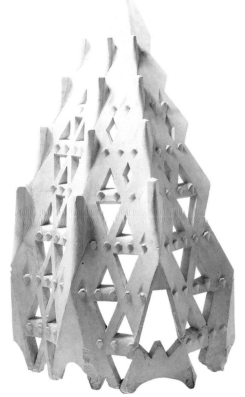

傳統式的宗教，聖器室是教堂用來儲放一些為了執行宗教儀式物品與衣服的地方。一般來說，置於寺院外面，但是由於聖家堂的允許，即蓋在其中一堂的聖壇入口區。對於聖家堂的聖器室來說；高第用圓屋頂造形做屋頂。這座圓屋頂借由三角形的幾何木架構不斷重覆翻製而成。

聖家堂內聖器室圓屋頂截面石膏模型。
聖家堂工作室製作。比例 1:30 、 96x53x20cm
〔F-51〕

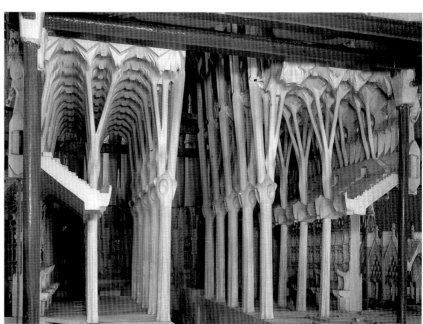

側廊天花板及柱子模型

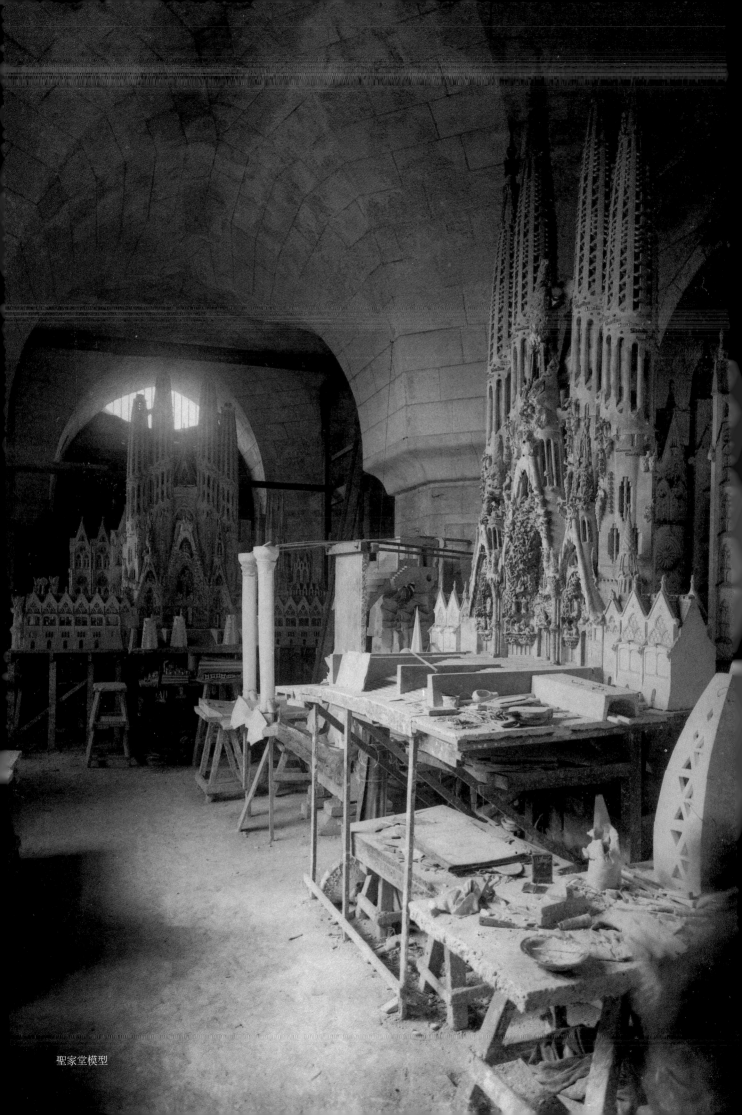

聖家堂模型

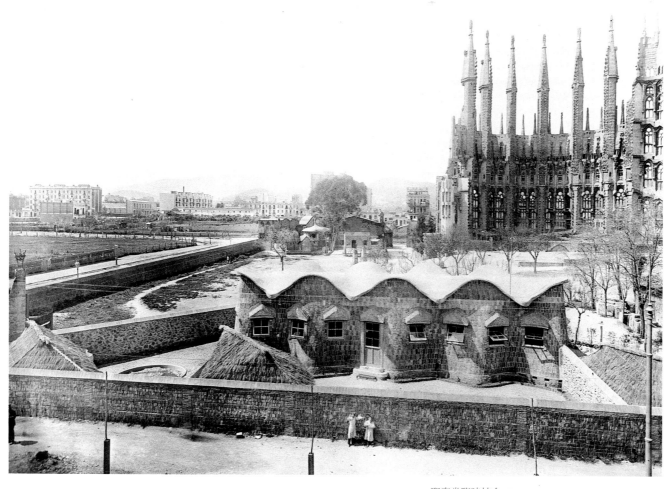

聖家堂臨時校舍 (Escuelas de la Sagrada Familia 1909)

　　這是一棟小建築物，供聖家堂做臨時校舍用。本來聖家堂的校舍要蓋在聖家堂的地下室的地方；但因當時尚未蓋好聖家堂，所以暫時蓋這一座建築物。

　　這座建築物有三間教室，以細磚砌成的彎曲、傾斜牆面的教室。以及細磚製成的波浪拱頂和二座錐形體橫砌於中的造形，蓋成的波浪屋頂。

聖家堂學校正視圖，由Juan Matamala繪製。 47.5x36.5cm 〔F-92〕

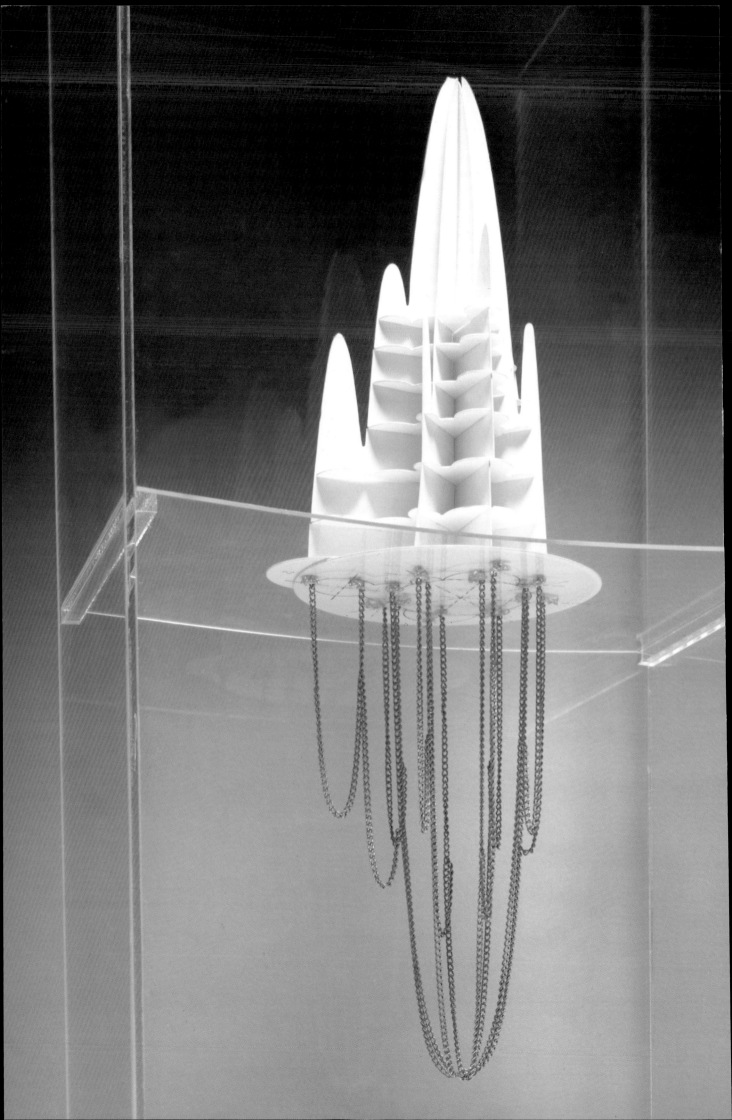

傳奇的紐約旅館

Proyecto del Hotel en Nueva York
1908

　　紐約旅館可能是高第最傳奇的作品，非常難以分辨是不是由高第創作的作品。只知道當時1908年5月，有2位美國人拜訪巴塞隆納市，要求見高第，而安排與之會面，會晤幾天之後，問高第是否可以替紐約旅館設計設計圖；如此就回美國了，所有要求的設計圖即沒下文了。幾年之後高第助手約翰·馬達馬拉（Juan Matamala）出版回憶錄，說明高第當時如何執行繪畫這些草圖，而他重新詮釋出來，擴加一點必要的地方使這套紐約旅館更完整（整體性）。這座旅館，當時想法是必須符合紐約味道；一座擁有許多高大房間的建築物。但是直到今天尚未能考定是否是作者的設計圖。不過毫無疑問的是：約翰·馬達馬拉（高第主要雕塑助手Lorenzo Matamala 的兒子）是「創作」下這一系列設計圖的主人；因為值得考慮的事，高第一些早期的草圖都是由約翰重新翻繪與擴大的，所以這是值得我們重視的問題。

紐約旅館之結構與體積模型，由Marcos Mejía López製作。
比例 1:1000。 101x37x23.5cm〔 G-52 〕

紐約旅館北美廳。 66x51cm 〔G-65〕

紐約旅館橫剖面圖。 66x51cm 〔G-68〕

紐約旅館美洲廳圖。 85x55.5cm 〔G-67〕

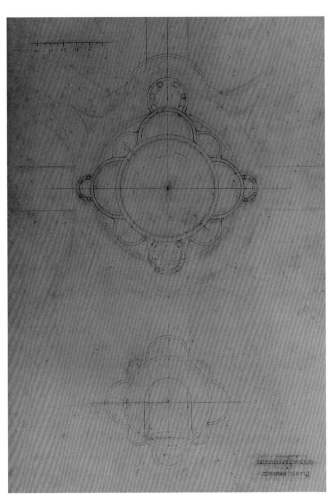

紐約旅館一般樓層和戲院。 66X51cm 〔G-66〕

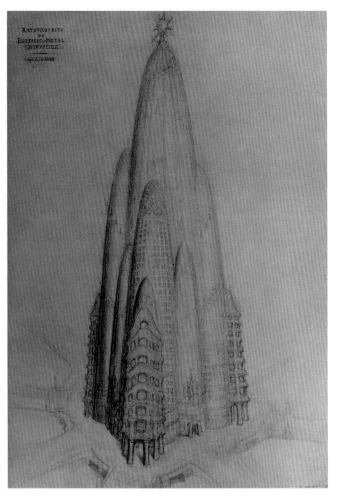

紐約旅館透視圖 II。 66x51cm 〔G-69〕

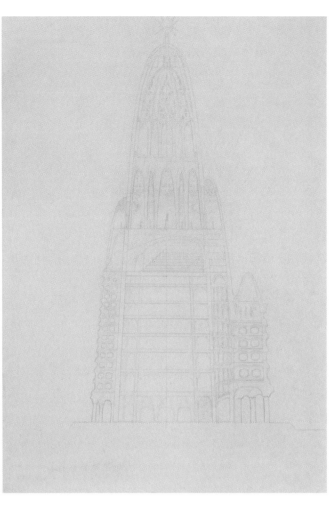

紐約旅館縱向圖。 66x51cm 〔G-70〕

紐約旅館嘗試廳圖。 53x50cm 〔G-71〕

紐約旅館歐洲食堂。 53x50cm 〔G-72〕

紐約旅館美洲之門正視圖。 38x42cm 〔G-73〕

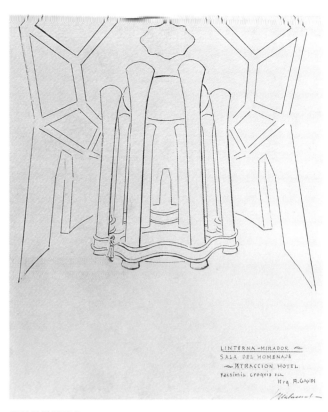

LINTERNA·MIRADOR
SALA DEL HOMENAJE
·ATRACCION HOTEL
Facsímil croqvis del
Arq A.GAVDI

紐約旅館瞭望台。 32x36cm 〔G-75〕

紐約旅館前廳。 38x42cm 〔G-74〕

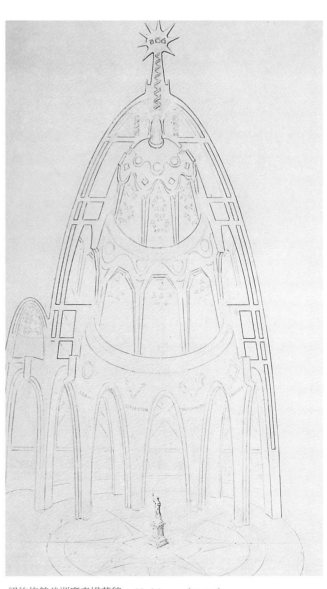

紐約旅館美洲廳素描草稿。 32x36cm 〔G-76〕

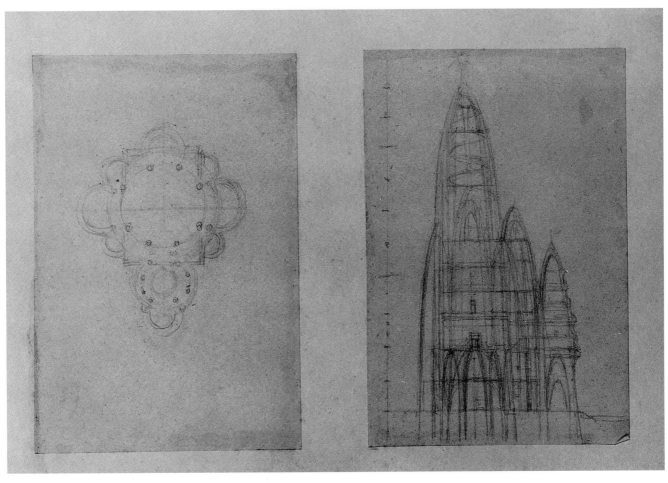

紐約旅館樓層素描圖及縱向圖。 33x46cm 〔G-77〕

聖・菲利歐・德・科汀納（Sant Feliu de Codines）之地的岩層形狀，由
Juan Matamala 繪製。 20x23cm 〔G-91〕

　這是約翰・馬達馬納（Juan Matamala）所畫的整體素描作品。他是
高第的助手，也是繪製一些高第已設計過作品之一人。在這些作品之
中，我們可以了解到高第的技巧為使作品畫面整體協調可精細到不會放
棄任何一小部份的細節。

Gallardola 十字架和教皇象徵物，由 Juan Matamala 繪製。 20x23cm
〔G-90〕

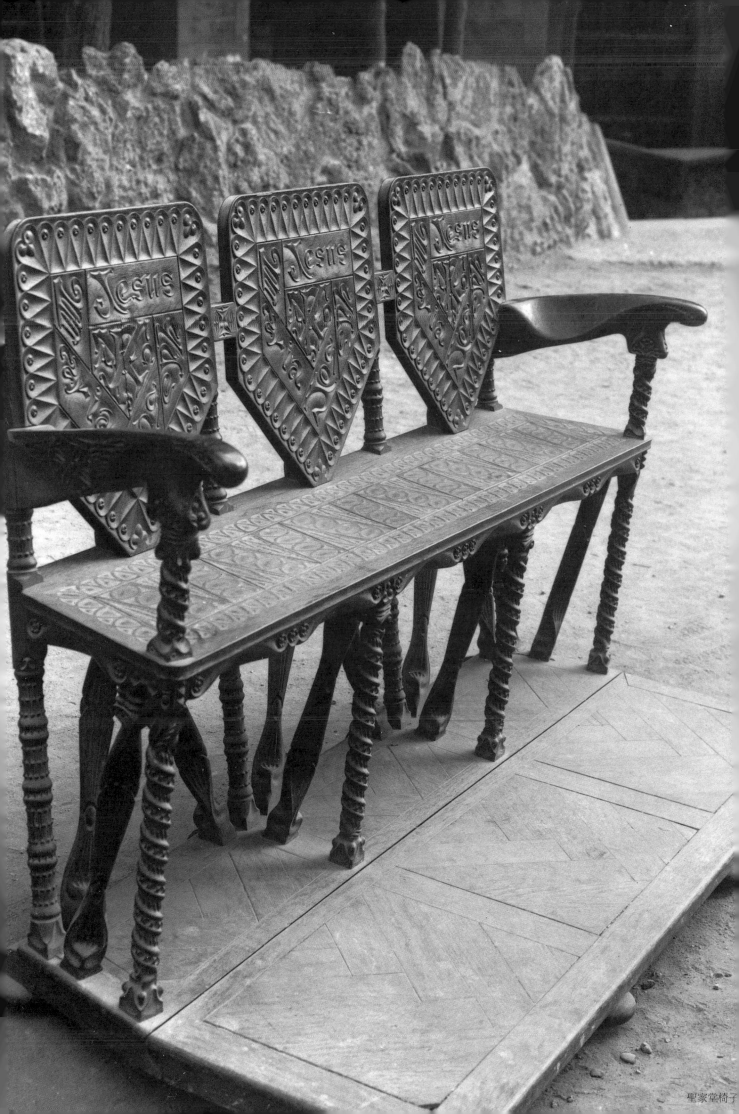

聖家堂椅子

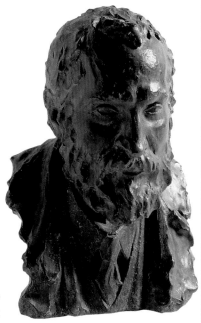

Juan Matamala 為高第製作的半身銅像。
43x28x28cm 〔H-17〕

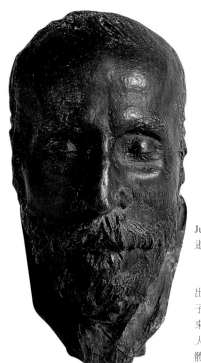

Juan Matamala 為臨終的高第快速塑造的
逝世面部塑像。18.5x17x16cm 〔H-18〕

　　西方文化存有一種傳統習慣，當傑
出人物逝世時會將他的臉或手翻成模
子，作為死後讓人留念的紀念碑。做出
來的模型臉或手，即去翻製成銅像與供
人膜拜留念。（有的是用動物、人、身
體或聖像等，祈求神的庇陰保護）

　　高第企圖利用每一個建築元素：從最小的建
築元素到最大的建築元素都利用。如同裝飾元素
一樣佈置在每一個結構上。這麼做的方式有：拋
物拱、梯級豎板的簡化（在他的建築上使結構組
織不只強化支撐作用，而且又有裝飾性）和他的
家具。

　　他所設計的家具，也是有這種效用。大部分
的建築師只對構造的支撐力去考慮來發展它構造
原本的結構造型，而高第不只是發揮構造上有效
的結構效用外，更強化它構造本身的裝飾性。

椅子 & 塑像

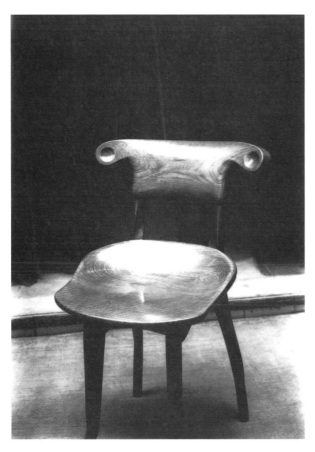

巴特由之家椅子

奎爾公爵（Eusebio Güell）是一位加泰隆尼亞區政、經商界重要的人物。有權有勢的大財主；也是保護加泰隆尼亞文學、藝術家最激進的一位人士。在工商界方面，是西班牙第一位引進水泥工業的人和創紡織工業的人，如科隆米亞小教堂即是其中之一。在政治界方面，是十九世紀末最傑出的加泰隆尼亞獨立主義分子的領導者。一位飽學之士，努力將加泰隆尼亞文化推展到歐洲世界各地。

他也是純正的藝術、文學贊助、保護者，擁有許多學生與後繼者；高第即是被公爵贊助過和保護過的人。他引進歐洲現代主義的觀念，舉辦許多座談會、討論會，將歐洲前衛理論帶給加泰隆尼亞人。

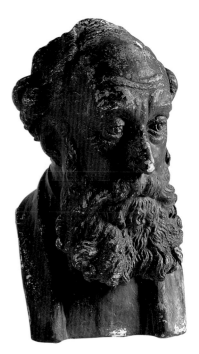

奎爾・歐塞維奧雕像，由 Miguel 及 Luciano Oslé 製作。 52x32x35cm 〔H-20〕

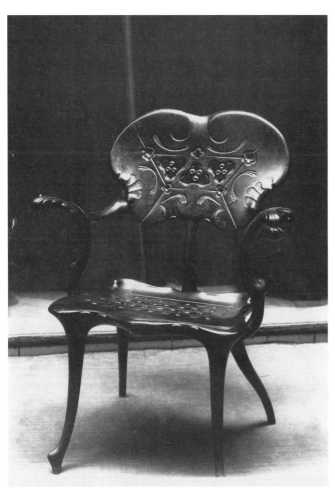

卡爾文特之家椅子

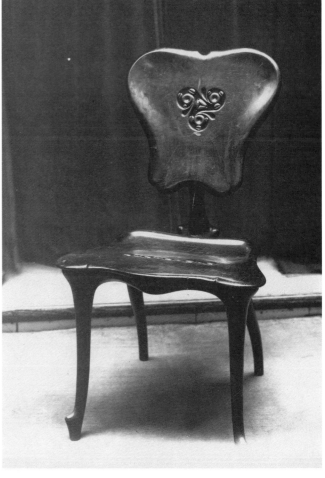

卡爾文特之家椅子

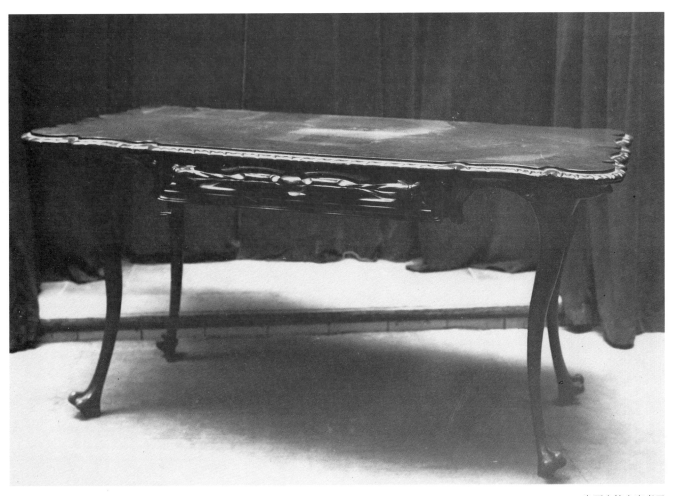

卡爾文特之家桌子

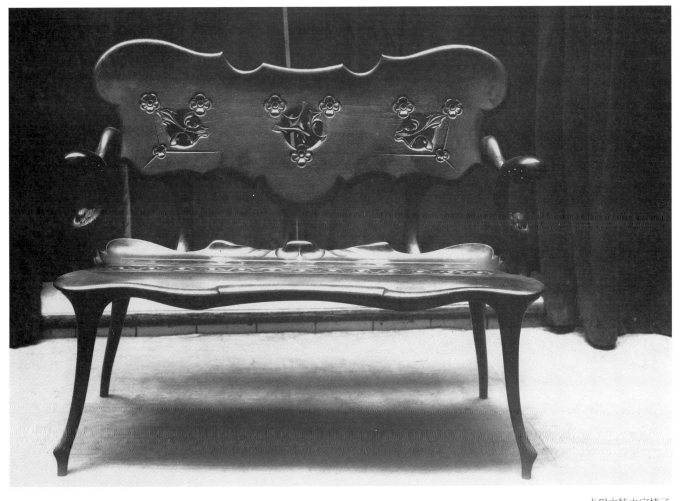

卡爾文特之家椅子

台北高第展展品清冊

A 、高第早期的東方風格

A-11
奎爾酒窖模型，由巴塞隆納應用美術學校二位專業人士製作。比例 1：25。
Maqueta de yeso de las Bodegas Güell en Garrraf. Realizada por J.Saperas y M. Serra dela Escuela de Artes Aplicadas de Barcelona. Escala 1:25 (ca. 1970).
50.5x90x53cm

A-29
馬代歐之家鐵柵欄。(在 Llinars del Vallés 城)
Reja de hierro de la casa Damián Mateu de Llinars del Vallés. (1906).
132x160x2.5cm

A-35
奎爾之家的大門，軟木模型門。比例 1：10。
Maqueta de corcho de una puerta de la finca Güell. . Escala 1:10. (ca.1970)
64x80x40cm

A-47
博汀內斯之家正視圖。比例尺 1：10。
Alzado de la casa de los Botines León. Escala 1:10. (ca. 1950).
61.5x62.5x2.5cm

A-48
Jacek Chrobak 爲奎爾·歐塞維奧位於卡拉夫(Garraf)城的狩獵小屋所畫的正視圖。比例 1：50。
Alzado del pabellón de caza de Garraf para Eusebio Güell. Dibujo de Jaceck Chrobak (1983). Escala 1:50
93x65.5x2.5cm

A-53
Javier Subirats 爲奎爾位於卡拉夫(Garraf)城內的奎爾酒窖繪的正視圖。
Alzado de las Bodegas Güell de Garraf . Dibujo de Javier Subirats. Escala 1:50. (ca.1960)
94.5x57.7x2.5cm

A-57
特瑞莎學院橫截面剖面圖，由 Ramón Berenguer 繪製。比例 1：50。
Sección transversal del Colegio Teresiano (1889). Dibujo de Ramón Berenguer (1957). Escala 1:50
72x65.8x2.5cm

B 、巴特由之家主題區

B-12
高第爲馬約加大教堂設計的玻璃窗片斷(原件)。
Fragmentos de originales de las vidrieras de Gaudí para la catedral de Mallorca (1903-1914).
71.2x105.6x21cm

B-13
高第爲馬約加大教堂設計的玻璃窗片斷(原件)。
Fragmentos de originales de las vidrieras de Gaudí para la catedral de Mallorca (1903-1914).
73.5x25x0.3cm

B-14
高第爲馬約加大教堂設計的玻璃窗片斷(原件)。
Fragmentos de originales de las vidrieras de Gaudí para la catedral de Mallorca (1903-1914).
94x34.5x0.3cm

B-15
高第爲馬約加大教堂設計的玻璃窗片斷(原件)。
Fragmentos de originales de las vidrieras de Gaudí para la catedral de Mallorca (1903-1914).
94x32x0.3cm

B-16
高第爲馬約加大教堂設計的玻璃窗片斷(原件)。
Fragmentos de originales de las vidrieras de Gaudí para la catedral de Mallorca (1903-1914).
73.5x33.5x0.3cm

B-21
巴特由之家磁磚，由陶藝家 Sebastian Ribó 製作。
Azulejos de la casa Batlló (1904-1906). Ceramista Sebastián Ribó.
2.5x30x15cm

B-22
巴特由之家磁磚，由陶藝家 Sebastian Ribó 製作。
Azulejos de la casa Batlló (1904-1906). Ceramista Sebastián Ribó.
2.5x30x15cm

B-23
巴特由之家磁磚，由陶藝家 Sebastian Ribó 製作。
Azulejos de la casa Batlló (1904-1906). Ceramista Sebastián Ribó.
2.5x30x15cm

B-24
巴特由之家磁磚，由陶藝家 Sebastian Ribó 製作。
Azulejos de la casa Batlló (1904-1906). Ceramista Sebastián Ribó.
2.5x30x15cm

B-25
巴特由之家磁磚，由陶藝家 Sebastian Ribó 製作。
Azulejos de la casa Batlló (1904-1906). Ceramista Sebastián Ribó.
2.5x30x15cm

B-26
巴特由之家磁磚，由陶藝家 Sebastian Ribó 製作。
Azulejos de la casa Batlló (1904-1906). Ceramista Sebastián Ribó.
2.5x30x15cm

B-27
卡爾文特之家的橡木扶手椅，由 Casas & Bardós 工作室仿 J. Gavarro 製作。
Sillón de roble de la casa Calvet . Original de Casas & Bardés, copia de J.Gavarró (1967).
97x66x30cm

B-28
巴特由之家橡木門板部分。
Fragmento de la puerta de la casa Batlló (1906).Madera de roble.
207x69x5cm

B-30
巴特由之家門框。
Marco de puerta de la casa Batlló (1906).
291x132x20cm

B-31
巴特由之家橡木門框與三角楣。
Marco de puerta y tímpano de la casa Batlló. (1906).
291x132x20cm

B-36
巴特由之家橡木門上方的三角楣。
Tímpano de una puerta de roble de la casa Batlló. (1906).
84x134.5x5cm

B-39
巴特由之家橡木門面。(右側)
Póstigo de roble de casa Batlló. (1906).
215x29x4.5cm

B-40
巴特由之家橡木門面。(左側)
Póstigo de roble de casa Batlló. (1906).
215x29x4.5cm

B-41
巴特由之家橡木門面。(右側)
Póstigo de roble de casa Batlló. (1906).
210x35.3x4cm

B-42
巴特由之家橡木門面。(左側)
Póstigo de roble de casa Batlló. (1906).
210x35.3x4cm

B-43
巴特由之家，裝上玻璃的橡木門面(右側)。
Póstigo de roble y cristal de la casa Batlló. (1906).
224x30x5cm

B-44
巴特由之家，裝上玻璃的橡木門面(左側)。
Póstigo de roble y cristal de la casa Batlló. (1906).
224x30x5cm

B-45
巴特由之家橡木門框與上方的三角楣。
Marco de puerta y tímpano de roble de la casa Batlló. (1906).
330x169x23cm

B-61
耶穌被釘在十字架上(木雕)，由 Pable Badía 替巴特由之家製作。
Crucifijo de talla de madera. Autor:Pablo Badía. Inspirado en el de Carlos Mani para la casa Batlló . (ca.1940)
102x73x23cm

B-64
巴特由之家正視圖。
Alzado de la casa Batlló (1906) (with frame)

B-113
巴特由之家模型。

C 、科隆尼亞奎爾小教堂主題區

C-20
奎爾·歐塞維奧雕像，由 Miguel 及 Luciano Oslé 製作。
Retrato de Eusebio Güell (1846-1918) por Miguel y Luciano Oslé (1935).
52x32x35cm

C-56
科隆尼亞奎爾小教堂地下室設計圖。比例 1：50。
Planta de la cripta de la iglesia de la Colonia Güell. Dibujo de Isidro Puig Boada (1972). Escala 1:50.
100x70.5x2.5cm

C-63
科隆尼亞奎爾小教堂模型(以索線製作)。
Maqueta polifunicular. Colonia Güell. (1997)
160x50x50cm

C-106
聖家堂模型，(以此解釋介於拋物拱形、拱形和尖頂拱形的不同功能)。
Maqueta explicando la diferencia entre arco parabólico, de medio punto, y apuntado.

C-110
加泰隆尼亞傳統屋頂部分。
28x45x45cm

C-112
加泰隆尼亞傳統屋頂使用的磚塊。
28x28x14cm

D 、奎爾公園主題區

D-1
奎爾公園磁磚
Pieza prefabricada de ladrillo y azulejo. Park Güell (1900-1914).
13x59x58cm

D-2
奎爾公園磁磚
Pieza prefabrcada de ladrillo y azulejo. Park Güell (1900-1914).
16x36x36cm

D-3
奎爾公園磁磚
Pieza prefabricada de ladrillo y azulejo. Park Güell (1900-1914).
12x54x57cm

D-4
奎爾公園磁磚
Pieza prefabricada de ladrillo y azulejo. Park Güell (1900-1914).
12x57x58cm

D-5
奎爾公園磁磚
Pieza prefabricada de ladrillo y azulejo. Park Güell (1900-1914).
12x52x54cm

D-6
奎爾公園磁磚
Pieza prefabricada de ladrillo y azulejo. Park Güell (1900-1914).
13x56x59cm

D-7
奎爾公園磁磚
Pieza prefabricada de ladrillo y azulejo. Park Güell (1900-1914).
13x56x59cm

D-55
奎爾公園全景設計圖，由 José Bardier Pardo 繪製。比例 1：1000 。
Planta General del Park Güell. (1901). Dibujo de José Bardier Pardo.Escala 1000.
57x74x2.5cm

D-58
奎爾公園門房，由 Adolfo Mas 拍攝，於 1910 年巴黎高第展出。
Fotografía de Adolfo Mas (1908) de la pórteria del Park Güell. Figuró en la Exposición Gaudí en París en 1910
75x61.5cm

D-59
奎爾公園門房，由 Adolfo Mas 拍攝，於 1910 年巴黎高第展出。
Fotografía de Adolfo Mas (1908) del pabellón de entrada al Park Güell. Figuróen la Exposición Gaudí en París en 1910
75x61.5cm

D-60
奎爾公園門房，由 Adolfo Mas 拍攝，於 1910 年巴黎高第展出。
Fotografía de Adolfo Mas (1908) del pabellón de entrada al Park Güell. Figuróen la Exposición Gaudí en París en 1910
75x61.5cm

D-78
奎爾公園舊照片。
Foto antigua del Parque Güell (with frame) (1908)
64x74cm

D-79
奎爾公園舊照片。
Foto antigua del Parque Güell (with frame) (1908)
64x74cm

D-100
奎爾公園舊照片。
Fotografía Parque Güell (85)
64x74cm

D-101
奎爾公園舊照片。
Fotografía Parque Güell (86)
64x74cm

D-102
奎爾公園舊照片。
Fotografía Parque Güell (87)
64x74cm

E 、米勒之家主題區

E-19
米勒之家的地板(部分)，由 Casas & Bardés 工作室為高第製作。
Fragmento original del parquet de la Casa Milá realizado por Casas & Bardés para Gaudí. (1909).
2x50x43cm

E-32
米勒之家煙囪，銅製模型。比例 1：10 。
Maqueta de bronce de una chimena doble de la Casa Milá. (1909). Escala 1:10.
43.5x12x13cm

E-33
米勒之家煙囪，銅製模型。比例 1：10 。
Maqueta de bronce de una chimenea de la Casa Milá. (1909). Escala 1:10.
42x12.5x14cm

E-34
米勒之家通風處(人稱物理電風扇)，銅製模型。比例 1：10 。
Maqueta de bronce de un ventilador de Casa Milá. (1909). Escala 1:10.
61.5x22x22cm

E-37
米勒之家橡木門。
Puerta de roble de la Casa Milá. (1910).
223x103x4.5cm

E-38
米勒之家橡木門。
Puerta de roble de la Casa Milá. (1910).
223x110x4.5cm

E-87
米勒之家第三層樓(有框)。
Planta de la Casa Milá, tercer piso (with frame) ca.(1904)
48x84cm

E-88
米勒之家佔地面積平面圖(有框)。
Planta emplazamiento de la casa Milá (with frame) ca.(1904)
23.5x39cm

E-89
馬賽克(七片六邊形狀，每一邊長 14.5 公分)
Mosáico hidráulico Escofet (7 piezas hexagonales , cada lado es de 14.5 cm) (ca 1950)
28.5x25cm

E-108
米勒之家模型(以此解釋米拉之家外觀如皺皮一樣的建築結構)
Maqueta de la Casa Milá que explica el uso de la fachada como una piel que se amolda a la estructura interna del edificio

E-109
米勒之家頂樓的通風處整體造形模型。
Maqueta de las formas generativas de los "babalots"

F 、世紀建築聖家堂

F-8
修道院小教堂頂塔天窗模型。聖家堂工作室製作。比例 1：25 。
Maqueta de yeso de la linterna de la capilla del Rosario del claustro. Taller Sagrada Familia. Escala 1:25. (ca.1970).
30x19x9.5cm

F-9
聖家堂受難門柱廊模型。聖家堂工作室製作。比例 1：25 。
Maqueta de yeso de una columna del pórtico de la fachada de la Pasión de la Sagrada Familia. Taller de la Sagrada Familia. Escala 1:25. (ca. 1970)
40x17.5x17cm

F-10
聖家堂內小教堂模型，
由智利大學三位專業人士在智利 Rancagua 製作。比例 1：50 。
Maqueta de la capilla de los Ángeles de la Sagrada Familia que se pretende construir en Rancagua, Chile. Realizado por M.Celodón, A.Guerra y J.Hasbun de la Universidad de Chile. Escala 1:50. (ca.1970).
71.5x27x27cm

F-51
聖家堂內聖器室圓屋頂截面石膏模型。聖家堂工作室製作。比例 1：30 。
Maqueta de yeso de una sección de la cúpula de una sacristía. Taller de la Sagrada Familia. Escala 1:30. (ca.1970)
96x53x20cm

F-54
聖家堂拱頂地下室設計圖，由 Ramon Berenguer 繪製。比例 1：100 。
Planta de las bóvedas de la Sagrada Familia. Dibujo de Ramón Berenguer (1959). Escala 1:100
73x106x2.5cm

F-80
聖家堂模型，側邊塔頂。
Maqueta Sagrada Familia, linterna de las cubiertas laterales (ca. 1960)
20x20x40cm

F-81
聖家堂模型，正堂大窗。
Maqueta Sagrada Familia, ventanal de la nave central del templo. (ca. 1960)
34.5x12x126cm

F-82
聖家堂模型，側廊拱頂。
Maqueta Sagrada Familia, fragmento de la bóveda de las naves laterales (ca. 1960)
75x89x25cm

F-83
聖家堂模型，柱頭。
Maqueta Sagrada Familia, capitel de la columna de 8 elementos. (1996)
29x25x46cm

F-84
聖家堂模型，寺院樑上的主要支撐點。
Maqueta Sagrada Familia, reproducción en yeso de la clave de una trama del claustro (1997)
92x92x81cm

F-85
聖家堂模型，側廊堂頂窗。
Maqueta Sagrada Familia, pináculo del ventanal de las naves laterales (ca 1960)
19x19x19cm

F-86
高第草圖照片。
Fotografía del cróquis de Gaudí del conjunto del templo. (1996)
50x60cm

F-92
聖家堂學校正視圖，由 Juan Matamala 繪製。
Alzado de la escuela de la Sagarada Familia. Dibujo de Juan Matamala
47.5x36.5cm

F-93
聖家堂誕生門，由 Juan Matamala 繪製。
Fachada del nacimento. Dibujo de Juan Matamala
34.5x72cm

F-94
聖家堂受難門，由 Juan Matamala 繪製。
Fachada de la pasión.Dibujo de Juan Matamala
31x24.5cm

F-95
高第設計的樓梯，目的爲換弔燈上的燈油而設，由 Juan Matamala 繪製。
Escalera diseñada por Gaudí, para el cambio de aceite de las lámparas. Dibujo de Juan Matamala
28.5x24cm

F-96
高第設計的枝形燭臺，由 Juan Matamala 繪製。
Candelabros diseñades por Gaudí. Dibujo de Juan Matamala
18.3x25cm

F-97
聖家堂北塔，由 Juan Matamala 繪製。
Torres de la fachada Norte de la Sagrada Familia. Dibujo de Juan Matamala
31.4x24.9cm

F-98
聖家堂入口，由 Juan Matamala 繪製。
Pabellón de entrada de la Sagrada Familia
21x26.5cm

F-99
聖家堂裝飾物，由高第設計， Juan Matamala 繪製。
Dibujos de objetos para la Sagrada Familia diseñados por Gaudí. Dibujo de Juan Matamala.
18x26cm

F-107
聖家堂學校模型(部分)，以此解釋校舍屋頂結構線的轉折。
Maqueta que explica las líneas generativas de la cubierta conoide de la escuela de la Sagrada Familia

F-111
解釋聖家堂一般柱子的結構(八角柱)。

F-114
聖家堂結構柱(部分)模型，工作室提供。

G 、傳奇的紐約旅館
G-46
鉛筆透視圖的紐約旅館，由 Juan Matamala 繪製。
Prespectiva a lápiz del Hotel Nueva York (1908). Dibujo de Juan Matamala (1952).
65.5x50.5x2cm

G-52
紐約旅館之結構與體積模型，由 Marcos Mejia Lopez 製作。比例 1：1000
Maqueta de la estructura y del volumen de un hotel para Nueva York (1908). Realizado Marcos Mejía López (1994). Escala 1:1000.
101x37x23.5cm

G-65
紐約旅館北美廳。
Dibujo Hotel USA Sala América (with frame) (1952)
66x51cm

G-66
紐約旅館一般樓層和戲院。
Dibujo Hotel USA Plantas generales y de la sala de espectáculos (with frame) (1952)
66X51cm

G-67
紐約旅館美洲廳圖。
Dibujo Hotel USA Salón América (with frame) (1952)
85x55.5cm

G-68
紐約旅館橫剖面圖。
Dibujo Hotel USA Sección transveral (with frame) (1952)
66x51cm

G-69
紐約旅館透視圖 II 。
Dibujo Hotel USA Perspectiva II (with frame) (1952)
66x51cm

G-70
紐約旅館縱向圖。
Dibujo Hotel USA Sección longitudinal (with frame) (1952)
66x51cm

G-71
紐約旅館會議廳圖。
Dibujo Hotel USA Sala de actos (with frame) (1952)
53x50cm

G-72
紐約旅館歐洲食堂。
Dibujo Hotel USA Comedor Europa (with frame) (1952)
53x50cm

G-73
紐約旅館美洲之門正視圖。
Dibujo Hotel USA Puerta de la América, alzado (with frame) (1952)
38x42cm

G-74
紐約旅館前廳。
Dibujo Hotel USA Vestíbulo (with frame) (1952)
38x42cm

G-75
紐約旅館瞭望台。
Dibujo Hotel USA Linterna mirador (with frame) (1952)
32x36cm

G-76
紐約旅館美洲廳素描草稿。
Dibujo Hotel USA Sala América croquis (with frame) (1952)
32x36cm

G-77
紐約旅館樓層素描圖及縱向圖。
Dibujo Hotel USA Planta croquis i Sección longitudinal (with frame) (1952)
33x46cm

G-90
Gallardola 十字架和教皇象徵物，由 Juan Matamala 繪製。
Cruz Gallardola y símbolo Pontificio. Dibujo de Juan Matamala
27x27cm

G-91
聖·菲利歐·德·科汀納(Sant Feliu de Codines)之地的岩層形狀，由 Juan Matamala 繪製。
Dibujo de formaciones rocosas de Sant Feliu de Codines. dibujo de Juan Matamala.
20x23cm

H 、家具 & 塑像
H-17
Juan Matamala 爲高第製作的半身銅像。
Busto de Gaudí por Juan Matamala (1927). Bronce.
43x28x28cm

H-18
Juan Matamala 爲臨終的高第快速塑造的逝世面部塑像。
Mascarilla mortuoria de Gaudí por Juan Matamala (1926). Bronce.
18.5x17x16cm

H-20
奎爾·歐塞維奧雕像，由 Miguel 及 Luciano Oslé 製作。
Retrato de Eusebio Güell (1846-1918) por Miguel y Luciano Oslé (1935).
52x32x35cm

H-62
高第在高館內(素描)。
Dibujo, Gaudí en la Catedral. (ca. 1920)
53x42x1cm

感　謝

高第館

西班牙高第館館長：胡安 巴塞戈達 諾內爾教授(Dr. Juan Bassegoda i Nonell)

高第館展覽藝術顧問：萊蒙先生(Mr. Raimon Ramis)

展覽在西班牙協辦與統籌：徐芬蘭小姐

加泰隆尼亞技術大學基金會(U.P.C.)攝影系學生 Miss Mabel

西班牙合作金庫文化協會館長 Miss María Calleja

(Directora de la Obra Social de Caja España ,/ Social department of Spain savings bank)

西班牙對外貿易協會(ICEX)

巴塞隆納商業辦事處 (Barcelona Chamber of Commerce, Industry and Navegation)

技術指導

紐西蘭維多利亞大學

澳洲 Deakin 大學

聖家堂建築師 Jordi Faulí

電腦繪圖

Mark Burry 電腦繪圖建築師

聖家堂技術工程公司(與技術大學合作)

(Technical Office of Junta Constructora del Temple de la Sagrada Familia in agreement with UPC)

陳正智

使用電腦程式：Autocad 14 、 CADD'S 5

國家圖書館出版品預行編目資料

高第在台北：高第建築藝術展 = El arte
arquitectiónco de Gaudí／國立歷史博物館
編輯委員會編輯 . --臺北市：史博館，民87
面： 公分

ISBN 957-02-2289-1

1. 建築 – 設計 – 作品集

921 87010307

高第在台北—高第建築藝術展

發行人	黃光男
出版者	國立歷史博物館
	台北市南海路四十九號
	TEL: 02-23610270
	FAX: 02-23610171
編輯	國立歷史博物館編輯委員會
主編	蘇啓明
執行編輯	黃慧琪　張承宗
美編	張承宗
圖版說明文	Raimon Ramis i Juan
圖版說明文翻譯	徐芬蘭
圖版說明校正	內政部建築研究所
攝影	Raimon Ramis i Juan, Arxiu Canosa Catedra Gaudí U.P.C., Art Front Gallery
印製	秋雨印刷股份有限公司
出版日期	中華民國八十七年八月
統一編號	006309870277
ISBN	957-02-2289-1
行政院新聞局出版	局版北市業字第 24 號
事業登記證	